包浩斯
關鍵故事
100

the story of
bauhaus

THE ART AND DESIGN
SCHOOL THAT CHANGED EVERYTHING

Frances Ambler——著　　吳莉君——譯

I○○ 原點
UN-
300(S

The Story of the
Bauhaus

1

**包浩斯在威瑪
1919–25**

Introduction

導言

包浩斯在一個世紀前創立，即便一百歲了，看起來還是很棒。雖然包浩斯的活躍時間很短，只從1919到1933年，但它結束後的生命卻長上許多。事實上，直到今天，它還在形塑我們的周遭世界。

雖然人們常將包浩斯的理念簡化成一系列物件，例如**機能主義建築** 36 、**閃亮金屬椅** 43 、**無襯線字體** 99 ，也許還有**圓形、方形和三角形** 28 ，但包浩斯想追求的目標，永遠超過這些。就像**萊茲洛・莫霍里-那基** 37 說的：「最終的目標不是產品，而是人。」[1] 包浩斯是不斷演化、時而矛盾的一堆想法和抱負，擴展的範圍遠超過它在**威瑪** 2 、**德紹** 36 和**柏林** 77 的三所實體學校。將包浩斯結為一體的力量並非風格而是樂觀主義——認為好設計應該人人適用，以及相信好設計有潛力打造新世界。

由於包浩斯從來就不只是一樣東西，因此本書用了一百個關鍵詞，去探究由人物、構想和設計拼湊出來的這條百衲被，它們塑造了包浩斯的存在，並繼續塑造它的來生。本書讚頌了包浩斯的創意和多樣性——從它在藝術教育上的開創性構想，例如**預備課程** 5 ，到為**包浩斯舞台** 54 設計的各種劇場實驗——也挑戰了打從包浩斯成立之初就縈繞不去的一些迷思。無論包浩斯的創立者**華特・葛羅培斯** 1 是否有資格聲稱是他將現代建築帶到美國，或人們是否誇大了包浩斯對**特拉維夫「白城」** 92 的貢獻，但這類聲明或概論，都可能掩蓋掉受到包浩斯形塑的想法、產品和人物的豐富多樣性。

要找出包浩斯沒按照自身理念做設計的案例相當容易——例如他們在**德紹托騰** 53 興建的社會住宅有一些瑕疵，或**瑪莉安娜・布蘭特** 60 的茶壺 31 等產品，雖然是效法機器時代，卻是以實驗方式在包浩斯的**工作坊** 6 裡用手工製造的——但包浩斯卻有一項可以彌補的特質，就是它總是不斷嘗試。那是一個可以讓人實驗創意的地方，實驗技術、媒材和構想，一個讓人有犯錯自由的地方。它企圖以一種新的方式教學、製造和生活，可惜隨著法西斯的興起而短命天折。正是這種探索、好奇和往前衝的精神，讓包浩斯在百歲之際，依然能提供我們豐富的嶄新構想。

The Bauhaus in Weimar, 1919-25

包浩斯在威瑪
1919–25

「讓我們一起想望、構思和創造未來的新結構。」[1]
——華特‧葛羅培斯

包浩斯從一次大戰的毀滅中誕生，它是創立者**華特‧葛羅培斯** ❶ 的一項嘗試，企圖透過藝術和設計來達到某種統一，重新思考藝術和設計可以扮演何種角色來塑造新社會。

包浩斯的第一批老師是來自國際前衛圈的知名藝術家，包括**瓦希里‧康丁斯基** ㉗ 和**保羅‧克利** ⑭，並由充滿領袖魅力的**約翰‧伊登** ❹ 制定了該校的最初課程，強調工藝、表現與和諧。包浩斯教育的核心是基礎訓練的**預備課程** ❺，所有學生必修。和傳統的藝術訓練剛好相反，包浩斯鼓勵學生探索和重新評估日常的材料。接下來的**工作坊** ❻——不論是**陶瓷** ⑯、壁畫、雕刻或織品——都將實務工作與理論思考合而為一。學生可實驗各式各樣的前衛風格，表現主義方面有龔塔‧斯陶爾和馬歇爾‧布魯耶設計的**非洲椅** ⑫，風格派（De Stijl）則有布魯耶的**條板椅** ⑳。不過，就像伊登在導論講座「**我們的遊戲—我們的派對—我們的工作**」 ❾ 中強調的，包浩斯的體驗不只和學習有關，這個群體更是以它的**派對、節慶** ㉝、**音樂** ㉟ 和它所鍛造出來的親密關係為特色。

由於包浩斯特別強調合作，因而推行了不少抱負滿點的全校性計畫，例如**索默菲爾德之家** ❿ 和**《歐洲新圖像》作品集** ⑬。不過，要到1923年的**包浩斯大展** ㉑，才真正展現出它放眼全世界的雄心壯志。這次大展呈現出包浩斯設計與日常生活的諸多關係，從陶器到搖籃，從廚房到「**號角屋**」 ㉒ 的整體規劃，藉此吸引觀眾前來威瑪。這次大展也預告了一個新紀元即將展開，一個「**藝術加科技**」 ㉕ 的紀元。隨著伊登離開，葛羅培斯將包浩斯朝藝術與科技的方向推進，創造出包浩斯最著名的一些設計，例如瑪莉安娜‧布蘭特的**茶壺** ㉛，以及今日所謂的**包浩斯檯燈** ㉜。

然而，1924年選舉後，右翼政黨接掌大權，包浩斯的贊助銳減，必須仰賴政府挹注。於是，在德紹市長的支持鼓勵下，葛羅培斯決定把包浩斯搬到這座新興的工業城市。而威瑪時代的一些學生，像是**馬歇爾‧布魯耶** ㊷、**約瑟夫‧亞伯斯** ㊼ 和**赫伯特‧貝爾** ㊾ 等人，則回到德紹擔任年輕師傅（master），協助打造這所學校的新階段。

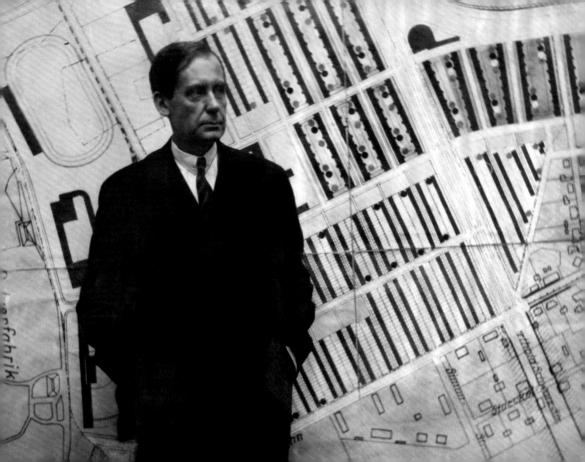

1 Walter Gropius
華特・葛羅培斯

校長 | 1919–28

上圖 | 照片
葛羅培斯和保羅・克利、
瓦希里・康丁斯基與
喬治・莫奇（Georg Muche）
於德紹
拍攝者不詳　1926

包浩斯推手，充滿遠見的創建者

葛羅培斯和包浩斯緊密相連：他是包浩斯充滿遠見的創建者和無悔不倦的倡議者，後來更成為現代運動發展的中堅分子。

葛羅培斯在一次大戰之前就已打出名號，他曾為著名的建築師暨設計師彼得・貝倫斯（Peter Behrens）工作，接著創立自己的事務所。1911–13年間，他和阿道夫・梅耶（Adolf Meyer）共同設計的法格斯工廠（Fagus Factory），是現代主義的早期傑作。戰後他加入眾人，試圖檢視這個嶄新世界。「舊形式已化為廢墟，」他在1919年如此說道。「陳舊的人類精神失去效力，並朝新形式流去。」[1] 對葛羅培斯而言，新形式就是他在該年稍後所創立的包浩斯。

在葛羅培斯的創新課表裡，所有學生都要修習**預備課程**，接著在**工作坊**裡接受藝術和實務訓練。葛羅培斯以魅力聞名，擅長處理人際和建立關係。他聘請前衛藝術家擔任教職員，包括

保羅・克利、瓦希里・康丁斯基和約翰・伊登，並鼓勵各種合作專案，例如**索默菲爾德之家**。他在1923年提出**「藝術加科技：一個新整體」**的呼籲，強調為大量生產做設計。包浩斯遷到德紹之後，他也用自己打造的新建築來鞏固他的願景。

1928年，他在日益惡劣的政治局勢中離開包浩斯，並提議讓**漢斯・梅耶**接替他的職位。離職之後，葛羅培斯於德國執行的案子包括卡爾斯魯厄（Karlsruhe）和柏林的住宅計畫，接著先遷往英國，最後移居美國，在美國擔任**哈佛設計研究院**的教授。葛羅培斯持續在多本書籍與展覽中提倡包浩斯，例如1935年的《新建築與包浩斯》（*New Architecture and the Bauhaus*），以及紐約現代美術館（MoMA）1938年舉辦的展覽：「包浩斯1919–1928」。於是，葛羅培斯版的包浩斯——犧牲了他的繼任者——就變成今日最廣為人知的包浩斯版本。

左圖 | 照片
葛羅培斯肖像，
站在一張開發平面圖前方
拍攝者不詳　1930

2 The Founding
Of the Bauhaus

包浩斯創立

1919

強調合作和實驗，一個貨真價實的創造者社群

❶ 「每位思想之士，」**華特‧葛羅培斯**在一次大戰後回顧時寫道：「都覺得有必要進行一場知識大變革。」[1]為了往前看，他回顧了威廉‧莫里斯（William Morris）和約翰‧羅斯金（John Ruskin）的範例，他倆在十九世紀末支持中世紀的工匠去對抗工業革命。葛羅培斯的同代人，例如藝術工作者委員會（Arbeitsrat für Kunst）的成員，以及亨利‧凡‧德菲爾德（Henry van de Velde）和彼得‧貝倫斯等人，都呼籲透過藝術做出激進的回應。

葛羅培斯就威瑪藝術與工藝學校（School of Arts and Crafts）校長的職位展開磋商，這個職位先前是由凡‧德菲爾德擔任。在戰後的一團混亂中，他也說服當局把該校與威瑪的美術學院（Academy of Fine Arts）合併起來。這個新機構取名為威瑪國立包浩斯（Staatliches Bauhaus Weimar），1919年4月開幕。這個名稱呼應了它的影響力。德文Bauhütte指的是中世紀的小屋，學生學徒在那裡接受訓練——一如在中世紀的行會——成為熟練技工。這將是一個可以讓「各種等級的建築師、雕刻師和工匠以同質精神匯聚一堂」的地方。[2]

同樣地，他們的老師——所謂的「師傅」——也「跟合作者和助手們一樣是整體員工的一分子：這些人將以密切合作的方式獨立工作，以促進共同的目標。」[3]

根據曾在威瑪包浩斯講學的布魯諾‧阿德勒（Bruno Adler）的說法，葛羅培斯的使命「直接打中年輕人的希望和追求」，承諾打造「一種新的生活方式，建立貨真價實的創造者社群；用新的教學方法取代古老、破舊的慣例；回歸手工藝，以及最重要的，展望一個未來的創意共同體。」[4]

左圖｜海報
威瑪包浩斯
設計者不詳　1919

3 Gesamtkunstwerk
總體藝術

擁抱建築、雕刻和繪畫，將它們視為單一整體

總體藝術——或綜合藝術——的概念雖然源自於十九世紀，但卻是透過與 **①葛羅培斯**的共鳴而得以復興。

這個詞彙最早是由德國哲學家坦多夫（K.F.E.Trahndorff）提出，後來和作曲家理查・華格納（Richard Wagner）結為一體，華格納在1849年的兩篇文章中，把舞台視為各種藝術的統整者。對包浩斯而言，就像葛羅培斯在**⑦宣言**中明白表示的，「擁抱建築、雕刻和繪畫，將它們視為單一整體」的「未來新結構」，將會是建築物。[1] 在包浩斯早期，這類理想型可以在**⑩㉒索默菲爾德之家和號角屋**等計畫中看到；**㊱**後期則展現在**德紹的包浩斯大樓**中，在這些建築物裡，家具、壁畫、照明等等，都被視為單一整體加以設計，以提升建築的性能。即便在包浩斯結束之後，當強調重點轉向工業和科技，這個理想型依然可在包浩斯的其他作品裡看到痕跡，例如**㊷馬歇爾・布魯耶**的室內設計和**�94法蘭克之家**。

包浩斯的其他成員也以不同的方式做實驗，將各種藝術形式結合起來，例如**㉗瓦希里・康丁斯基**連結藝術和音樂，**⑰奧斯卡・史雷梅爾**在劇場上的實驗，則更接近華格納的觀念。倘若1926–27年葛羅培斯為艾爾溫・皮斯卡托（Erwin Piscator）總監設計的「總體劇場」（Total Theatre）能夠實現，也會被視為一種總體藝術。

雖然現實中，包浩斯只創造出少許符合葛羅培斯總體藝術願景的範例，但包浩斯建立的**⑤預備課程**訓練和工作坊體系，的確為學生打開視野，看到這類可能性，並打造出一所強調合作和實驗的學校，它的創新和影響將橫跨一系列的設計與藝術領域。

Total Theatre

劇場總監艾爾溫・皮斯卡托以創意獨具的製作聞名，包括投影以及光學和聲響效果，讓演員與觀眾混為一體。他和包浩斯關聯密切——他的柏林公寓是由**㊷馬歇爾・布魯耶**擔任室內設計，1927年華特・葛羅培斯也為他設計了一座「總體劇場」。葛羅培斯從實驗性的**�54包浩斯劇場**汲取經驗，打造出這個彈性靈活的空間，可透過旋轉的舞台和坡道變換樣貌，目的是要打破演員和觀眾之間的阻隔。除了銀幕之外，劇場的牆壁和天花板也有投射的圖片和影片。這座劇場鎖定工人階級的觀眾，企圖以低價吸引大量民眾進場，可惜經濟危機緊接著在1929年登場，讓這項計畫胎死腹中。

左圖｜石版印刷
劇場平面圖，
可看出舞台如何移動
華特・葛羅培斯　1927

15

4 Johannes Itten

約翰・伊登

師傅和副校長 | 1919-23

釋放創造力，從呼吸練習開始

約翰・伊登是包浩斯早期「最強大也最具影響力的人物」。[1]他塑造了包浩斯的課程——由他確立下來的教學方法，貫穿包浩斯各階段，並在二次大戰後蓬勃發展——並鼓勵校方聘雇 **17** **14** 奧斯卡・史雷梅爾、保羅・克利和瓦 **27** 希里・康丁斯基。

伊登在「戰爭的粉碎失落」[2]之後，尋找復原的方法。他轉向受東方影響的拜火教，讓自己的一切浸淫其中，包括他的僧侶式打扮、素食，以及在課堂一開始會介紹的呼吸練習。根據學生保羅・雪鐵龍（Paul Citroen）的說法，伊登那種激進、獨斷的信仰，讓他要不就是受到「熱烈的愛戴」，要不就是「同樣熱烈的憎恨」。[3]

在教學上，伊登追求個人的反響與回應，他認為最寶貴的時刻是「碰觸到學生的內心深處並敲擊出……精神的火花」。[4]他的影響力從**預備課程** **5** 延伸到**工作坊**，包括金屬工作坊那些細 **6** 膩展現出精湛工藝的物件，或是運用色彩和對比編紡出來的織品。不過，他無法接受工作坊的商業潛能——伊登認為學生應該超脫這些商業顧慮。隨著**葛羅培斯**逐漸將工作坊推往營利 **1** 的方向，這變成兩人的爭執點。在長時間的分歧之後，伊登終於在1923年3月離開包浩斯。

在伊登的教學生涯裡，包括他在**烏** **90** **爾姆**所扮演的角色，他都不斷影響學生，激勵學生。學生古拉・帕普（Gyula Pap）如此回想他的威瑪經驗：「〔伊登〕在我們身上喚起的想法和觀念，全都讓人樂於擁抱，用之不竭，直到今天依然在我們身上發揮作用，就像連鎖反應一樣。」[5]

左圖 | 照片
伊登肖像
拍攝者不詳　1920

17

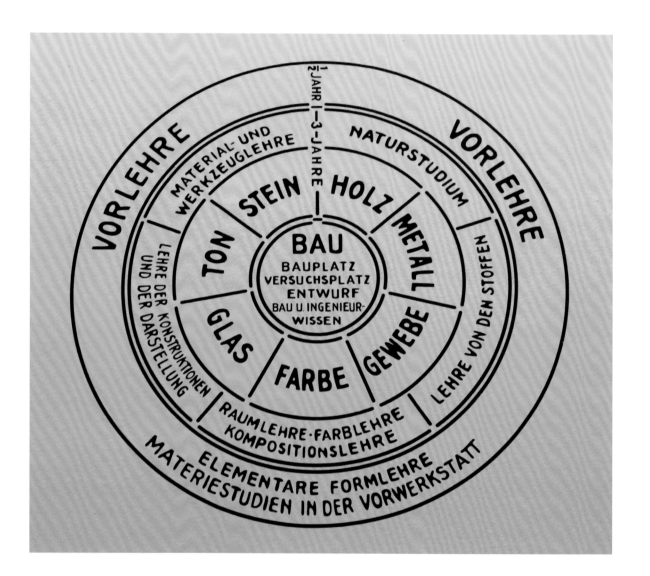

5 The Vorkurs
預備課程

包浩斯必修的一堂創意實驗課

「一整個觀看與思考的新視界向我們開啟。」這是包浩斯前學生漢斯·貝克曼（Hannes Beckmann）對預備課程的描述,[1] 那是包浩斯的初級課程,所有學生在加入**工作坊**前的必⑥修。在傳統的藝術學校裡,學習往往就是臨摹前輩大師的作品和寫生,但是在包浩斯,預備課程的第一位教④師、充滿領袖魅力的**約翰·伊登**表示,學校的目標是要「釋放學習者的創造力」。[2] 利用可以在廢紙簍和垃圾箱中找到的東西,透過探索材料的「本質」和反差來創造作品。課程關注「每個人的傾向和才華,」古拉·帕普回想道,引導他們「追求真實、獨立的作品,解放一切慣例」。[3]

雖然強調創意實驗是這門課程自始至終的特色,但每位教師都會採取不同③⑦的新走向。例如,1923年**萊茲洛·**④⑦**莫霍里-那基**擔任負責人時——由**約瑟夫·亞伯斯**擔任助理,並成為隨後的繼任者——他將課程的主觀性去

除,優先把藝術家視為技術人員和機器,而非手作人。亞伯斯則是把預備課程當成探索的過程,目標是要培養出更犀利的材料敏銳度。

不出所料,這些老師都在每一代學生身上留下巨大的印記,往往還影響了他們後來的作品。例如,**瑪莉安娜·**⑥⓿**布蘭特**的「ME 105a」天花板吊燈,同時採用閃亮和半啞光的表面處理,這種做法就是參考預備課程裡提過的,運用不同的材料和飾面拉出反差。[4]

漢斯·梅耶擔任校長時,曾對預備⑥②課程的必要性表示質疑——主張用心理學、社會學和社會經濟學取而代之——但要到**路德維希·密斯·凡德**⑦⑤**羅**擔任校長之後,預備課程才不再強制必修。在日益嚴重的財務和政治壓力以及納粹興起的局勢下,密斯將包浩斯的課程改得較為傳統,並用期末考試來決定學生能否繼續就讀。

預備課程的後續衝擊

包浩斯**關閉**後,它的學生確⑧②保了預備課程在歐洲藝術教育裡的影響力,同一時間,在**黑山學院**和耶魯教書的亞⑧⑧伯斯,以及芝加哥**新包浩斯**⑧④任教的莫霍里-那基,也把預備課程帶到美國,並透過他們的學生向外傳播到韓國、中國、日本以及中東等地[5]。預備課程至今依然是藝術與設計學校的萬用模型。

左圖｜圖表
包浩斯課表
製作者不詳　1920年代

6 The workshops

工作坊

強調做中學，學中做

① **華特・葛羅培斯**在他1935年出版的《新建築與包浩斯》（*New Architecture and the Bauhaus*, 1935）這本書裡指出：「工作坊是我們為集體作品做準備最重要的部分。」[1] **⑤** 學生完成六個月的**預備課程**之後，就可依照規定成為工作坊的學徒，威瑪時期的工作坊包括陶瓷、版印、編織和壁畫。

每個工作坊有兩位指定的師傅：造形師傅，也就是藝術家；以及作品師傅，也就是技術人員。根據葛羅培斯的說法，這項創舉可以讓「新世代將所有形式的創意工作重新統合起來」。[2] 學生從做中學，「為當前的物品找出實用的新設計，同時改善量產品的模型」[3]——如此一來，工作坊也可對包浩斯的經營做出貢獻。因此，當事實證明版印工作坊在財務上行不通時，遷往德紹後就把它收掉

了，而這只是工作坊在包浩斯不同階段的眾多改變之一。有時改變是發生在工作坊內部，例如金屬工作坊原本是創作珍貴材料，後來改成設計量產燈具；有時改變是發生在不同的工作坊之間，例如**漢斯・梅耶**將金屬、細 **⑥②** 木工和壁畫工作坊合併成單一的室內家具工作坊。工作坊也會引進新的主題，例如1929年攝影正式整合到廣告工作坊裡。有時，這些改變牽連更廣，例如**路德維希・密斯・凡德羅**所 **⑦⑤** 做的調整，等於是帶領包浩斯轉向，變成一所建築學校。

而且打從一開始，就不是所有的工作坊一律平等。雖然包浩斯最初招收女生的規定和男生一樣，但是到了1920年，女生都被分派到編織、陶瓷和裝幀工作坊。令人欣慰的是，這些女學生讓編織工作坊成為包浩斯最成功的工作坊之一。

左圖｜照片
金屬工作坊，威瑪
拍攝者不詳　1923

21

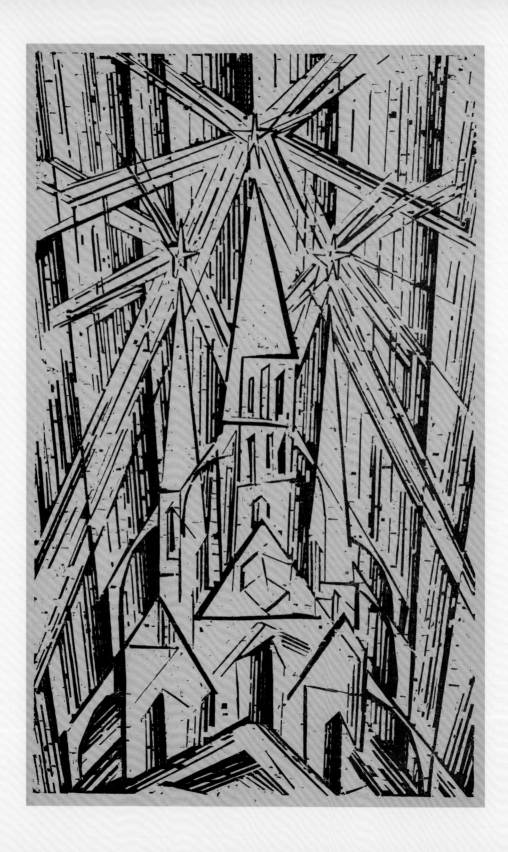

7 The Bauhaus manifesto
包浩斯宣言

1919

師傅、職人與學徒，一同攜手邁進

「讓我們一起想望、構思和創造未來的新結構，這個結構會擁抱建築、雕刻和繪畫，將它們視為單一整體，有朝一日，這個新結構會從百萬工人的雙手竄向天堂，宛如新信仰的水晶象徵。」[1] **華特・葛羅培斯**以這段話為他振臂疾呼的包浩斯宣言作總結。該篇宣言發表於1919年4月，他在那個月簽下證書，擔任這所新學校的校長。宣言的封面木刻是由新任命的版印工作坊師傅利奧尼・費寧格（Lyonel Feininger）製作，讓人聯想到文中那句「水晶象徵」，一座讓前衛派在此聚會的哥德式大教堂。

包浩斯將——它的宣言如此宣稱，與「威瑪國立包浩斯章程」合併印行——拆除「隔在工匠與藝術家之間的傲慢障礙」。[2] 這所「新工匠行會」[3] 雖然是回頭從中世紀尋找靈感，但將和它的師傅、職人和學徒（而非教師和學生）一起提供一條前

進的道路。

雖然包浩斯存在期間曾偏離宣言裡的好幾個面向，但有些最終還是回歸了正途。例如宣言裡承諾，「將與國內的工藝和工業領袖保持接觸」，[4] 但包浩斯一直要到1920年代中期，才開始為工業做設計。還有，儘管葛羅培斯的背景加上他宣稱「完整的建築物是所有視覺藝術的終極目標」，[5] 卻要到1927年包浩斯才有專門的建築課程。

做為行動號召的這篇宣言，據說馬上就影響了歐洲各地，甚至俄羅斯的其他機構。但最能展現這篇宣言效力的，莫過於創立之初就被吸引的包浩斯師傅和學生，從已經成名的**保羅・** **14** **克利和瓦希里・康丁斯基**，到當時還 **27** 沒沒無聞的一些學生，例如**龔塔・斯** **34** **陶爾和馬歇爾・布魯耶**，他們將塑造 **42** 包浩斯的未來。

左圖｜木刻
《大教堂》（*Cathedral*，為威瑪國立包浩斯宣言與章程設計的封面）
利奧尼・費寧格　1919

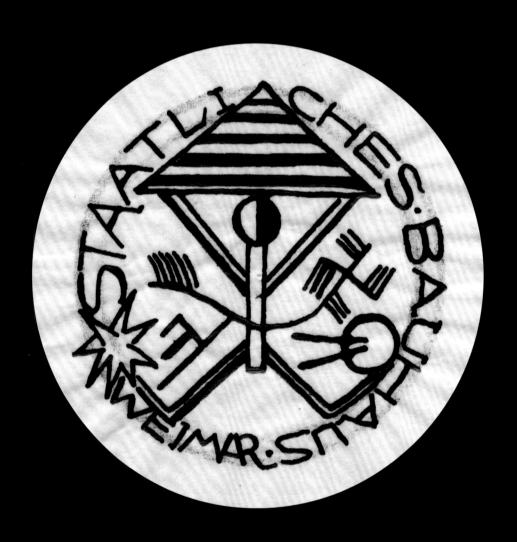

8 Star Manikin

小星人

Karl Peter Röhl

卡爾・彼德・羅爾

1919

維持兩年的包浩斯手繪校徽

卡爾・彼德・羅爾設計的「小星人」[1] 曾經是包浩斯的校徽，但只維持短短兩年，從1919到1921年，後來就被 **(18)** **奧斯卡・史雷梅爾的設計**取代。不過，做為新校徽競圖設計的贏家，它展現出威瑪包浩斯在創立初年如何看待自己——除了手繪風格之外，這個校徽也反映出對工藝的強調以及對機器的懷疑，這正是包浩斯早期的特色所在。

跟史雷梅爾後來的設計一樣，羅爾設計的校徽也是把人擺在正中央。這個校徽還有更大的脈絡，反映出東西兩方的傳統。他的頭是中國陰陽符號的變體，身體則呼應了日耳曼的生命樹符號。

雖然這個校徽是為新學校設計的，但 **(7)** 它也選擇強調過往。它甚至沒回應**包浩斯宣言**，以教堂做為「宏偉建築」的範例[2]，而是用一名小星人抬起一座金字塔。至於小星人手上拿的鑰匙，就跟包浩斯採用的師傅學徒制一樣，都是參考自中世紀的石匠行會。

東方和西方，前進與回顧——校徽上的另一個對照組，是左邊的羽毛圖形和右邊的卍字圖形：分別象徵「冷靜」和「運動」。太陽與月亮襯出校徽的母題：人是宇宙的中心。這個校徽描繪出包浩斯第一年的想望，或許也反映了**約翰・伊登**的影響，他在**預** **(4)(5)** **備課程**裡教導學生如何感知和處理對比。這個標誌展現出包浩斯對和諧的追尋——呼應了伊登以及**瓦希里・康 (27)** **丁斯基**和**格爾圖魯得・古魯諾**等人的 **(30)** 教學——也反映出它想打造一個統合的**總體藝術**。 **(3)**

左圖｜透明紙上的鉛筆加墨水
包浩斯的校徽設計（小星人）
卡爾・彼德・羅爾　1919

9 Our Play – Our Party – Our Work

我們的遊戲—我們的派對—我們的工作

1919

不好玩，怎能想出好創意？

❹「我們的遊戲—我們的派對—我們的工作」：**約翰・伊登**就是用這句話向包浩斯自我介紹。這三個價值代表了藝術和設計教育的新觀念，定義了該校的早期階段，並透過它的存在持續發揮影響力。

魯道夫・陸慈（Rudolf Lutz）為伊登在包浩斯的第一場公開講座製作海報，用不同的顏色和形狀來代表這三大要素。雖然「工作」對學校而言無疑是一個激進的概念，但加上其他兩大要素之後，它就只是其中的一股教育力量，目的是要塑造出可以對新社會做出貢獻的學生。伊登用「我們的派對」一詞指涉集體工作以及包浩斯的生活，呼應**華特・葛羅培斯**的意
❶ 圖，就像他在**宣言**裡說的：「劇場、
❼ 講座、詩歌、音樂、化裝舞會。在這些聚會中創造節慶儀式。」[1] 最後，「我們的遊戲」指出伊登教學裡的一個重要元素，將作品和遊戲連結起來。他為**預備課程**製作的章程，特別
❺ 強調創意的自由和好玩。這些想法後來如實轉換成一些設計，例如艾瑪・席多夫-布歇（Alma Siedhoff-Buscher）的**造船遊戲**，也有比較抽
㉔ 象的表現手法，例如**約瑟夫・亞伯斯**
㊼ 信心滿滿地將一只舊酒瓶的瓶底放進藝術作品裡，參見他的**碎片畫**。
⓫

甚至從他使用集體代名詞也可看出，打從包浩斯草創以來，身為它的一分子，感覺就是不一樣。歸屬於「我們的」包浩斯並對「我們的」包浩斯做出貢獻，正是包浩斯成員的某種身分識別。這是一只榮譽徽章。

左圖｜海報
我們的遊戲—我們的派對—我們的工作
魯道夫・陸慈　1919

27

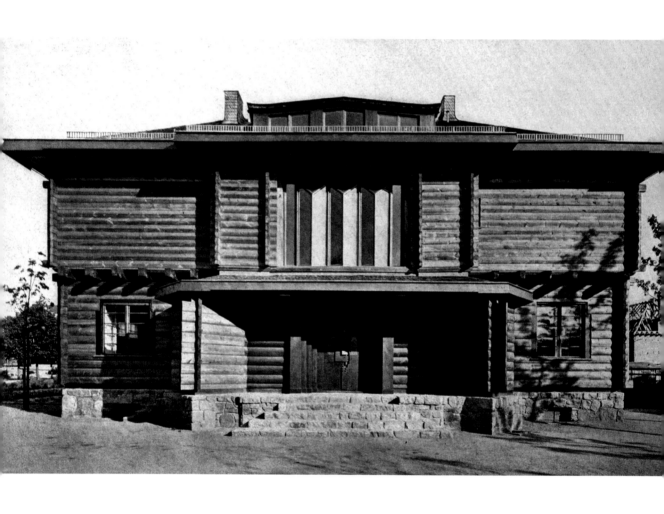

10 Sommerfeld House

索默菲爾德之家

Walter Gropius and Adolf Meyer

華特‧葛羅培斯與阿道夫‧梅耶

1919–22

從建築到室內設計，包浩斯師生第一次接案合作

在打造索默菲爾德之家之前，包浩斯 ❶ 幾乎沒有機會將**華特‧葛羅培斯**呼籲的統合藝術付諸實踐。柏林商人暨包浩斯贊助者阿道夫‧索默菲爾德（Adolf Sommerfeld），委託葛羅培斯和梅耶的建築事務所興建一棟住宅，並邀請包浩斯的學生一起合作。

❻ ❸ 幾乎所有的**工作坊**都對這件**總體藝術**貢獻了心力。這棟住宅是一首木材頌歌，這很適合，因為索默菲爾德的業務專長就是木結構，而這棟房子就是從一艘舊戰艦回收再利用了木材，建在石灰岩基座上。根據葛羅培斯的說法，木頭是「今日的材料」，反映出「我們新近發展出來的生活的原始起點」。[1] 據說葛羅培斯和梅耶的設計靈感是來自建築師法蘭克‧洛伊‧萊特（Frank Lloyd Wright），例如出挑的屋頂和突伸的樑端，都和萊特早期的大草原住宅相呼應。大門打開，是一間充滿戲劇感的雙層挑高大廳，用**喬斯特‧舒密特**雕刻的柚 ❻❺ 木板當裝飾。他的設計包括抽象的圖案以及與索默菲爾德公司有關的城鎮景象，例如用起重機和船隻代表但澤（Danzig）。後者一直被形容為在大教堂裡發現的中世紀聖城雕刻的世俗版。[2] **馬歇爾‧布魯耶**用櫻桃木和 ❹❷ 皮革設計的軟墊扶手椅，與該棟住宅的室內裝飾相呼應，**約瑟夫‧亞伯斯** ❹❼ 設計的彩繪玻璃窗也是。包浩斯的學生包辦一切，從壁畫到壁掛，從燈具到地毯。

如同包浩斯希望的，這件委託案讓學校得到更廣泛的關注，若干細節還刊登在《威瑪國立包浩斯，1919–1923》（*Staatliches Bauhaus Weimar, 1919–1923*）這本回顧集裡。可惜的是，這棟住宅如今只能從圖片裡緬懷。因為這棟傑出建築在二次大戰期間遭到摧毀，原址只剩下車庫和索默菲爾德司機的小屋。

左圖 |
索默菲爾德之家，柏林，入口
華特‧葛羅培斯和阿道夫‧梅耶
1920–22

29

11 Shard pictures

碎片畫

Josef Albers

約瑟夫・亞伯斯

1921

買不起創作材料，就上街找

47 1921年，**約瑟夫・亞伯斯**就讀於包浩斯時，開始創作碎片畫（Scherbenbilder），人們津津樂道，他因為買不起材料，所以走在威瑪街頭，四處尋找被丟棄的酒瓶和破裂的窗戶。亞伯斯是虔誠的天主教徒，曾在1917年為故鄉博特羅普（Bottrop）小鎮的教堂設計過一扇彩繪玻璃。這個系列則是讓玻璃這項媒材介入當代的前衛關懷。在《網格圖裡的碎片》（*Shards in a Picture Grid*）這件作品中，可以清楚看出酒瓶的瓶底，藉此挑戰藝術和日常生活的界線。

亞伯斯也會跟製造商索取一些樣本，包括Puhl & Wagner、Gottfried Heinersdorff以及Ludwig Grosse。然後根據樣本的大小、形狀和顏色排列並置，達到他想要的分類。這些構圖有明顯的手作痕跡，留下一些可以看見的細部，例如用來黏貼樣本的金屬絲線，不過《格柵圖》（*Lattice Picture*，也稱為*Grid Mounted*）就

有更多機器似的網格形式。亞伯斯對於碎片與光線的交互作用很感興趣，這也是他作品裡一以貫之的元素。

這類實驗累積出來的成果，就是亞伯斯為**索默菲爾德之家**設計的大型窗戶。**10** 從照片可以看出，這扇窗戶是用格狀和碎片狀的彩色玻璃配置而成。1922年10月，亞伯斯成為玻璃工作坊的師傅工匠，然後，當1923年哥特佛列德・海納斯朵夫（Gottfried Heinersdorff）造訪包浩斯時，他以謹慎的態度形容亞伯斯的作品「非常有趣並富有啟發性……相當迷人，雖然略顯粗獷」。[1]

但亞伯斯持續往前，而他的下一批作品——噴砂玻璃片加上精準的網格與明亮的色彩，與伴侶**安妮**的織品相呼應——則是真正企圖讓玻璃順應機器時代。他對色彩以及色彩如何受到光線的影響深感興趣，終其一生持續不輟。 **48**

左圖｜玻璃、絲線和金屬板
《網格圖裡的碎片》
約瑟夫・亞伯斯　約1921

12 African Chair

非洲椅

Marcel Breuer and Gunta Stölzl

馬歇爾・布魯耶和龔塔・斯陶爾

1921

包浩斯高材生的早期表現主義作品

非洲椅出自兩位最著名的包浩斯學生之手，但它並非預期中的包浩斯作品。五隻腳的寶座模樣，讓它看起來更像裝飾或宣言，而不是要給人坐的。**馬歇爾・布魯耶**將粗切的橡木厚片塗上彩繪，椅子直木上的孔洞則用來穿線，變成**龔塔・斯陶爾**的某種織布機。她用鮮豔多彩的抽象圖案與椅架相呼應。

出乎預期的另一個原因，是這張椅子消失了很久，消失在與包浩斯相關的歷史文獻裡，也在實體上消失——它是在2004年重新被人發現。這是包浩斯最初期的物件範例之一：表現主義，只此一件，強調工匠扮演的角色。這張椅子一直到1949年才

以「非洲椅」聞名，這要拜布魯耶之賜——事實上，在1923–24年的一本包浩斯相簿裡，這張椅子的名稱是「仿羅馬」椅（Romantischer Chair）。

布魯耶和斯陶爾在包浩斯期間將持續合作。即便在當時，他們的非洲椅也是序列作品的一部分。在1926年出版的《包浩斯》（*bauhaus*）雜誌裡，將不同椅子以膠捲風格呈現出來，木製的非洲椅是其中的第一張，接著是受到風格派啟發的**條板椅**，然後是鋼管椅。這串影像的收尾，是令人莞爾的未來一瞥——一名女子準備坐在一根「有彈性的空氣柱」上。[1]

42 34 20

艾未未向非洲椅致敬

為了回應2009年德紹包浩斯基金會的委託，中國藝術家艾未未用他對非洲椅的致敬，探索了文化跨界的議題。艾未未的作品依然是一張寶座狀的椅子，但把布魯耶和斯陶爾椅所使用的典型歐洲媒材：橡樹，改成傳統的中國材料：竹子。

左圖｜
非洲椅
馬歇爾・布魯耶和龔塔・斯陶爾
1921

34

13 Bauhaus prints: *New European Graphics*

包浩斯刊物：《歐洲新圖像》

1921–24

寄予厚望的出版品，期許能為包浩斯賺取發光利潤

「德國、俄國、法國、義大利的六十位重要藝術家，代表了這個新精神，」[1] 這句話出現在1921年包浩斯的一封信函裡。我們可以從這個角度來描述包浩斯刊物的瞄準範圍：一本野心勃勃、五色印刷的作品集，以國際讀者為銷售對象。

它把學校的作品引介給「還不熟悉或沒能力熟悉的人」。[2] 這項計畫和**包浩斯叢書**一樣，強調與歐洲前衛派的 **45** 連結，供稿者來自包浩斯校內與校外。但最主要的目的還是賺錢，販賣藝術家印刷品在當時的藝術圈相當常見。這項計畫希望創造出「能讓包浩斯發光的利潤」。[3]

利奧尼・費寧格負責監管這項計畫的每個面向，從它的設計到工作坊裡的精心印刷。他寫信給妻子說：「真的有多到讓人想死的事情要去做……但我得擔起責任，一定要看著它完成，因為包浩斯師傅們的作品集就在我手

中，全部，而且這畢竟是為了榮耀我們的目的而做的。」[4]

第一本作品集是展示包浩斯師傅群的創作，透露出他們的多樣風格，包括**瓦希里・康丁斯基**的抽象，**保羅・克** **27** **14** **利**的愛慾，以及費寧格本身的立體派印記。但於此同時，受到官僚主義的種種阻礙，原本想收入藝術家費南德・雷捷（Fernand Léger）、亨利・馬諦斯（Henri Matisse）和帕布羅・畢卡索（Pablo Picasso）的法國作品集，則是始終未能出刊。

這類延遲引發顧客抱怨，但這並不是他們在處理作品集時的唯一困難。這些刊物的上市時間，正好碰到嚴重的通貨膨脹，讓預算和隨後的利潤幾乎無法計算，而在一個擁擠的市場裡，銷售的速度相當緩慢。由於收入遠低於預期，學校搬到德紹後，這項計畫也只好放棄。儘管如此，籌募資金的需求始終存在。

左圖｜平版印刷
《歡騰上升》（*Joyous Ascent*），出自《威瑪國立包浩斯師傅作品集》（*Masters' Portfolio of the Staatliches Bauhaus*）
瓦希里・康丁斯基　1922

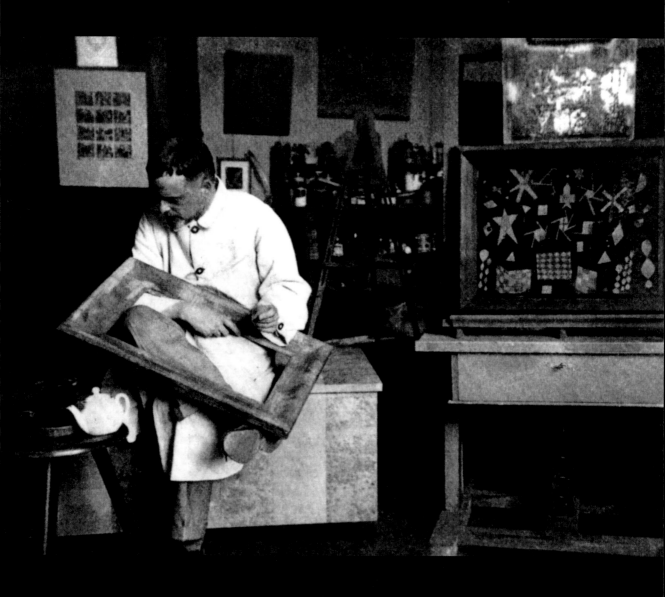

14 Paul Klee
保羅・克利

師傅 | 1920–31

學生心中的神，他在包浩斯教了十一年！

保羅・克利在包浩斯待了十一年，反映出這所學校的實驗精神，並提高了學校聲譽。他在1920年加入包浩斯，同年發表〈創作告解〉（Creative Confession）一文，以這個有名的句子破題：「藝術並非複製可見而是讓人看見。」[1] 克利陸續被指派為裝幀、金屬和玻璃繪畫工作坊 **(5)** 的師傅，並以他對**預備課程**的貢獻著稱，他費盡心力為該門課程所準備的三千多張範例，至今還保留著。《老年將至》（Senecio）這張畫——就 **(32)(29)** 跟**包浩斯檯燈**或**西洋棋組**一樣——從它的幾何形狀到面具般的長相，顯然就是一件包浩斯產物，儘管由保羅・克利的天真風格篩濾過。

儘管如此，克利的理論和包浩斯的政策並不總是吻合。他對自然的強調，就跟包浩斯朝機械看齊一樣堅定。他相信藝術創作的過程比最後產出的形 **(4)** 式更加重要。他也呼應**約翰・伊登**，要求學生「盡可能以最個人的方式創新必要的設計來完成作業」。[2]

雖然克利努力想擠出時間從事個人創作，但教學也逼著他進行各種實驗，從研發油彩轉印畫到在畫布上結合各種材料——油彩、水彩、蛋彩——甚至還發明了一種噴畫技術。他備受尊重，不管是在校外（1920年代曾在巴黎和紐約舉辦過多次個展）或包浩斯內部。「克利是我們的神，還是我個人專屬的神，」**安妮・亞伯斯**這樣 **(48)** 表示，但是，她加了一句：「他很遙遠，神都是這樣的。」[3]

克利在1931年離開包浩斯，接受另一個教授職位，希望能投入更多時間在自己的創作上。但他的抱負受到重挫。自從「墮落藝術」（Degenerate Art）展將他的作品包括進去之後，德國的博物館就把他的作品全部下架，克利只好回到瑞士，繼續創新，其中最著名的就是運用圖像符號，事後證明，這對抽象表現主義發揮了深遠的影響。

上圖｜畫布油彩
《老年將至》
保羅・克利 1922

左圖｜照片
保羅・克利在包浩斯工作室
拍攝者不詳 1924

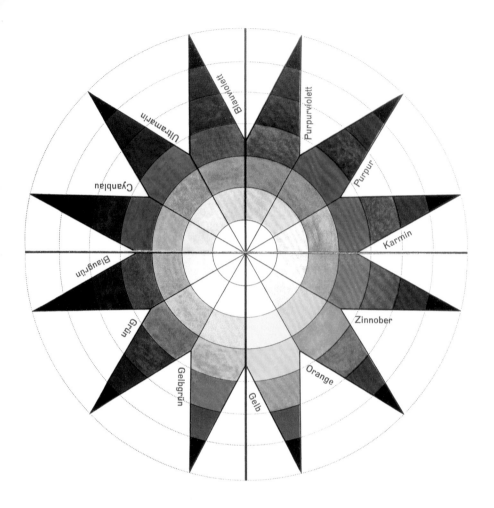

Farbenkugel

in **7 Lichtstufen** und **12 Tönen**

von

Johannes Itten.

15 Bauhaus colour theories

包浩斯色彩理論

色彩不簡單，有可能「太熱、太醜、太甜、太酸、太漂亮！」

包浩斯藝術家從理論和實務兩方面探 **⑤** 索色彩，並在**預備課程**中研習，但包浩斯所提出的色彩構想，其根基並不 **㉗④** 現代：例如**瓦希里・康丁斯基和約翰・伊登**都是受到歌德（Goethe）《色彩理論》（*Theory of Colours*）的啟發（該書出版時間比康丁斯基1911年出版的《藝術中的精神》〔*Concerning the Spiritual in Art*〕幾乎整整早了一百年），是一種基於個人感知的色彩心理學。

㉘ 康丁斯基將**圓形、方形和三角形**與不同顏色做連結，這雖然和包浩斯有關，但真正把色彩帶進預備課程的 **⑭** 人，卻是**保羅・克利**——他同時受到康丁斯基與伊登的啟發。克利認為色彩和運動無法分開，並將色彩稱為「非理性因素」。[1] 他在1922年的課堂上講過，色彩有可能「太熱、太醜、太甜、太酸、太漂亮！」。[2]

這些由情緒主導的想法與德紹時期強 **㊹** 調的理性機器相衝突，**亨納爾克・**

薛帕和喬斯特・舒密特轉而支持化 **�65** 學家威廉・奧斯特瓦爾德（Wilhelm Ostwald）的理論。他試圖讓顏色可以測量，包括打造一個由二十二個部分組成的色輪，後來就掛在包浩斯壁畫工作坊的牆上。

對伊登而言，這類理論「不適合繪畫這種應用藝術」，他在1961年的著作《色彩藝術》（*The Art of Colour*）中指出：「除非我們的色彩名稱可以和精確的想法相對應，否則就不可能對色彩進行有用的討論。我得精準看到我的十二個色調，一如音樂家可以精準聽到半音音階裡的十二音。」[3]伊登的色星（colour star）採用十二個色彩，垂直方向色調從暗到亮，水平方向明度一致。瀏覽時，使用者可以「遵循一條路徑或結合兩條、三條和更多條路徑。」[4]伊登在他的書裡也指出，誕生於包浩斯的色彩理論裡，最廣受使用與理解的，是「冷」色和「暖」色。

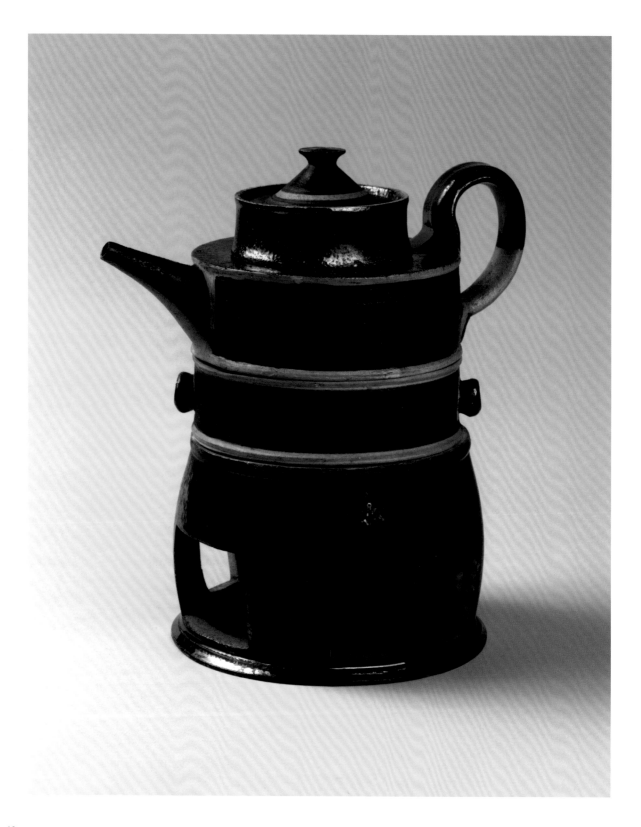

16 The ceramics workshop
陶瓷工作坊

1919–25

包浩斯工作坊，終於賺到錢了！

陶瓷工作坊的壽命不長，卻幫助包浩斯在威瑪時期建立聲譽，成為第一個帶來營收並將設計投入生產的工作坊。

陶瓷工作坊以多恩堡（Dornburg）的一家陶瓷廠為基地，該地距離威瑪二十五公里，工作坊的日常挑戰包括種菜、挖土以及從窯裡收集材料。基地的所有人麥克斯·克雷漢（Max Krehan）擔任作品師傅，格哈德·馬爾克斯（Gerhard Marcks）擔任造形師傅，兩人的合作相當成功。1922年時，工作坊得到的委託案包括某家飯店的五百個馬克杯和某所學校的燒杯。

① **葛羅培斯**和包浩斯的其他人一樣，試圖把工作坊的設計從手作單件的方向移開，他說：「如果不找出方法，製造一些可以讓更多人取得使用的好物品，那就是大錯特錯」[1]迪奧多·伯格勒（Theodor Bogler）和奧圖·林迪格（Otto Lindig）在工作坊內遵循葛羅培斯的要求，建立與工業的關 **㉒** 係。陳列在**號角屋**裡、廣受推崇的伯

格勒廚房儲物罐的原型，就是在一家粗陶工廠裡打造出來的。

伯格勒的「組合茶壺」（Combination Teapot）企圖將陶瓷工業化，他打造出茶壺各項零件的模具——手把、壺嘴、茶蓋——將它們黏合到標準的壺身上，創造出各種變體。雖然這些茶壺對大規模生產而言太過複雜，但事實證明它們很受歡迎，意味著工作坊必須花時間去製作它們。這也凸顯出教學和生產之間的矛盾，馬爾克斯表示，「生產永遠不該變成目標本身」。[2]

令人驚訝的是，儘管工作坊做出各種開創性的努力，卻在包浩斯遷往德紹後關門大吉。**萊茲洛·莫霍里-那基 ㊲** 認為陶瓷工作坊是「包浩斯這個整體的重要組成」，希望「我國規模可觀的陶瓷工業能提供方法」幫助它重建。[3] 可惜事與願違。於是我們看到，奧圖·林迪格留在威瑪教授陶藝，伯格勒則是在產業界短暫工作之後，投身神職行列。

伯格勒的摩卡壺　1923

在包浩斯的陶瓷和金屬工作坊裡，設計摩卡壺很受歡迎——大概因為這是一大挑戰，因為它得同時滿足加熱巧克力與過濾咖啡的功能，也因為它們是時尚品。其中最著名的成品之一，出自「大概是包浩斯陶匠裡最具革命性的」[4]陶藝家迪奧多·伯格勒。這支摩卡壺和他的「組合茶壺」一樣，都是由不同的模件組合而成——這個案例有五個模件——拜陶瓷工作坊研發出來的模塑法之賜，理論上可以大量生產。這不僅呼應了葛羅培斯要求發展工業陶瓷的想法，也和伯格勒本人的信仰一致，他認為手作和工業製品「應該要有本質上的差異」。[5]

左圖｜陶瓷
摩卡壺
迪奧多·伯格勒　1923

41

17 Oskar Schlemmer
奧斯卡‧史雷梅爾

師傅｜1921–29

用彩色水泥，為威瑪校舍留下浮雕壁畫

對奧斯卡‧史雷梅爾而言，繪畫、雕刻和戲劇的核心，就像他設計的**包浩斯標誌**一樣，始終是人：是「可見世界」裡最「高貴的」主題。[1]他甚至開過一門**人類課**。

一開始，史雷梅爾是在壁畫工作坊擔任造形師傅，1922到1923年，指導石刻和木刻工作坊。他以自身角色呼應**葛羅培斯**所呼籲的結合藝術和建築，在他為1923年**包浩斯大展**撰寫的提案書中，指出必須「提高繪畫和雕刻在這個偉大世紀的功能：讓它們成為空間建築與壁造建築的一部分」。[2]值得注意的是，史雷梅爾用彩色水泥，為威瑪校舍創造了一組以巨大抽象人物為主題的連環浮雕。然而，因為缺乏委託案，工作坊得努力尋找目標。對史雷梅爾而言，生產自由的藝術並非解答，「因為我們的良心不允許」。[3]儘管如此，還是有些「自由的藝術」生產出來了。史雷梅爾在包浩斯大展展出的《怪誕一

號》（*Grotesque I*），是一個原始狀的人形，有著卡通般的嘴唇和眼睛。和那個盤繞在金屬柱上的人物一樣，這件作品強化了史雷梅爾的信念：雕刻應該「在旋轉時激起一連串驚喜」。[4]

1923到1929年擔任舞台工作坊負責人時，他透過《三人芭蕾》等作品探索空間裡的身體概念，利用雕刻般的戲服將身體改造成不自然的形態。這類關懷也可在他的繪畫裡看到。在1922年的《舞者》（*The Dancer*）中，他以誇張的形式和非傳統的角度讓主角的一隻腿與軀幹產生變形。

史雷梅爾在1929年7月離開包浩斯，他的劇場和舞蹈觀念不再受到青睞。離開包浩斯後，他的生涯受到政治氣氛箝制，因為他的作品被譴責為「墮落藝術」。1943年，他因心臟病發與世長辭。

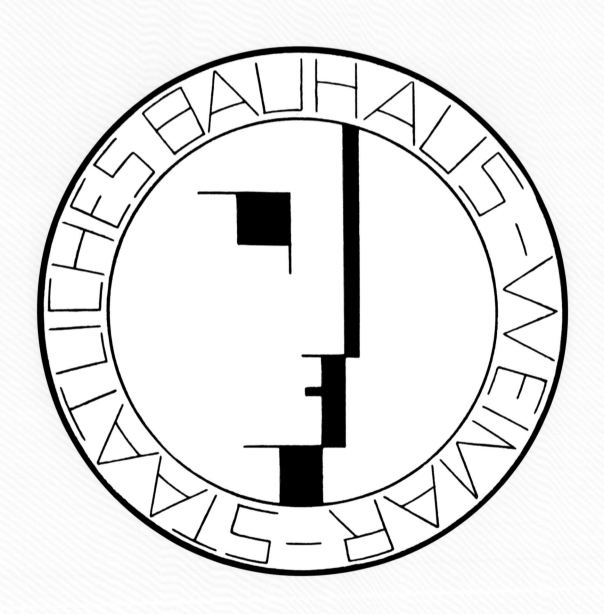

18 Design for the Bauhaus logo

包浩斯標誌設計

Oskar Schlemmer

奧斯卡・史雷梅爾

1922

改變校徽，更具現代感的包浩斯形象

1921年10月12日，包浩斯的師傅會議提出呼籲，主張設計一個新徽章。這個徽章要用來認證包浩斯的作品，藉此阻止「一些比較沒價值的東西」[1] 打著包浩斯的名號流通。由**奧斯卡・史雷梅爾**設計的這個標誌，將和它的一些變體出現在明信片、信件、海報和產品上，打造出更專業的包浩斯形象。

史雷梅爾設計出一個「新人類」的面貌，這是包浩斯可以提供的教育承諾。雖然這並非獨一無二的設計──1914年，史雷梅爾曾用一個階梯狀的側臉，為他在內克卡托（Neckartor）開設和指揮的新藝術沙龍作廣告──但這個標誌的銳利線條和角度具有明確無誤的現代性，而它的幾何輪廓也和俄國構成主義（Constructivism）的設計相呼應。它象徵包浩斯的新走向，因為相較之下，**卡爾・彼德・羅爾設計的校徽** 比較受到民俗影響。接著，這個標誌毫無意外地出現在**喬斯特・舒密特和約瑟夫・亞伯斯**為1923年**包浩斯大展**設計的海報上：這次展覽宣告了包浩斯將朝工業轉向。

把這個標誌擺放在同心圓裡，會讓人聯想到獎章與錢幣，立刻給人一種莊重感。這是包浩斯立志創造一個向前看向嶄新世界的驕傲宣言。

瑪麗・卡特蘭佐的2018年秋冬服裝秀系列

這個標誌一直跟包浩斯密不可分。2018年它第一次出現在伸展台上，以包浩斯的圖案之一融入瑪麗・卡特蘭佐（Mary Katrantzou）的秋冬服裝秀系列。卡特蘭佐用它乾淨的機器線條與維多利亞時代的繁複圖案做對比。

左圖｜設計
包浩斯標誌
奧斯卡・史雷梅爾　1920年代初

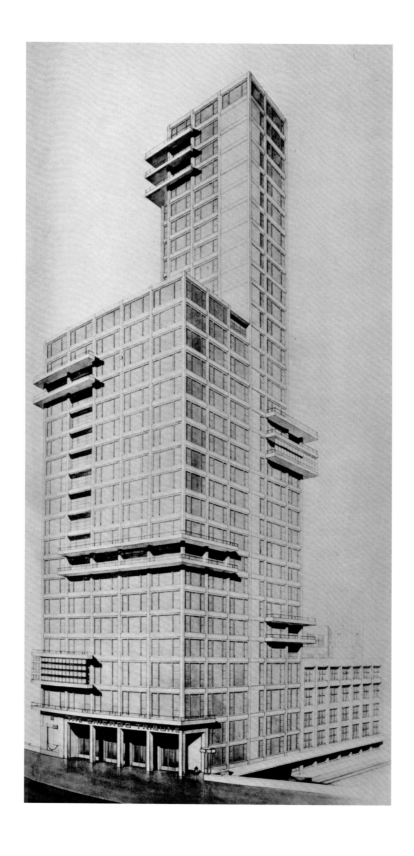

19 Design for the Chicago Tribune Tower

芝加哥論壇報大樓設計

Walter Gropius and Adolf Meyer

華特・葛羅培斯與阿道夫・梅耶

1922

改弦易轍，朝工業和都市前進

「我想豎立一棟大樓……用現代方法表現現代世紀，這裡的現代方法，指的是可以清楚展現出大樓功能的鋼筋混凝土架構。」[1] **華特・葛羅培斯**如此回顧他和阿道夫・梅耶為芝加哥論壇報新大樓所提出的競圖設計。他的回顧其實有點誤導，因為競圖的提案規定是：「鋼構加上包了鐵件的陶瓦」。[2] 不過，反正這項設計並未實現，可以容納諸如此類的修正。隨著時間推移，它已變成未興建的現代圖符。

美國的摩天大樓讓德國建築師充滿迷戀，特別是可能的住宅用途。這次競圖是個令人興奮的機會，可以將形式陳述出來。在論壇報大樓競圖的兩百六十五個提案裡，有三十二件來自德國。葛羅培斯和梅耶的設計以平屋頂為焦點——就是他們在美國工廠照片裡推崇過的那種——並貨真價實地剝除掉一切裝飾。這和約翰・豪爾斯與雷蒙・胡德（John Mead Howells and Raymond Hood）贏得競圖的新哥德式設計，形成鮮明對比。葛羅培斯和梅耶的設計，甚至連入圍名單都沒擠進。

對包浩斯而言，這項設計指出一個新方向：朝工業和都市前進。然而，它其實不像乍看那樣理性，例如，那些陽台純粹是裝飾。在這同時，批評家往往會低估歐洲人對美國建築的接觸率，因而將它視為某種本質精神的證明。例如，齊格飛・基提恩（Sigfried Giedion）在《空間、時間與建築》（*Space, Time and Architecture*, 1941）一書中，形容它「與美國建築擁有無意識的內在關係」[3]。

葛羅培斯日後宣稱，他曾在1922年將現代建築帶給美國，但當時沒人理解。這想法逐漸深入文化界，在1949的電影《源泉》（*The Fountainhead*）裡，出現不曾妥協的現代建築師霍華・羅克（Howard Roark），他一臉痛苦，前方是一張葛羅培斯式的平面圖，上頭潦草地寫著：「未興建」。[4]

芝加哥論壇報大樓競圖的「遲來提案」

論壇報競圖所產生的國際吸引力，在1920年代結束之後很久，依然引發共鳴。1980年代，建築師史丹利・泰格曼（Stanley Tigerman）和司徒華・柯恩（Stuart Cohen）對這次競圖發出「遲來提案」的邀請，號召安藤忠雄和法蘭克・蓋瑞（Frank Gehry）提出他們的設計。如果說1922年的提案顯示出現代主義的到來，那麼這次的提案倒是描繪出現代主義的離去，不再是建築界的主流關注。如同泰格曼所寫的，這一代人「渴望在我們文化的起源裡找到形式的意義，因為現代主義的貧瘠已在我們身後」。[5] 更晚近的例子是，為了籌備2017年的芝加哥建築雙年展，主辦單位邀請十五位當代建築師回應同樣的計畫書，目的是為了提高國際討論度。不過，還有更具意義的發展正在進行中：1922年由豪爾斯和胡德贏得勝利的設計，已經被論壇報賣給開發商了，準備改建成公寓和飯店。

左圖｜建築算圖
芝加哥論壇報大樓
華特・葛羅培斯與阿道夫・梅耶
1922

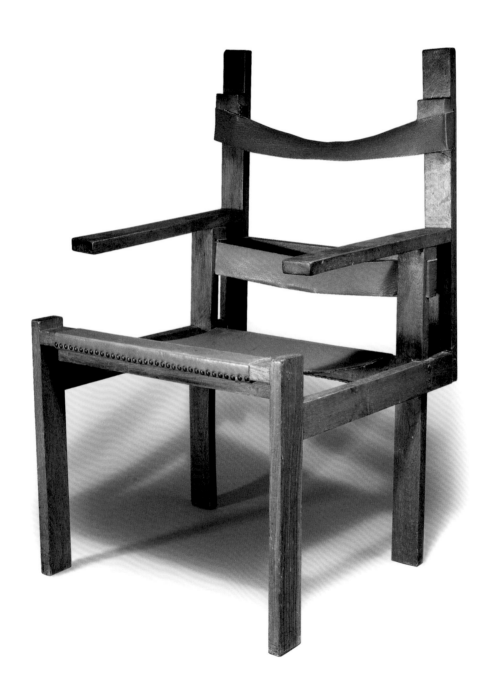

20 Slatted Chair
條板椅

Marcel Breuer

馬歇爾‧布魯耶

1922

讓脊椎得到解放，包浩斯早期產品的重要代表作

(12) (43) (42) 無論是以**非洲椅**反映包浩斯的表現主義模式，或是以**瓦希里椅**反映包浩斯的工業模式，**馬歇爾‧布魯耶**的設計總是能呼應時代精神並為它賦予形體。不過，在這兩項設計中間，還穿插了另一個重要設計：所謂的條板椅、格柵椅或TI1a。即便在製作它的1922年，當時布魯耶還是個學生，這張椅子就被視為包浩斯產品的重要代表作。

有個明顯可拿來做對照的設計，是赫里特‧瑞特威爾德（Gerrit Rietveld）設計的風格派紅藍椅（Red Blue Chair）。瑞特威爾德的椅子是1918年製作的，而且廣受宣傳，它同樣有傾斜椅座、方形椅臂和網格狀的椅架。或許，對布魯耶往後設計更為重要的是，他的設計展露出這張椅子的基本構成元件：椅座，

以及支撐它的椅架。事後討論條板椅時，布魯耶表示，它的出發點是「用最簡單的構造解決坐得舒服的問題」。[1] 這意味著要放棄沉重的坐墊和打造一個開放式的設計，每個零件的放置背後都有其合理的考量。傾斜椅座是為了支撐大腿和背部，讓「脊椎得到解放」。[2]

這張椅子也是**葛羅培斯**希望包浩斯製 **(1)** 作的那類產品，可以大量製造的產品。條板椅相對便宜而且製作容易，使用長方形的木塊，每塊的寬度一樣，角度也相同。從1924年夏天到1925年春天，威瑪包浩斯總共製作了二十六張條板椅——雖然和該年稍後的瓦希里椅比起來，可說微不足道。不過，令人遺憾的是，由於布魯耶保留了瓦希里椅的許可權，包浩斯無法靠它賺錢。

左圖│
條板椅
馬歇爾‧布魯耶
1922年設計／1924年製作

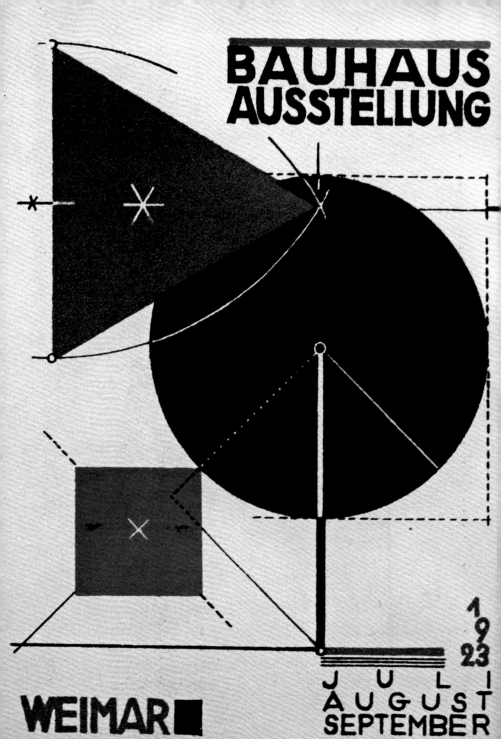

21 The Bauhaus Exhibition
包浩斯大展

1923

做展覽＋辦活動，百年前就懂得做大聲勢、自我行銷

「我凝視著一個剛成形的世界，」[1]藝術史家齊格飛・基提恩在1923年8月和9月參觀過包浩斯大展後，如此寫道。這場展覽展出包浩斯到當時為止的成就，也展出——如同**華特・葛羅培斯** ❶ ㉕ 在開幕演講**「藝術加科技：一個新整體」**所表明的——包浩斯期盼變成什麼？

葛羅培斯和師生們將展覽（政府提供貸款的要求）的機會發揮到淋漓盡致，創造出一次備受讚譽的活動。展覽將變成包浩斯存在期間以及關閉之後自我推銷的重要方法。一系列令人印象深刻的作品展示在觀眾眼前，從工作坊的產品櫥窗到陳列在當地博物館的繪畫，外加可提升建築物品味的壁畫和雕刻。同時，還有實驗性的**號角屋** ㉒ 可體驗建築和室內設計的新想法 ㉝ ；有講座和劇場演出，包括《三人芭蕾》的首演和歡快活潑的「包浩斯週」；以及一場「國際建築」展，包含柯比意（Le Corbusier）和法蘭克・洛伊・萊特的作品，讓包浩斯成

為當代論述的對象。

雖然經費的限制相當緊繃，包浩斯還是花了兩成的預算「宣傳，印製推銷文件，以及設計出參訪行程建立與工業界的聯繫」。[2] 行銷活動包括特別設計的鐵路海報，宣傳明信片，以及有史以來頭一回的產品圖錄。展覽附贈的專刊被形容為「現代運動的第一份偉大出版品」，[3] 展現出包浩斯在「新編排」上的發展。

「在威瑪這三天，你可以看到夠你用一輩子的方形，」[4] 批評家保羅・韋斯翰（Paul Westheim）如此咕噥。但這次大展讓埃利希・李斯納（Erich Lissner）激動不已，那些產品讓他「留下深刻印象」，包括「瓦根菲爾德（Wagenfeld）的包浩斯檯燈，馬歇爾・布魯耶的椅子，伯格勒的陶器和哈特威格（Hartwig）的西洋棋組」。[5] 李斯納後來將會登記入學，和許多人一樣，因為包浩斯在大展中傳遞出來的訊息而皈依門下。

左圖｜明信片
包浩斯大展，威瑪
赫伯特・貝爾　1923

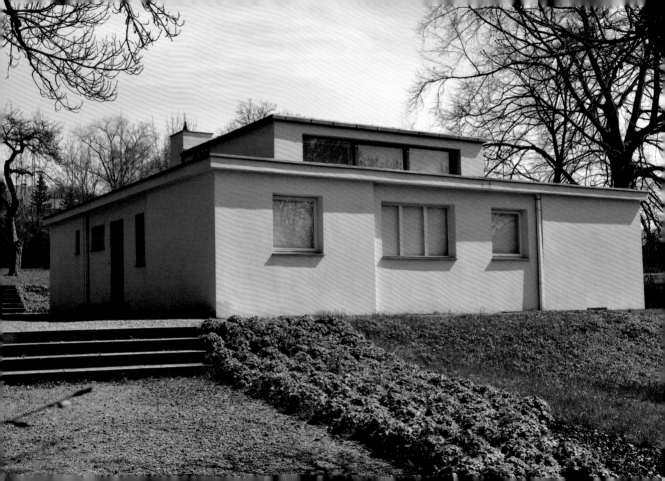

22 Haus am Horn

號角屋

Georg Muche

喬治·莫奇

1923

配合大展，威瑪包浩斯唯二實現的建築實驗計畫

在一棟現代家屋前方，出現一對裸體交纏的愛侶。在法卡斯·莫納爾（Farkas Molnár）的蝕刻畫裡，那棟建築就是號角屋，那對愛侶則是房子的建築師，喬治·莫奇和他妻子愛兒（El）——包浩斯理想的具體象徵。這項設計是以建築手法所呈現的意向宣言，莫奇宣稱，它的意涵在於：「年輕人」可以居住在一棟「美麗……愉快和機能性」[1]的設施裡。號角屋的構思時間正好碰到嚴重的通貨膨脹，幸好有商人阿道夫·索默菲爾德提供金援。事實上，這棟房子和 ❿ 索默菲爾德的柏林住宅，是威瑪包浩斯唯二實現的建築計畫。

❶ 莫奇在學生投票中打敗華特·葛羅培斯的設計，他的中庭式格局以寬敞的起居間為中心，其實相當傳統。但其他方面倒是呼應了「實驗屋」這個宣傳主題，特別是它的營造方式。為了 ㉑ 配合1923年的包浩斯大展，這棟房子從建造到裝潢只花了不到四個月，測試了預製的相關概念。

號角屋搭配了包浩斯設計的精簡家具，例如馬歇爾·布魯耶打造的女性 ㊷ 房間家具，捕捉到日後安妮·亞伯斯 ㊽ 所謂的「經濟實惠過生活」的概念。[2] 低調的色彩，牆上不用繪畫裝飾，並採用各種創新，包括由貝妮塔·歐特（Benita Otte）和恩爾斯特·格布哈特（Ernst Gebhardt）設計的附有固定設備的小廚房，搭配容易清洗的檯面，一如約瑟夫·亞伯斯所說的，幫 ㊼ 助家庭主婦「用最少的力氣……達到最高的潔淨」[3]。（即便在激進的包浩斯圈子裡，女性扮演的角色依然是烹煮者、清潔者和子女照護者。）由艾瑪·席多夫-布歇設計的小孩房，配備了色彩鮮豔的木製玩具，甚至還 ㉔ 有可以在上面塗寫的牆壁。

雖然號角屋缺乏葛羅培斯在建築上所提倡的靈活性和模矩原則，但它依然是包浩斯當時的代表作（至今依然是聯合國教科文組織的遺產之一）。在德紹，葛羅培斯終於有機會將他的住宅理論付諸實踐，從德紹托騰廉價實 ㊾ 惠的大眾住宅，到更為布爾喬亞的師 ㊿ 傅之家。

左圖｜
號角屋，建於威瑪
喬治·莫奇　1923

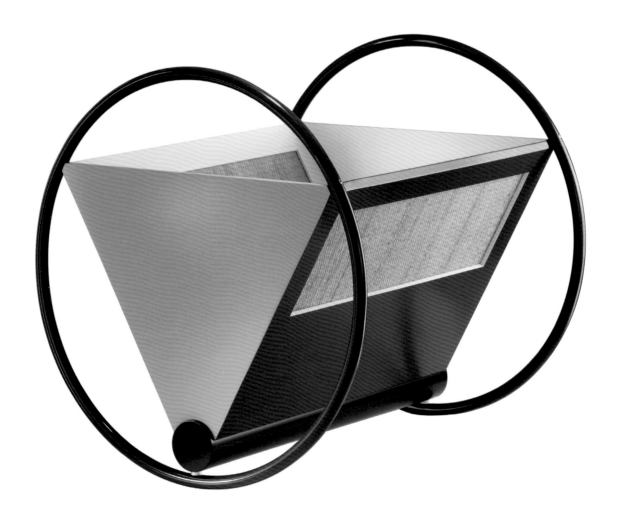

23 Bauhaus Cradle

包浩斯搖籃

Peter Keler

彼得・凱勒

1923

非常包浩斯的搖籃，一開始竟被當雜誌架販售

搖籃這個案子運用了**瓦希里・康丁斯基**將色彩與**圓形、方形和三角形**連結起來的理論。藍色圓形、紅色方形和黃色三角形，這些不僅是用來裝飾物件，也是形式本身。彼得・凱勒曾在壁畫工作坊受教於康丁斯基，他把搖桿設計成圓形，用三角形當成搖籃的兩端——尖角往下指向重心——紅色長方形做為搖籃的兩側，最後用柳條窗幫助光線和空氣流通。凱勒設計的這款搖籃採用上色上漆的木頭當材料，是**號角屋**床鋪設計的作業之一，當年他才二十歲。這類設計代表了包浩斯在理想型上的轉變，轉變的指標是**華特・葛羅培斯**在1923年包浩斯大展上發表的「**藝術加科技**」演講——當時學生正在接受指導，努力設計一些可以在社會裡實際應用的物件。

這款搖籃雖然很有名，但一直到最近才開始當成搖籃販售。凱勒的兒子頭幾個月睡過他那個版本的設計，到了1970年代，Tecta公司首次將這款設計製造量產，但卻是當成雜誌架販售。儘管如此，它還是變成包浩斯的某種象徵，並在2017年11月威瑪包浩斯新博物館的封頂儀式中得到證明，典禮上的花圈就是採用這款搖籃的形狀。

左圖│
包浩斯搖籃
彼得・凱勒　1922

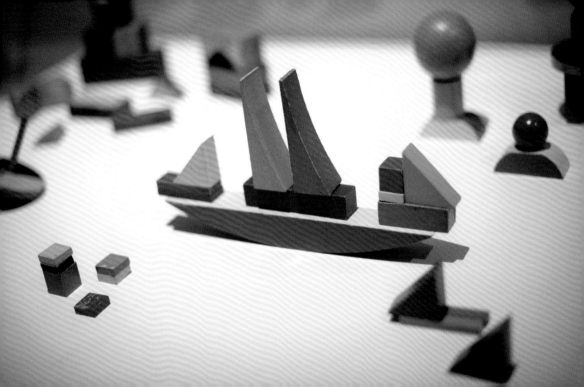

24 Small Ship-Building Game

小造船遊戲

Alma Siedhoff-Buscher

艾瑪‧席多夫-布歇

1923

又名包浩斯積木，木刻工作坊的早期產品，至今依然販售

艾瑪‧席多夫-布歇提倡玩具並非「什麼完成品……孩子會自行發展，他們會追求——會尋找」。[1]雖然她講的是為孩童做設計的理念，但在包浩斯裡，這同樣可用來討論教育精神。1922年入學的席多夫-布歇，修了**約翰‧伊登**的**預備課程**，然後加入木刻工作坊。伊登最有名的特色，就是將工作與遊戲連結起來，他甚至會要求學生製作玩具，當作課程的一部分。

關於她著名的造船遊戲，席多夫-布歇說過：「它不想成為任何東西。不想成為立體主義，不想成為表現主義，它只是個玩色彩的有趣遊戲，用平滑和有角度的形狀，根據舊積木的原則製作而成。」[2]在這件作品裡，積木被重新加工成各種不同的形狀——有傳統的直邊積木，也有弧形

的。可以用它們建造一艘船，也可讓小孩發揮想像力，建造成其他東西，當二十二塊積木拆開後，可以扣組成一個長方塊，便利收藏。

席多夫-布歇對兒童產品的專注可說是獨一無二，並以她為**號角屋**所做的設計備受讚譽，這個遊戲就是為號角屋發想的。她的玩具拒絕童話故事，不讓它們變成「小腦袋不必要的負擔」，反之，她的目標是「清楚、獨特」，並「盡可能……和諧」。[3]這件作品和約瑟夫‧哈特威格的**西洋棋組**一樣，都是木刻工作坊最早可行銷的製品之一，Paul Kohlhaas公司在1924年看中它，後來改由包浩斯德紹股份公司生產和販售。這是席多夫-布歇設計的一大證明，至今依然由Naef公司製造，並以「包浩斯積木」這個簡單的名稱販售。[4]

左圖｜
小造船遊戲
艾瑪‧席多夫-布歇　1923

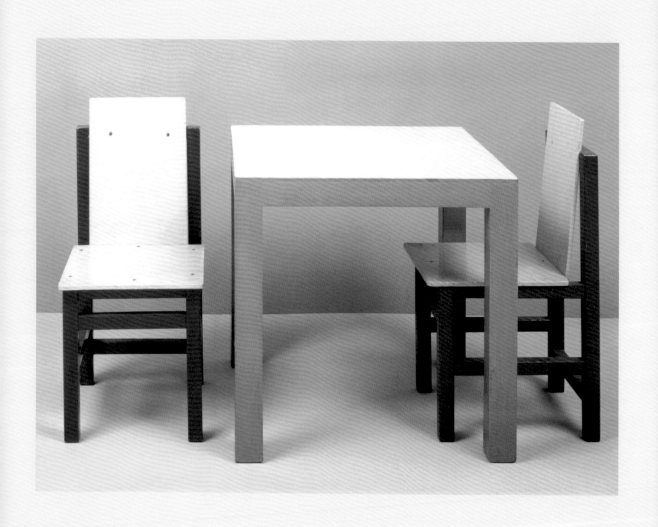

25 Art and technology – a new unity

藝術加科技：一個新整體

1923

學校的新走向——藝術需要科技，為量產做設計

❷❶ 1923年的**包浩斯大展**不僅展示出該校到當時為止的成就，**華特·葛羅培斯**的開幕演講「藝術加科技：一個新整體」，更是標誌出他為學校設定的新走向。

❼ 它代表了學校將從創校**宣言**中提到的中世紀工藝模式離開，後者的成果是手工藝和表現主義的設計。「科技不需要藝術，但藝術非常需要科技，」[1]葛羅培斯指出。隨著**約**❹**翰·伊登**離開和**萊茲洛·莫霍里-那**❸⁷**基**加入，這個新焦點也融入了教學課程，「工藝」變成「只是達到目的不可或缺的手段」。[2]該年稍後，葛羅培斯甚至變得更加明確。「先前的工藝工作坊將發展成工業實驗室：從實驗中演化出可以工業生產的標準。教導工藝是為了替量產品的設計做準備。」[3]

這項轉變自然會引起某些人的懷疑。

就像**保羅·克利**對學生說的：「機器❶⁴的運作方式並不壞，但生命的方式不止於此。生命是生養和承擔。一台破敗的機器何時能生孩子呢？」[4]學生布魯諾·阿德勒（Bruno Adler）指出，隨著「藝術加科技」這句新「口號」出現，「昨天的困難被新的困難取而代之」。[5]雖然瑪莉安娜·布蘭特的**茶壺**、約瑟夫·哈特威格的**西洋**❸¹❷⁹**棋組**和**包浩斯檯燈**等作品，都是在為❸²這項新需求創造答案，但一直要到1920年代後期，包浩斯的設計才真正適合大量生產。

外部的經濟情勢也發揮了推波助瀾之效：1923年11月看到貨幣改革，1924年初的道威斯計畫（Dawes Plan）則讓德國的工業穩定下來，吸引到更多投資——在1929年華爾街股票崩盤的衝擊開始發酵之前，這扇新窗戶確實提供了一種可能性，有助於將新產品推入市場。

馬歇爾·布魯耶的兒童椅
1923

布魯耶的兒童椅代表了葛羅培斯演講所預告的轉變。它的確是批量生產，雖然是在包浩斯的工作坊裡進行。和布魯耶早期的**條板椅**一樣，❷⁰這項設計也可看出赫里特·瑞特威爾德的影響，例如它的傾斜椅座和椅背。和同時期布魯耶的其他設計一樣，這張椅子也是根據機能區隔顏色——用不同的顏色標示椅座和椅架。對包浩斯而言，這是早期的一大成就：從1924年夏天到1925年3月，總共製造了兩百六十二張兒童椅——超過條板椅製作量的十倍以上。

左圖|
兒童椅和桌子
馬歇爾·布魯耶　1923

26 F51 Armchair

F51扶手椅

Walter Gropius

華特・葛羅培斯

1920

立方體中的立方體，比方糖還方的校長室

① **華特・葛羅培斯**的建築恐怕大多數人都買不起，但他有一件包浩斯時代的設計，今天倒是可以買到，而且稍微沒那麼貴：F51扶手椅，這是他為自己在威瑪的校長室設計的。

F51是個有趣的設計。看似笨重，卻很輕盈。扶手似乎漂浮在椅座上，椅背則好像沒碰到地面。抽掉椅墊之後，可以看到椅架，這椅架或許影響了後來由**路德維希・密斯・凡德羅**設 **⑦⑤** 計的懸臂椅。儘管如此，這張椅子給人的第一印象，無疑是一個立方體。

其實，葛羅培斯的威瑪辦公室全都是立方體。不僅這張扶手椅或跟它們配套的沙發，還有由格爾圖魯得・阿爾恩特（Gertrud Arndt）設計的地毯，以及葛羅培斯自己設計的雜誌架和燈飾。隔板和懸吊式天花板，也是為了讓辦公室的空間本身變成一個立方體——非常精準的5公尺立方。F51扶手椅就是這整個企畫的一部

分，椅墊採用檸檬黃，和淺黃色的天花板相呼應。這間辦公室的每個元素都是出於相得益彰的考量，並使用包浩斯各**工作坊**的產品，是**總體藝術**的 **⑥③** 具體展現。

這間辦公室趕在1923年的**包浩斯大** **㉑** **展**之前完成，展覽專刊《威瑪國立包浩斯，1919–1923》，也收錄了辦公室的圖像，包括由**露西亞・莫霍里**拍 **㊳** 攝的照片，以及由**赫伯特・貝爾**製作 **㊺** 的詳細彩繪，藉由這個管道將這座辦公室暨展示間呈現給威瑪以外的觀眾。

葛羅培斯的德紹校長室就沒裝飾得如此嚴謹，但依然放了一張F51扶手椅，以及來自包浩斯工作坊的新款家具。今天，我們可以自行決定F51的最佳陳列法（目前由Tecta公司製造），以及如何用它來提升我們的室內設計。

左圖｜繪圖
華特・葛羅培斯威瑪辦公室的等角繪圖
赫伯特・貝爾　1923

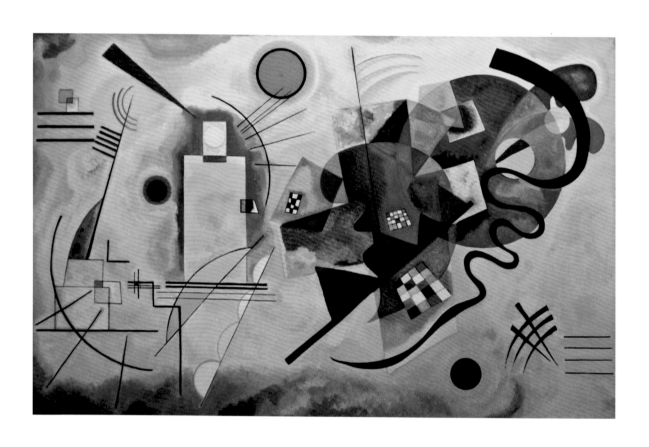

27 Wassily Kandinsky

瓦希里・康丁斯基

師傅 | 1922–33
副校長 | 1923–33

具象拋腦後，藝術大師為包浩斯注入抽象藝術能量

瓦希里・康丁斯基進入包浩斯之前就已備受推崇，今日更被視為二十世紀最重要的藝術家之一。他不僅在塑造包浩斯的視覺語言上扮演關鍵角色，也透過他的教學、書寫和藝術（他在包浩斯任教期間創作了大約三百件油畫、數百幅水彩和不計其數的素描）將包浩斯傳送到世界各地。

俄國大革命後，康丁斯基對祖國感到幻滅，轉往德國發展。當時他已是國際前衛圈的重要人物，出版過影響深遠的《藝術中的精神》（*Concerning the Spiritual in Art*）。葛羅培斯意識到他可為學校帶來聲望，於是邀請他擔任壁畫師傅。康丁斯基將留在這裡，直到學校 **82** 關閉。

康丁斯基將科學的嚴格性運用在教學上，儘管他的結論往往是依循直覺勝過邏輯。根據康丁斯基的說法，壁畫是研究做為「物質實體」的色彩，**14** 以及「它的創造力」。[1] 他和朋友**保**

羅・克利（他倆在德紹的雙拼**師傅之家** **50** 比鄰而居）發展出來的初階課程，包括抽象的形式元素和分析性素描，以及必修的色彩課。

他的**包浩斯叢書**《**點・線・面**》（*Point, Line, and Surface*） **45**，有系統地探索了繪畫的各元素，包括**圓形、方形和** **28** **三角形**等幾何形狀。「他的藝術和藝術實驗完全符合我們這代人感受生活的方式，」學生烏蘇拉・舒賀（Ursula Schuh）如此解釋。「我們熱愛爆破舊傳統，一如我們熱愛精準地修復和制定新知識，無論是哪個領域，以及哪種藝術表現形式。」[2]

在包浩斯，康丁斯基可以把具象拋在腦後，全力探索抽象的可能性。他那石破天驚的複雜構圖，以及對線條、形狀與色彩的平衡拿捏，在在將他推往精神面；對他的學生而言，這些作品代表了前進的方向。

左圖 | 畫布油彩
《黃・紅・藍》
（*Yellow-Red-Blue*）
瓦希里・康丁斯基　1925

50 Jahre
bauhaus

Ausstellung
5. Mai - 28. Juli
1968

Württembergischer
Kunstverein
Stuttgart
Kunstgebäude
am Schlossplatz

28 Circle, square, triangle
圓形、方形、三角形

藍色、紅色、黃色，圓形、方形、三角形，到底怎麼配最對？

藍色圓形、紅色方形和黃色三角形：這種色彩與形狀的結合，跟包浩斯密不可分，而2013年的一次學術測試，也證明這樣的想法是一種普遍的感知。

為不同的形狀指派顏色，相當符合包浩斯想要打造通用形式的願景。**瓦希里·康丁斯基**認為，「內在必然性」決定了每個形狀的色彩：藍色的「圓形是宇宙的、吸收的、女性的、柔軟的；方形是積極的、陽剛的」[1] 因此是紅色；三角形的銳角讓它具有黃色的本質。1922–23年間，壁畫工作坊的學生曾針對這個理論做過問卷調查。我們不知道當年究竟回答了幾份問卷，目前只有兩份留下來，但當時得到的結果，大多數人都同意康丁斯基的理論。 **27**

不過，還是有一些知名的反對者。**奧斯卡·史雷梅爾** 認為圓形是紅色，也許像落日，也許是紅酒瓶的瓶底。此外，葛羅培斯1920年的一張手稿顯示，他將三角形與紅色連在一起，做為精神和男子氣概的象徵，藍色的方形則代表物質和女性特質。 **17**

儘管如此，康丁斯基的版本還是最具影響力，在1923年的**包浩斯大展**中四處可見，無論是畫在樓梯間，或製作成彼得·凱勒的**包浩斯搖籃**。包浩斯關閉之後，這個組合重新浮出水面：**赫伯特·貝爾**在1938年於紐約舉行的包浩斯展覽入口，以及1968年一場展覽的海報和專刊上，都將這個組合融入其中，1968年那場展覽後來又巡迴世界超過十年——有助於將這些形狀和包浩斯的概念打印在大眾的意識裡。 **21** **23** **58**

康丁斯基理論的近期測試

除了包浩斯學生的問卷調查之外，康丁斯基的理論也接受過許多科學測試。2002年的一項研究[2] 顯示，大約有一半非藝術學校的學生將紅色指定給三角形，黃色指定給圓形：大概是來自三角警告標誌和太陽的意象超過包浩斯的理論。2013年，另外一份研究[3] 為了避免這類聯想，要求參與者觀看十二種不同的形狀。研究的結論顯示，形狀和色彩之間的確有天生存在的偏好關聯。其中最強的連結表現在黃色和三角形以及紅色和方形，表示「康丁斯基的藝術發現……有部分得到驗證」。[4] 雖然只有部分，不過，圓形與紅色的連結也相當強。

左圖｜海報
使用圓形、方形和三角形的包浩斯展覽海報
赫伯特·貝爾　1968

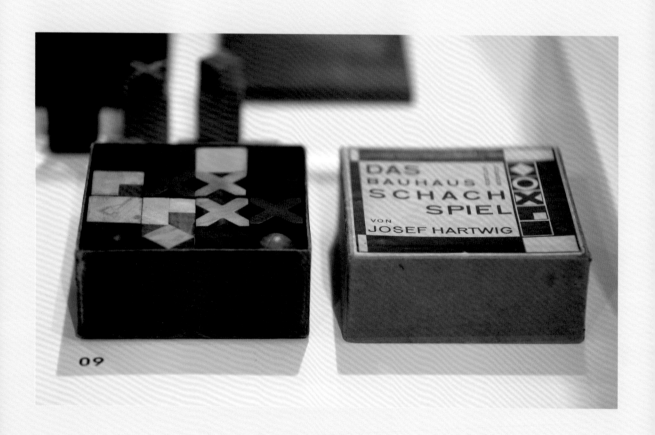

09

29 Chess Set
西洋棋組

Josef Hartwig

約瑟夫・哈特威格

1924

「雖然並非所有藝術家都是棋手，但所有棋手都是藝術家。」

西洋棋或許不是日常用品，但辨識度很高。約瑟夫・哈特威格設計的西洋棋組和包浩斯最棒的設計一樣，都可以幫助我們質疑：什麼才是真正的必需品。西洋棋通常是描繪一場對戰，由士兵、國王和皇后面對面跨過國界彼此對抗。但當時身為木刻和石刻工作室師傅的哈特威格指出，這跟二十世紀以後的人們到底有什麼關聯？「自然主義的具象再現曾經是……一種既定和唯一的正確方式，但是下棋的當代意義迫使我們以抽象方式設計這些棋子。」[1]

哈特威格並非唯一一個關注西洋棋組造形的人。風格派藝術家維爾莫斯・胡札（Vilmos Huszár）也製作過一套將現有棋子抽象化的版本。不過，哈特威格倒是做了全面性的重新思

考。他不僅把棋子抽象化，改造成包浩斯的幾何形狀，還用形狀反映出該棋子的移動方式。每個棋子都以大小表示它們在棋賽中的重要性，然後以移動方式決定形狀。比方，可以對角線移動的主教，他的形狀就是個簡單的X；可以橫走與縱走的城堡，則是個立方體；皇后在她的立方體頂端有個球體頭冠，代表她的靈活性。

這套西洋棋組可以牢牢裝進紙盒裡，紙盒的包裝和宣傳是由學生**喬斯特・舒密特**設計，利用平面設計和字體編排來凸顯它的現代性。 **65**

這項設計一直深受歡迎，當時是在工作坊用手工雕刻，1981年起則由Naef公司製造生產至今。

藝術家的西洋棋組
Artists' chess sets

哈特威格並非唯一一個在兩次大戰期間重新設計西洋棋組的藝術家。「雖然並非所有藝術家都是棋手，但所有棋手都是藝術家，」[2] 這是畢生迷戀西洋棋的藝術家馬歇爾・杜象（Marcel Duchamp）說的。不出所料，他也在1919年打造了自己的棋組，經常和杜象下棋的朋友曼・雷（Man Ray），也自創了一組。曼・雷的棋組是在1920年代初設計，特色是把他工作室裡的物件抽象化，例如小提琴的頂端，而且他的版本至今還可買到。此外，2012年，倫敦的薩奇藝廊（Saatchi Gallery）曾委託十六位藝術家設計自己的西洋棋組。哈特威格的棋子長相取決於它們的功能，目的是要立即可辨，至於薩奇委託的這些版本，則是反映出設計者的藝術執念，例如戴米安・赫斯特（Damien Hirst）選擇藥瓶，瑞秋・懷特雷（Rachel Whiteread）則是複製她收藏的娃娃屋家具。

左圖｜
西洋棋組
約瑟夫・哈特威格 1924

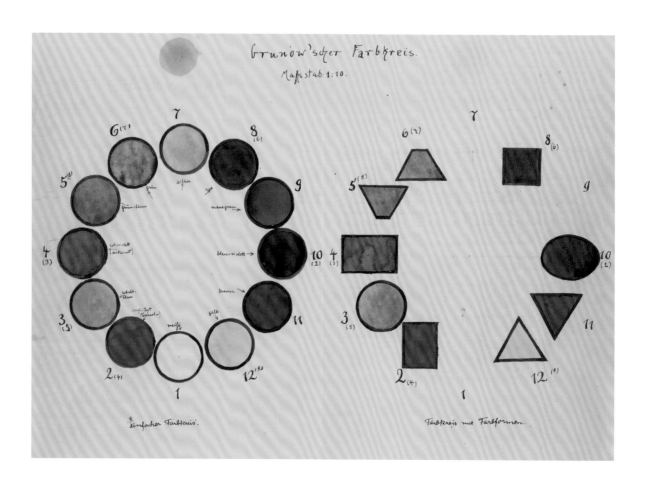

30 Gertrud Grunow
格爾圖魯得・古魯諾

教師 | 1919–24

來吧，讓我們「跳出藍色！」

古魯諾認為，現代性問題的解決方案之一，可能來自於內觀。身為一名音樂家，她發展並教授自己的音樂教育理論，重點在於透過聲音、色彩和運動的平衡達到和諧。

④ 我們對古魯諾的背景所知不多，**約翰・伊登**看到她的講座並邀請她到包浩斯時，她已經五十幾歲了。古魯諾強調創作必須與環境和諧共處，這和伊登自身的想法相呼應，而她的聲音
㉗ 和色彩理論，也跟**瓦希里・康丁斯基**有所共鳴。古魯諾以色輪和一系列姿勢為基礎的課程，是為了喚醒被忽略的感官，這些課程是為初級班學生設計的，但也教授處於所有學習階段
⑭ 的人，包括**保羅・克利**和伊登這類師傅。她要求參與者專注在色彩上，接受色彩的引導——編織家愛紗・莫格林（Else Mögelin）還記得，當古魯諾要求她「跳出藍色！」時[1]，她有多困惑。

古魯諾的教學在1922年6月出版的章程裡，有了更正式的立場：「在整個訓練期間，會給予一套實用的和諧課程，以聲音、色彩和形式做為共同基礎，目標是讓每個人的生理和心理特質得到平衡。」[2] 她的評估所提供的建議，會影響學生對**工作坊**的選擇。⑥

不過，對包浩斯的批評者而言，古魯諾也成了代罪羔羊。有份報導描述一名「這種方法的受害者」，他「最後只能待在瘋人院」。[3] 這類批評導致她遭到解雇。1923年10月舉行的師傅會議指出，「這項課程明顯可見的成效」[4] 尚未達到，古魯諾便在1924年4月離職。她在歐洲各地移動，繼續教學。此外，在包浩斯這邊，體能活動依然受到重視，只是採用不那麼理論化的形式，這可在**卡拉・葛洛許** ㊉ 等人的工作中看到。

左圖 | 速寫
色輪，出自格爾圖魯得・古魯諾的課堂
伊茲・貝特漢-侯內克　1924

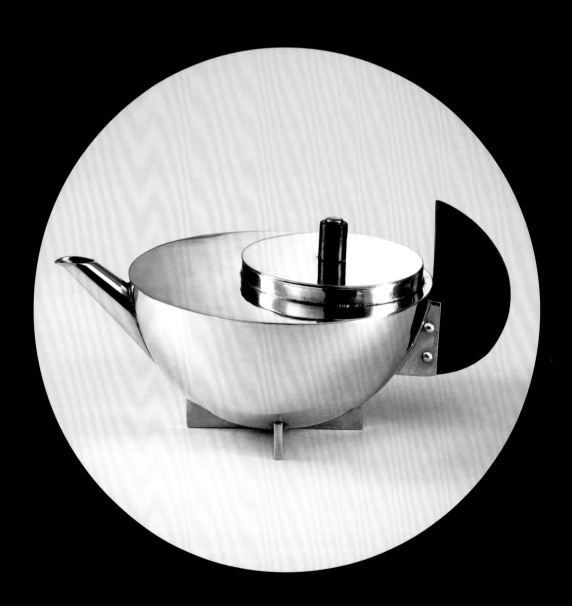

31 Tea Infuser

茶壺

Marianne Brandt

瑪莉安娜・布蘭特

1924

價值與日俱增，機械時代的外觀，卻是100%純手工的究極精品

2007年，一支只有7.6公分高的金屬茶壺，售價三十六萬一千美元——一個令人驚訝的數字，也刷新包浩斯設計的售價紀錄。這支茶壺的官方名稱是MT49，它將包浩斯的簡單幾何改造成3D形式，讓原本可能不起眼的家用品變得醒目，宛如雕塑，且具有無可否認的現代感。

⑥ 它的設計師是**瑪莉安娜・布蘭特**，在她進入金屬工作坊的第一年，就設計了這件作品，她考慮了每個細節，從壺嘴到壺蓋到手把。就像記者法克斯（F.K.Fuchs）在1926年描述的：「漸漸地，你會理解，一支像這樣的茶壺可以有多精細。甚至連壺嘴都打造得如此周到，讓可怕的集漏器顯得多餘。這件機能性物品的美，透過這樣的技術觀察乍然顯現。多優雅，多精緻，多吸引人，是的，到底是要多調皮『冷靜』的客觀性，才能打造出這樣的成品！」[1]

在**萊茲洛・莫霍里-那基**的鼓勵下，⑦ 布蘭特成為金屬工作坊的第一位女性。她努力取得與別人平起平坐的對待——她描述剛開始如何承受那些「無聊沉悶的工作」，例如耐著性子把「易碎的新銀」捶打成「小半球」。[2] 小半球當然塑造了MT49的形狀——當時普遍認為，這類幾何形狀比較容易量產。

但MT49從沒量產。它具有機械時代的外觀，但其實是手工打造的。留存至今的版本，都因為它們的數量稀少和獨一無二而價值倍增：1924到1929年間，這款茶壺有黃銅、紅銅和銀的不同結合版本——刷新銷售紀錄的是鍍銀黃銅版。儘管如此，MT49還是代表了包浩斯打算朝真正的工業設計轉進。布蘭特待在包浩斯那六年，持續創造出受人喜愛的產品，雖然其他作品被追捧的程度，都比不上這款茶壺。

左圖｜
茶壺
瑪莉安娜・布蘭特　約1934

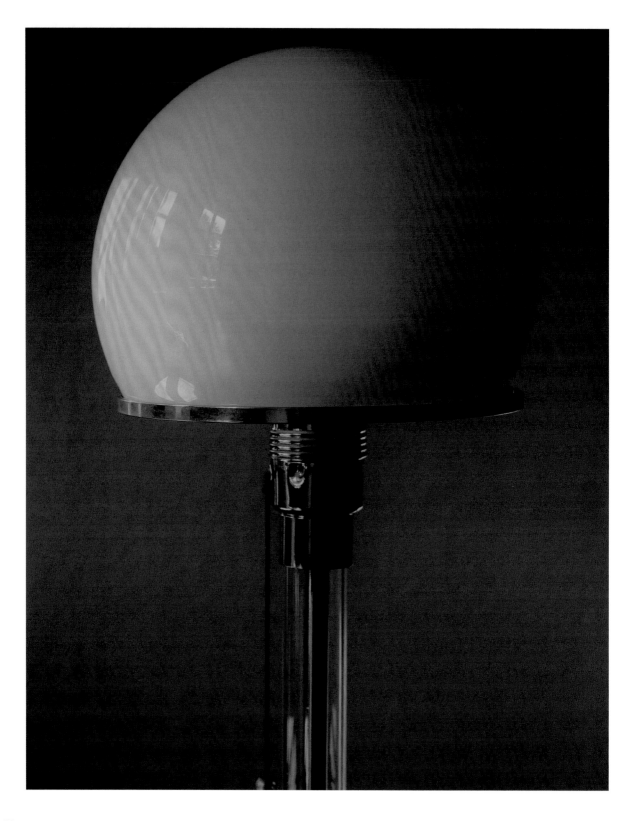

32 Bauhaus Lamp

包浩斯檯燈

Wilhelm Wagenfeld

威廉・瓦根菲爾德

1923–24

廣受歡迎的經典之作，一首玻璃與鐵的工業之歌

這個大多數人簡稱為「包浩斯檯燈」的作品，其實有段複雜的歷史。這個詞彙不只代表一盞檯燈，而是兩盞差不多同時間設計的檯燈：其中一件有金屬燈桿和底座（MT8），另一件則是玻璃燈桿和底座（MT9）。兩盞都體現了時代精神，將工業的玻璃與金屬帶入家庭，同時讚頌和包浩斯有關的球形與圓柱形。甚至連開關拉線的末端，都是採用球形。1924年，威廉・瓦根菲爾德寫道，這盞檯燈實現了兩種特質，而這兩者後來都和包浩斯聯想在一起：一是「在使用的時間和材料上取得最大的經濟性」，二是剝除掉所有非必要的裝飾，「達到形式上的最大簡潔度」。[1]

37 1923年，**萊茲洛・莫霍里-那基**出任金屬工作坊的造形師傅之後，便將工作坊推往工業設計的方向。莫霍里計畫在1924年的萊比錫春季商展中，展出這盞檯燈的金屬版，他顯然也建議瓦根菲爾德嘗試一下玻璃版，以便和卡爾・賈克（Carl Jacob Jucker）先前的實驗相呼應。

這盞檯燈和金屬工作坊同學**瑪莉安** **60** **娜・布蘭特**的**茶壺**一樣，看起來很像 **31** 工業產品，但其實是手工打造。瓦根菲爾德還記得，這項設計在萊比錫如何遭人奚落，因為它看起來好像「可以用不貴的機器製造，但其實是昂貴的工藝設計品」。[2]

不過這盞檯燈頗受歡迎。到了隔年秋天，至少生產了八十盞金屬底座燈和四十五盞玻璃版，而且從1928年起，兩個版本都授權給Schwintzer & Graff公司生產。

在接下來的幾十年，這兩盞燈的故事出現分歧。賈克在1960年之前的某個時刻，打造了一個修正版；瓦根菲爾德則是在1931年修正了他的設計，1980年又調整一次。賈克和瓦根菲爾德的版本分別由Imago和Tecnolumen公司製造販售。2005年，法庭終於判定，包浩斯檯燈的版權屬於瓦根菲爾德。

左圖 |
包浩斯檯燈
威廉・瓦根菲爾德　1924

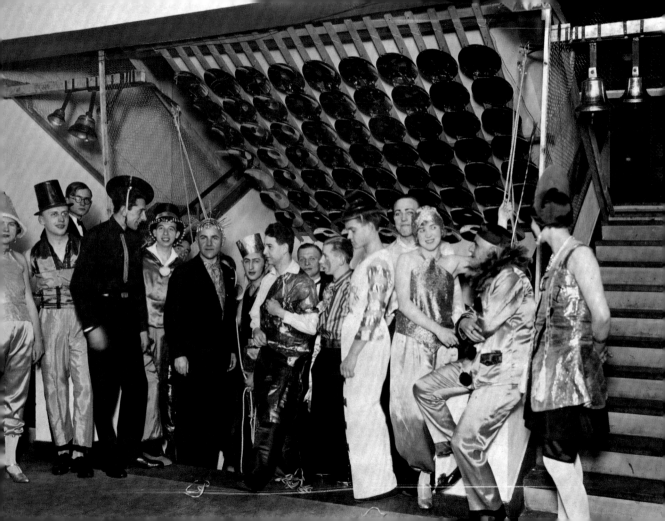

33 Parties and festivals
派對和節慶

事關玩樂，包浩斯人全都等不及要「學以致用」囉

「告訴我你怎麼慶祝，我就能説出 ❶ 你是誰，」[1] 奧斯卡‧史雷梅爾如是説。節慶和派對的行事曆凸顯出包浩 ❼ 斯的生活，就像葛羅培斯在宣言中所設想的，並扮演工作緊張、經濟困難和政治局勢的解毒劑。在威瑪，慶祝以四大節日為中心：燈節、仲夏節、風箏節和尤爾節（Yule），外加每個月的化裝舞會和自發性的舞會。

德紹時期的慶祝活動變得更加專業，由奧斯卡‧史雷梅爾負責。準備時間長達好幾週，包括廣告和製作邀請卡。1926年3月20日，包浩斯以白節（White Festival）這項大型公共節 ㊱ 慶來榮耀德紹的新大樓。不過，最奢侈的高潮或許是1929年2月的金屬節（Metallic Festival），原因之一是，賓客是在不知不覺間進入「純粹屬於金屬樂趣」[2] 的派對房間。包了馬口鐵的牆壁、貼了金屬箔紙的窗戶，加上七彩的霓虹燈管，讓整棟建築閃閃發亮。

當時有一種「包浩斯舞」——更忠實

的説法是，一種快樂的亂跳——還有包浩斯樂團演奏爵士樂，取代威瑪時 ㉟ 代的口琴。派對「對我們有益」，瑪 ⑥ 莉安娜‧布蘭特如此宣稱。[3] 派對也把人湊成堆，據説，包浩斯的師生裡共有七十一對共結連理。（不過，菲力克斯‧克利〔Felix Klee〕留意到這類活動相當得體。顯然「不可能發生任何逾矩行為。」[4]）

這類活動也有助於強化當地社區和包浩斯的連結。這類奇觀式的報導傳播到德紹之外，吸引狂歡者紛紛從萊比錫和柏林等地前來。在金屬舞會之後，德紹市長佛列茲‧海斯（Fritz Hesse）寫道：「包浩斯和市民之間和諧圓滿。」[5]

不過，氣氛開始改變，包浩斯面對越來越多來自右翼對手的審查。1931年的嘉年華節慶完全是私人性質，也是包浩斯在1933年關閉之前的最後 ㉜ 一場大型慶祝會。可悲的是，政治環境也讓所有派對就此結束。

上圖｜海報
包浩斯節慶的宣傳海報
設計者不詳　1932

左圖｜照片
建築師漢斯‧梅耶（穿黑西裝戴金屬頭冠那位）和參加節慶的人一起站在金屬節會場的入口，1929年2月9日
拍攝者不詳　1929

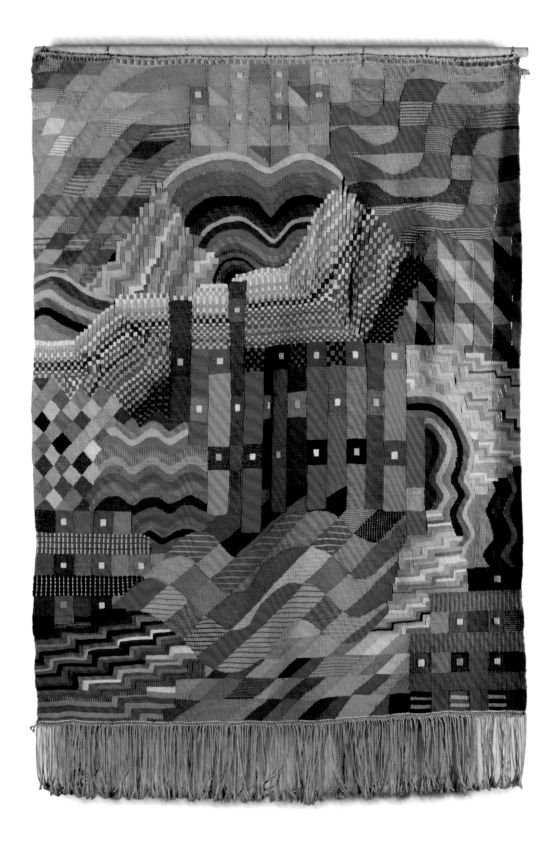

34 Gunta Stölzl

龔塔・斯陶爾

學生 | 1919–25
年輕師傅 | 1925–31

天才編織家，包浩斯唯一獲得「師傅」一職的女性

「一種美學的整體，一種構圖、形式、色彩和物質的統一體。」[1] 這段引文可能出自包浩斯的某位畫家，但其實，是龔塔・斯陶爾談論編織。

斯陶爾改造了編織工作坊，1919年剛成立的時候，工作坊前景堪慮，斯陶爾得去跟人乞求剩下的布料和線頭。但她有信心。用她自己的話說，她對編織變得「非常熱切，幾乎可以說是著魔」[2]。缺乏正式教育反而讓她走向實驗，她在1921年和**馬歇爾・布魯耶**共同創造了**非洲椅**，她也無所不學，從各種不同技術到染色都包括在內。對包浩斯女性而言，斯陶爾的成就並不尋常，她的技巧得到官方認可，1924年秋天晉升為女性職工，1927年在編織工作坊擔任師傅。她是唯一得到這個職位的女性，她很驕傲地在她的包浩斯識別證上寫下「師傅」（Meister，採用陽性格式）一詞。

斯陶爾的工作負擔相當沉重，從行政

（她在1927年抱怨，「我的時間完全被組織吃掉」[3]）到設計織品供工業使用，還得履行委託案以及包浩斯本身的專案，例如為工作室製作毯子，或幫布魯耶的椅子設計布料。雖然她認為工作坊可以同時橫跨兩個不同領域，也就是「單件的獨特作品」和「織品設計」[4]，但還是漸漸往後者推進。

在一所日漸政治化的學校裡，斯陶爾和包浩斯猶太裔學生阿里葉・夏隆（Arieh Sharon）的戀情及懷孕（最初尚未結婚），掀起一股要她離職的聲浪。當各種抱怨爬過包浩斯的圍牆之外，終於逼使她在1931年7月離職。斯陶爾遷居瑞士，成立她自己的手工編織公司，並以各種形式經營，直到她七十歲為止。今日，英國公司Christopher Farr還在販售斯陶爾設計的地毯，其中四件可回溯到包浩斯時代。

左圖 | **亞麻和棉**
高布林掛毯
龔塔・斯陶爾　1926–27

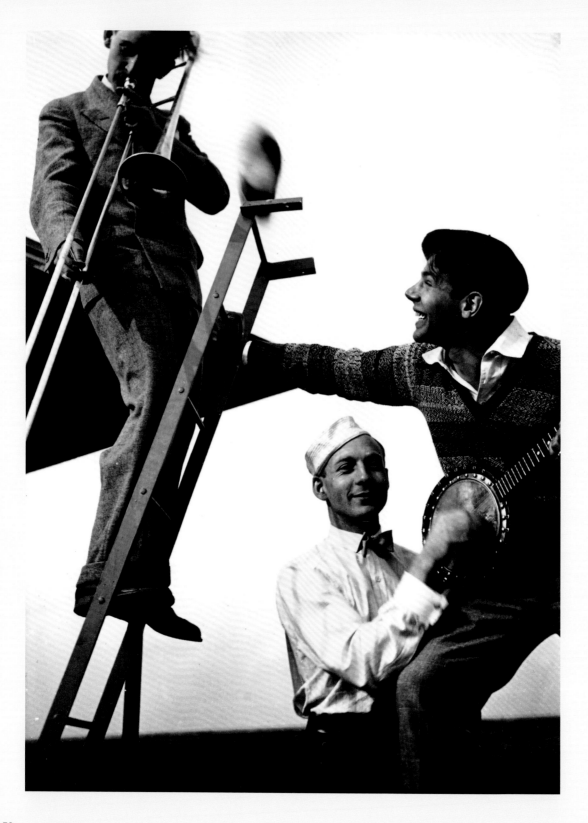

35 The Bauhaus band
包浩斯樂團

1924–33

「讓你骨頭嘎嘎響的旋律。」

如果只看包浩斯的黑白影像，很容易把它想像成一個肅穆安靜的地方。但那是錯的。就像胡伯·霍夫曼（Hubert Hoffmann）形容他抵達德紹時的情景：「我們爬樓梯時，有音樂從下方傳來，從地窖傳來……我之前從沒聽過的音樂……迷人的旋律……那是我們的包浩斯樂團。」[1]

「讓你骨頭嘎嘎響的旋律」，包浩斯樂團在廣告裡如此形容，[2] 這支樂團是1924年由安德里亞斯·魏寧格（Andreas Weininger）創立。他是個無師自通者，把自己的風格稱為「即興的奇幻音樂」。[3]「即興」絕對是該樂團第一階段的代表字，不過該樂團的風格就如同包浩斯的其他部分，一直隨著時間演變。包浩斯樂團主要被歸類為「爵士」，靈感來自於團員的民族組成：匈牙利、捷克、波蘭、瑞士、俄羅斯、德國和美國。根據團員桑堤·蕭溫斯基（Xanti Schawinsky）的說法，樂團有演奏

單簧管、班卓琴和薩克斯風，但還有更奇怪的樂器，像是「flexaton」，一種弦樂器和手鼓的結合體。最重要的，或許是為了呼應戰前的「喧鬧樂團」（Radaukapellen），以音效拆解傳統的曲調，於是「椅子、槍聲、手搖鈴、大音叉、警報器、鋼琴，以釘子和電線準備好」，在「狂熱的節奏和穿透的吵鬧中」結為一體。[4] 難怪樂團的廣告宣稱：「你就是得來聽我們，而且你會想到我們！」

包浩斯樂團幫節慶伴奏，有時也幫演出配樂，但也會獨立演奏，例如在柏林舉行的「包浩斯樂團鬍子、鼻子和心臟派對」。T·洛克斯·費寧格（T. Lux Feininger，師傅利奧尼·費寧格的兒子）的照片記錄了該樂團的熱情洋溢，T·洛克斯·費寧格在1928年實現他想在樂團裡演奏單簧管的願望。

左圖｜明膠銀版打印
包浩斯樂團
T·洛克斯·費寧格　約1928

79

The Bauhaus in Dessau, 1925-32

包浩斯在德紹
1925–32

「視覺影像一直在擴張。」[1]
——萊茲洛・莫霍里-那基

包浩斯德紹時代的主導理念，很大程度得歸功於**華特・葛羅培斯**設計的包浩斯**大樓 36**——閃閃發亮的玻璃牆、陽台和露台，建構出現代主義的景象。**露西亞・莫霍里 38** 拍攝的紀錄照片，將這棟建築物傳播到德紹以外的地方，並用**師傅之家 50** 所提供的住宿風格和包浩斯的產品當成現代生活範例。此外，野心勃勃的**包浩斯叢書 45** 計畫，也凸顯出包浩斯在國際前衛圈的地位。**瓦希里椅 43** 之類的設計，似乎捕捉到新世紀的精神，而從紡織到字體編排等各個學科，也都在嘗試這種精神。

雖然包浩斯致力推廣統一團結的形象，但內部還是有許多矛盾、緊張和風格分歧，德紹時期的三位校長就做了具體示範：**華特・葛羅培斯 1**、**漢斯・梅耶 62** 以及**路德維希・密斯・凡德羅 75**。這三位對於包浩斯應該走向何方都有各自的信念，並據此調整課程。種種改變的結果，就是在1927年看到這所**建築學校 55** 引進了**攝影 39**、城鎮規劃和廣告系。關注**體育和運動 69** 這種非常現代的教學趨勢，也在德紹佔有一席之地。甚至在師傅群中也存在分歧。**萊茲洛・莫霍里-那基 37** 成功將包浩斯的焦點轉到機器時代，強調理性和實用，但他的主張並非普遍受到支持。

德紹時期也是包浩斯實驗性最強的階段——**劇場 54** 在**奧斯卡・史雷梅爾 17** 的掌理下蓬勃發展，在**德紹托騰 53 70** 進行的社會住宅實驗，還有在**ADGB工會學校 67** 所測試的機能建築。從包浩斯畢業的學生回鍋擔任師傅，重振課程與工作坊：**約瑟夫・亞伯斯 47** 的預備課程 **5**，**龔塔・斯陶爾 34** 的織品工作坊，**辛內克・薛伯 44** 的壁畫工作坊，和**喬斯特・舒密特 65** 所發展的新興廣告藝術。莫霍里-那基的《為電動舞台設計的燈光道具》**61** 等作品，融合了跨領域的知識，企圖想像一種未來的藝術形式。德紹時期也是包浩斯最商業傾向的階段，學校創立了**包浩斯有限責任公司 40**，並將精選出來的包浩斯產品投入量產，例如**壁紙 72**。

不過，在日益敵對的政治環境中，包浩斯終究變成替罪羔羊。第三任校長密斯儘管費盡努力，依然無法讓學校在德紹存活下去。1932年，德紹時代結束，包浩斯短暫遷往**柏林 77**。

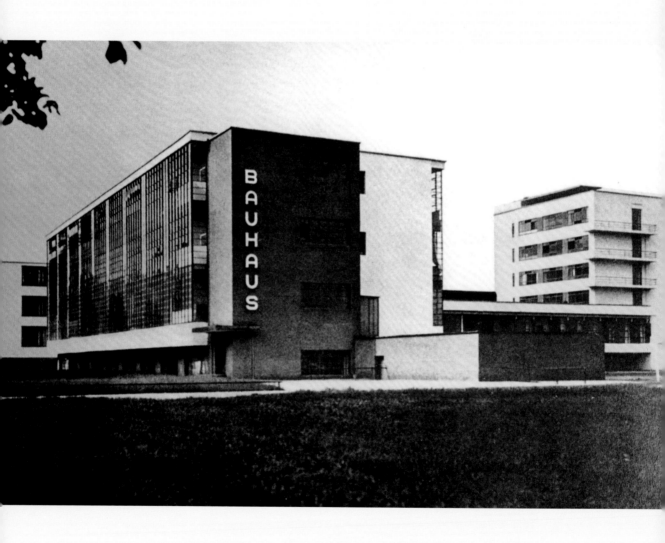

36 The Bauhaus buildings, Dessau

德紹包浩斯大樓

Walter Gropius

華特・葛羅培斯

1925–26

另起爐灶：新大樓的超現代設計，重申了他們的永不妥協

「我站在超現代的包浩斯大樓前方，」學生漢斯・貝克曼（Hannes Beckmann）如此形容他抵達德紹時的景象。「它的建築對我而言代表了新時代的開始。」[1] 這正是**華特・葛羅培斯**想要的效果——代表新時代的鋼鐵玻璃景象。

包浩斯大樓1925年秋天開始建造，1926年12月正式開幕。葛羅培斯設計的主大樓是一棟不對稱、沒有正面的結構物，從機能的角度比較容易理解。以帷幕牆獨樹一格的側翼，是**工作坊**所在地，每間工作坊都是牆到牆打通的。底樓的前廳和禮堂由**萊茲洛・莫霍里-那基**的色彩計畫作裝飾。鋼管椅是**馬歇爾・布魯耶**設計的，禮堂覆蓋了編織工作坊的「鐵紗」（eisengarn）布料，照明則是採用麥克斯・卡拉傑夫斯基（Max Krajewski）的作品。一道可移動的隔板通向舞台，第二道隔板連接食堂，食堂也是採用布魯耶的家具。葛羅培斯把這形容為「節慶等級」，將在**包浩斯派對**上顯現出它的獨特性。

工作室大樓提供二十八間宿舍。每間都有內建的衣櫥和洗手台，以及可以從事私人創作的空間。東邊以小陽台為特色，也是許多包浩斯照片的焦點，地下室有淋浴室、洗衣間和健身房。葛羅培斯自己的辦公室和建築公司設在通往德紹技術學校的連通橋上，行政部門也是。

加總起來，這算是一個令人印象深刻的聲明——葛羅培斯認為它「完全成功」。[2] 這幾棟大樓和包浩斯的形象密不可分，可説非常漂亮地在短期內實現它們的預期目標——成為包浩斯的家，雖然只維持了不到六年，就在德紹右翼對手的逼迫下關閉，遷往**柏林**。

住在包浩斯

「參觀工作室的導覽團讓我不太開心。這兩年來，導覽團在每週日早上進行，」**瑪莉安娜・布蘭特**如此指出。有「很多問題，有些還挺惱人的」。[3] 如果布蘭特知道這類導覽一直持續到今天，而且不只週日，她不知道會不會開心一點？如果她知道，導覽的內容之一就是參觀重建過的布蘭特工作室，不知她會怎麼想？事實上，二十一世紀的參觀者甚至可以在包浩斯體驗一晚，住在重建過的房間裡。[4]

左圖|
德紹包浩斯大樓
華特・葛羅培斯　1925–26

37 László Moholy-Nagy
萊茲洛・莫霍里-那基

師傅 | 1923–28

「刻意使用機器」——決意犧牲傳統技法的革命家

上圖 | 照片
萊茲洛・莫霍里-那基肖像
拍攝者不詳

「沒有人比他更致力於客觀性原則，」[1] 藝術家保羅・雪鐵龍（Paul Citroen）如此評論萊茲洛・莫霍里-那基。這短短一句話總結了莫霍里在包浩斯五年的活動，也強化他第二任妻子希蓓爾（Sibyl）的描述，説他像「一隻強壯、熱切的狗狗」[2] 一樣衝來撞去。

① 葛羅培斯邀請莫霍里加入包浩斯，擔
⑤ 任預備課程的主任時，他在歐洲前衛圈已享有名聲，以融合理論和實務見長。他帶學生造訪工廠，教導他們理解不同的工具和材料。身為金屬工作坊的師傅，莫霍里將設計重心放在可
㉜ 量產的物件上，例如包浩斯檯燈。他協助建立包浩斯的字體編排，也為包
㊺ 浩斯叢書工作。他還擁抱攝影（宣稱
㊴ 攝影是一種「新視野」）和電影的潛力，研究燈光的效果和運用，創造出
㊶ 一些動態雕塑，例如《為電動舞台設計的燈光道具》。他批評那些只專注

單一活動的人。他指出：「未來需要全人。」[3]

強調理性和實務，這與包浩斯先前著重主觀和表現的走向背道而馳。特別有爭議的是，莫霍里「刻意使用機器」，[4] 甚至不惜犧牲更傳統的藝術，例如繪畫。儘管莫霍里的信念未必受到同僚師傅接受，但倒是符合葛羅培斯主張藝術加科技的想法。這兩 ㉕ 人變成親密戰友，最後莫霍里也追隨葛羅培斯在1928年離開包浩斯。

莫霍里後來將包浩斯帶到芝加哥，強 ㊾ 調包浩斯的成功基礎除了教育學生之外，也教育更廣大的民眾，而藝術加科技的相互合作，將可打造更好的社會——而且我們全都可以參一腳。「每位健全之人都有強大的能力可將本性裡的創意能量發展出來，」莫霍里如此寫道。簡單説就是：「每個人都是有才華的。」[5]

左圖 | 明膠銀版打印
《無題》（Untitled）
萊茲洛・莫霍里-那基 1926

38 Lucia Moholy

露西亞・莫霍里

攝影師 | 1923–28

爭取認可，包浩斯日常影像最忠實的紀錄者

露西亞・莫霍里因丈夫的光芒顯得失色，一輩子都在奮力爭取認可，並慢慢得到實現。遇到萊茲洛・莫霍里-那基時，露西亞是個饒有名聲的書籍編輯，後來成為先生藝術發展的關鍵角色。如同萊茲洛說的：「她教我思考。」[1] 他倆一起實驗，發展實物投影技術——直接將物件放在感光表面上曝光得到攝影影像，不必使用照相機——做為自畫像的媒材。

37

1923年，萊茲洛接下包浩斯的職務，露西亞只好心不甘情不願地離開柏林。她變成某種簽約攝影師，雖然沒有薪水，但也拍了好幾百張包浩斯設計的物件和建築。如同愛絲・葛羅培斯（Ise Gropius）在1926年11月的日記中指出的：「我們無法拍出足夠的照片。莫霍里太太過度勞累，為了滿足照片的需求量，她日以繼夜不停工作。」[2] 她那種紀實風格的攝影，深深形塑了我們對包浩斯的想法，而且跟萊茲洛的攝影風格截然相反（雖然露西亞也幫萊茲洛沖印）。露西亞表示，即便是拍人物照，也會讓人物「看起來宛如建築物」。[3]

露西亞的出版知識催生了**包浩斯叢書**。她不僅用自己拍攝的影像為書本增色，還幫忙編排文字版面。不過，因為她在包浩斯沒有正式職位，她和萊茲洛分手之後，就回到柏林，在**約翰・伊登**的學校教授攝影。後來她離開德國前往英國，在那裡將自身經驗寫成備受讚譽的一本書：《攝影百年，1839–1939》（*A Hundred Years of Photography 1839–1939*）。後來還幫聯合國教科文組織拍攝影片。

45

4

儘管如此，這樣的成就和她前夫以及那些前往美國的同僚比起來，還是有點小巫見大巫。她將包浩斯形容為「共生工作小組」[4]，認為自己對這個小組的貢獻，應該得到世人認可。離開德國時，她將六百張照片的底片留給**華特・葛羅培斯**，然後露西亞開始眼睜睜看著她在包浩斯時代拍攝的照片，在沒取得版權的情況下複製出版，幫助該校的前師傅們建立新事業。雖然最後她只拿回一小部分原片，但至少露西亞對包浩斯的貢獻，今日比較廣為人知。

1

左圖 | 明膠銀版打印
《露西亞》（*Lucia*）
萊茲洛・莫霍里-那基 1924–28

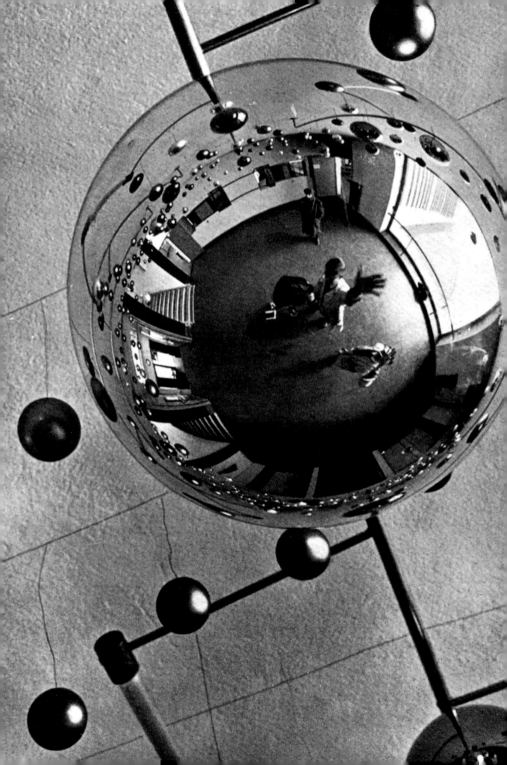

39 The New Vision: photography at the Bauhaus

新視野：攝影在包浩斯

1929–33

有了攝影，我們才看見了世界

「視覺形象一直在擴張，甚至連現代鏡頭也不再局限於我們狹隘的眼界。」[1] 1925年，**萊茲洛・莫霍里-那基**在他影響深遠的《繪畫、攝影、電影》（*Painting, Photography, Film*）一書中如此寫道。拜莫霍里之賜，攝影變成包浩斯的重要媒材之一，雖然要等到莫霍里離開之後，攝影才列入正式課程。

45 《繪畫、攝影、電影》是**包浩斯叢書**的第八號，裡頭提到相機「是最可靠的工具，有助於開啟客觀的視野」，[2] 一種觀察可見世界的全新方式，不同於人類的眼睛。對莫霍里而言，在實務上，這意味著避免傳統的描述模式，改用出乎意外的視角、特寫和截圖，以及諸如實物投影之類的實驗技巧。他引用曼・雷、他太太**露西亞・莫霍里**以及他本人的作品來說明他的論點。

但他的論述並未贏得所有人的支持，特別是包浩斯的畫家。例如，**奧斯卡・史雷梅爾**曾在1925年，抱怨莫霍里知道的「敵人只有一個，就是繪畫，勝利也只有一個，就是攝影」。[3] 在莫霍里的主導下，攝影至少非正式地成為**預備課程**的一部分，而1925年萊卡相機的問世，也憑藉短暫的曝光時間和簡單的操作方式，將攝影帶入廣大閱聽眾的可及範圍。在露西亞・莫霍里和艾力克・康塞姆勒（Erich Consemüller）拍攝官方版的包浩斯攝影紀錄的同時，學生的攝影則是對莫霍里的理論提出個人詮釋：他們拍出由下往上看的德紹陽台，由上往下看的露台；反映在金屬球上而且扭曲變形的學校名人，或呼應學生翁博（Umbo）著名的人物特寫風格。包浩斯第一位正式的攝影教師是**華特・彼德翰斯**，1929年開始任教，而包浩斯這種俏皮豐富的表現，正好和他講究構圖的作品形成有趣的對比。

翁博

原名奧圖・翁貝赫（Otto Umbehr），1921年就讀於威瑪包浩斯，兩年後遭到開除，官方理由是「欠缺興趣」。[4] 搬到柏林後，他過著波希米亞的窮困生活，同時扮演小丑和攝影人。他的包浩斯前同學保羅・雪鐵龍在1926年給了他一部相機，鼓勵他繼續發展攝影。翁博後來變成德國第一位生產電影風格近拍肖像的攝影師。他也以柏林的影像聞名，拍攝的角度符合「新視野」的特色，但也結合了**約翰・伊登**在預備課程裡鼓勵的表現性。透過Deutscher Fotodienst（Dephot）這家攝影通訊社，翁博也被視為現代報導攝影的先驅。包浩斯一度考慮邀請他擔任攝影教師，但後來由華特・彼德翰斯取得該職務，翁博則轉到伊登的柏林學校任教。不幸的是，他的檔案——超過五萬張底片——大部分都在二戰轟炸時遺失。

左圖｜照片
《倒映在鏡面球體上的自拍照》
（*Self Portrait in Mirrored Sphere*）
華特・方凱特（Walter Funkat）
1920

89

40 The founding of the company Bauhaus GmbH

包浩斯有限責任公司的成立

1925

更有效率地行銷產品，包浩斯學校的最強後援

包浩斯的財務狀況一直趕不上它所享有的聲譽。箇中原因盤根錯節，甚至連 **①** **華特・葛羅培斯** 也不得不承認。1924年10月，他在〈包浩斯經濟前景報告〉中寫道，「這不只是某個或某些物品的問題，而是整個生產部門的眼光都必須改變。」[1]

包浩斯希望成立一家貿易公司來行銷產品，打造一個「持續穩固」的市場，[2] 從而減少學校對國家資助的依賴。**②①** 這個過程從1923年 **包浩斯大展** 獲得成功之後開始，目的是要為包浩斯內部創造出來的所有產品型號確立權利，為之後的工業發展奠下基礎。

不過，包浩斯有限責任公司一直到1925年10月才成立。它的創業基金只有區區兩萬馬克，最大股東之一，是包浩斯的長期支持者阿道夫・索默菲爾德。於今回顧，該公司保留了將近八十件作品的權利，包括 **馬歇爾・** **42** **布魯耶**（但管狀金屬家具除外，布魯耶辯稱那是在包浩斯之外的時間設計的）以及艾瑪・席多夫-布歇在威瑪家具工作坊時代的作品。

雖然包浩斯的商業基礎是由葛羅培斯奠下，但高峰期卻是在他離開之後。第一份工業合約是在1928年簽署，內容是燈具、**壁紙** 和織品。1929–30 **72** 年間，產量幾乎是前一年的兩倍，營業額達到十四萬六千五百馬克，並因此可提出三萬兩千馬克當作學生的工資。1930年夏天，**路德維希・密** **75** **斯・凡德羅** 出任包浩斯校長，停止了包浩斯校內的生產工作（以及因此可能產生的學生工資），但先前的工業合約，特別是最暢銷的壁紙，還是帶來足夠的收入——加上學費——足以在 **柏林** 以獨立機構的身分讓學校重新 **77** 開張。

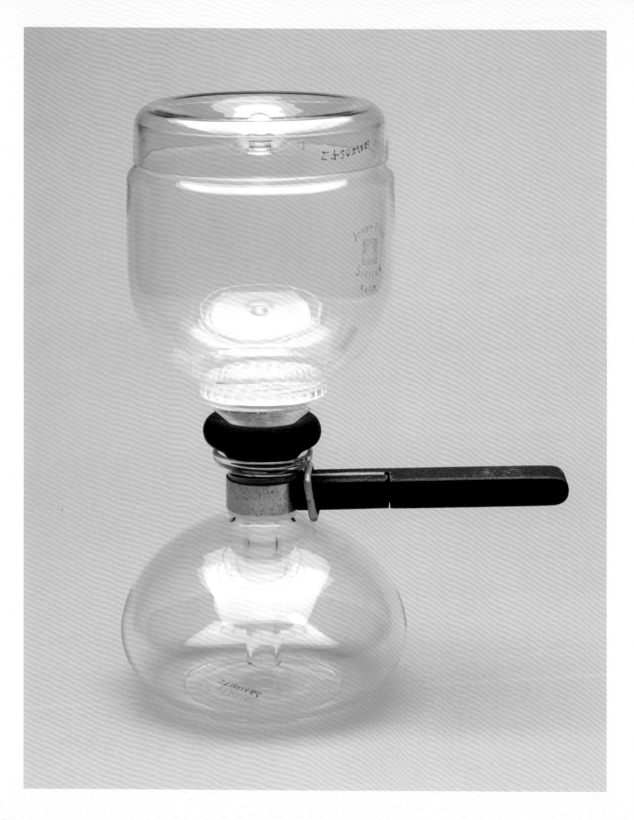

41 Sintrax Coffee Maker

Sintrax咖啡壺

Gerhard Marcks

格哈德・馬爾克斯

約1925

適合量產的好設計，精準製造，優雅操作

這看起來很像實驗室用品，但格哈德・馬爾克斯拿到的這件委託案，其實是要替Schott & Genossen of Jena公司先前的版本做出修正，那個版本遭到拒絕的原因，就是外型太像科學器材。這是修正過的版本。

21 包浩斯校長**華特・葛羅培斯**一直鼓勵這類工業與包浩斯成員的合作關係。當時，Schott & Genossen是歐洲最大的專業玻璃製造商，負責生產第一批用防火玻璃製造的咖啡濾壺。馬爾克斯是在他離開陶器工作坊造形師傅一職前不久，完成這項設計，他利用虹吸法，仰賴蒸氣和水壓來煮咖啡。雖然這是個複雜的程序，但煮出來的成果非常值得。在馬爾克斯的設計裡，因為咖啡只會碰觸到玻璃，有助於保存香氣。這支虹吸

壺在德國之外的地方也很有名——赫伯特・里德（Herbert Read）1934年的大作《藝術與工業》（*Art and Industry*），也收錄了這支咖啡壺的圖片，把它列為適合量產的好設計之一。

1930年代中期，威廉・瓦根菲爾德修改了這件設計，給了它如同圖片裡看到的直把手，但這項設計在戰後又改了一次，最後在1960年代停產，因為那時已經有其他更容易的咖啡沖煮法。對這支虹吸壺而言，無法流通更久是有點可惜，因為它實驗室風格的美學外觀，與當前的咖啡市場超級合拍——想想同樣具有科學外觀的Chemex手沖咖啡壺，它可是從1942年一直賣到今天。

左圖 |
Sintrax咖啡壺
格哈德・馬爾克斯　約1925

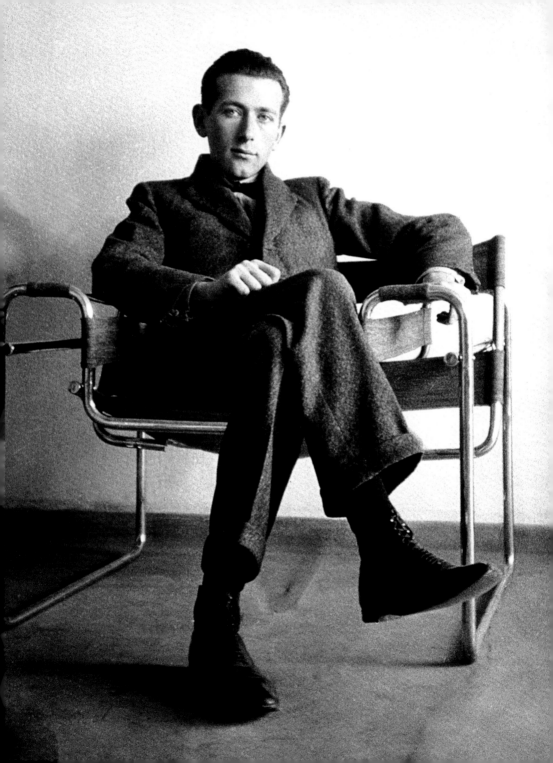

42 Marcel Breuer

馬歇爾 · 布魯耶

學生 | 1920–24
年輕師傅 | 1925–28

他的每張「椅子」，都決定了截然不同的生活模式

如同《時代》（*Time*）雜誌形容的，馬歇爾·布魯耶是「二十世紀的造形賦予者」。[1] 他也是貨真價實的包浩斯產物：先是學生，接著成為年輕師傅，然後在美國倡導包浩斯。他的鋼管設計定義了我們對包浩斯風格的想法。

布魯耶在1920年以學生身分加入包浩斯。雖然我們總傾向從他的椅子談論他的發展，從**非洲椅** 12 到**條板椅** 20 到**瓦希里椅** 43，但他的產品遠不止於此，還包括替**號角屋** 22 設計的構成主義風格的女性梳妝台，還有他設計的小孩家具，利用不同的木頭和色彩來強調它們的構成。

1925年，布魯耶擔任家具工作坊的年輕師傅，並成為「年輕師傅中最重要的人物」。[2] 他塑造了包浩斯的形貌——禮堂的椅子，食堂的凳子和桌子，還有**師傅之家** 50 的固定式櫥櫃，全都是他的設計，而且跟他的的鋼管家具一樣，全都充滿現代感。

布魯耶在包浩斯對合作的期望中努力掙扎，然後在1928年離開，成立自己的建築事務所——主要是仰賴室內設計案，例如劇場總監艾爾溫·皮斯卡托的柏林公寓，另外就是鋼管家具的收入。他在英國的故事也差不多，在那裡創造出合板家具設計，包括**長椅** 86。

在布魯耶的生涯裡，**華特·葛羅培斯** 1 始終是一位朋友兼導師，布魯耶後來也追隨他去了**哈佛大學** 87。他們經營自己的建築事務所，直到1941年，合作過的房子包括**法蘭克之家** 94。布魯耶和他自己的事務所參與了一些著名的公共計畫案，包括聯合國教科文組織在巴黎的總部，還有惠特尼的美國藝術館（Whitney Museum of American Art，現在稱為Met Breuer）。不過，還是他早期設計的家具，套用他的話，真正帶給我們「現代生活的必要設備」。[3]

左圖 | 照片
坐在瓦希里椅上的馬歇爾·布魯耶
拍攝者不詳　1920年代

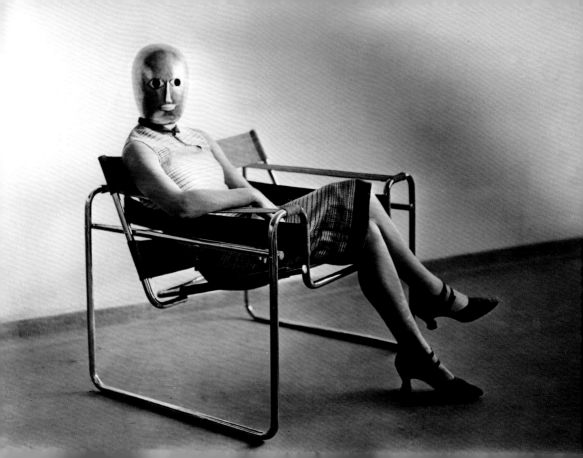

43 Wassily Chair

瓦希里椅

Marcel Breuer

馬歇爾・布魯耶

1926

至今依然生產中，二十世紀辨識度最高的經典款之一

坐在瓦希里椅上的面具女
艾力克・康塞姆勒拍攝
1926

這張讓人有點不安的照片裡，有一個不知是誰的面具女，坐在瓦希里椅上擺姿勢，透露出1920年代中期包浩斯的活動範圍。不僅椅子是包浩斯設計的，面具女的**洋裝**也是由編織工作坊的莉絲・貝爾-沃格（Lis Beyer-Volger，很可能就是照片裡的面具女）製作，她的面具則是來自**劇場**工作坊的**奧斯卡・史雷梅爾**。這個姿勢是由艾力克・康塞姆勒用膠捲捕捉到的，他是包浩斯的攝影紀錄者之一，雖然我們很難說這究竟是紀實攝影、人像攝影或其他別的東西。

一件「為新生活風格所做的設計」[1]，**馬歇爾・布魯耶**如此形容他的B3椅，這是他對俱樂部扶手椅的激進改造，並將成為現代主義的圖騰之一。這張椅子後來改名為瓦希里椅，反映出**康丁斯基**對這項設計的推崇，它是二十世紀辨識度最高的椅子之一。

布魯耶曾形容他如何從腳踏車把手那些「看起來很像通心粉的鋼管」[2]得到靈感，在當地水管工的協助下，把它們焊接起來，打造出一個原型。和沉重、有椅墊的扶手椅不同，這張椅子的布料只有幾條簡單的布帶——將平滑、閃亮的彎鋼椅架顯露而非遮掩起來。當時的銷售宣傳特別強調這張椅子的靈活性，還有乾淨舒適；布魯耶本人宣稱，他想要「最不溫暖安逸和最機械的」設計。[3]他的椅子強調視覺空間和透明性，跟他日後幫忙設計家具的**德紹包浩斯大樓**相互呼應。

將彎曲、無縫的鋼鐵引入居家環境，似乎預告了機械時代的到來。但科技來不及趕上這道曙光。B3椅雖然看起來很機械，卻是要靠手工組裝。事實上，布魯耶還成立了一家迷你小公司Standard-Möbel，負責製造他的鋼管椅，此舉讓**華特・葛羅培斯**大為光火，他認為這些椅子應該由包浩斯自己的公司生產。由於這張椅子最初的銷售不太成功，權利幾經易手，最後終於在1968年由Knoll公司取得。瓦希里椅終於找到一個適合的家——布魯耶曾經在1930年代輔導過佛羅倫斯的Knoll——直到今天還在製造並受人追捧。

左圖｜照片
坐在瓦希里椅上的面具女
艾力克・康塞姆勒　1926

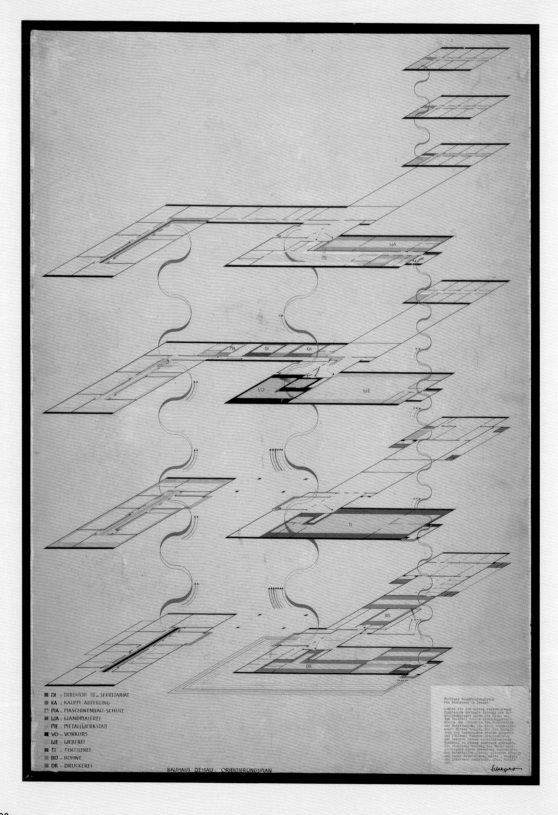

44 Hinnerk Scheper

亨納爾克・薛帕

學生 | 1920–22
年輕師傅 | 1925–33

「色彩是建築物的統整元素，而不是最後的潤色修飾。」

薛帕在包浩斯期間，創造了一個「色彩世界」。[1] 他將繪畫帶離畫布，在現代生活裡安插一個角色。

④ ⑰ 薛帕先是在**約翰・伊登**與**奧斯卡・史雷梅爾**的教導下接受壁畫訓練，接著在1925年成為年輕師傅。不過，他的走向和老師不同，因為他認為壁畫的目的是要將建築空間鉸接起來。根據露・薛帕（Lou Scheper）的說法，她丈夫的原則是「在建築裡將色彩當作建築物的統整元素，而不是最後的潤色修飾」。[2] 亨納爾克表示，色彩「可以讓空間變大縮小，讓空間生氣勃勃或悲傷疲倦」。[3] 他的教學是以實用性為基礎，從運用不同技巧畫在不同基底上，到修復石膏、木頭和金屬，但他也在理論課程教授色彩和諧之類的觀念。在他為**德紹包浩斯 ㊱ 大樓**設計的色彩規劃裡，將重點放在用色彩來強調結構，以及創造一個愉悅的空間。紅色細部傳達出穿越大樓的路徑，然後用一條灰色色帶將空間連結起來，與光線灑落的方式互動。薛帕還打算用不同的材料強化色彩效果，雖然並未完全實現：「高光澤、拋光、顆粒狀和粗糙的灰泥表面……等等」。[4]

戰後，薛帕主要從事保存工作，他的色彩理論如今幾乎失傳了。

左圖 | 繪圖
德紹包浩斯大樓的方位規劃
亨納爾克・薛帕 1926

THEO van DOESBURG

BAUHAUS

GRUNDBEGRIFFE DER NEUEN GESTALTENDEN KUNST

BÜCHER 6

45 The Bauhaus books
包浩斯叢書

1925–30

勞師動眾，史上最認真的「校刊」

❸⁷ 「這些書籍……依然是十四年教育工作最真實的唯一紀錄，」[1] 萊茲洛‧莫霍里-那基在《新視野》（*The New Vision*）一書中如此總結，該書是包浩斯叢書最後一本《從材料到建築》（*From Material to Architecture*）的修訂版。包浩斯叢書以量產和可親價格讓讀者容易取得，並將該校的教學廣傳到實體校舍之外。

❶ 包浩斯叢書由莫霍里和**華特‧葛羅培斯**主編，一開始的規劃似乎有四十五本，作者名單含括柯比意和愛因斯坦等人，不過最後只出了十四本。但這系列還是出版了許多深具影響的書籍，包括莫霍里的《繪畫、攝影、電影》（第八號）以及保羅‧克利的《教學手記》（*Pedagogical Sketchbook*）（第二號）和它的破 **❹⁶** 題名句：「**活潑的線條在散步**」。叢書的作者群包含皮埃特‧蒙德里安（Piet Mondrian）等人，這些書名顯示出包浩斯向現代看齊，儘管他們未必完全同意書中的看法——例如，莫霍里和葛羅培斯在為卡茲米

爾‧馬勒維奇（Kazimir Malevich）的《非具象世界》（*Non-Objective World*）（第十一號）撰寫的前言中指出，馬勒維奇「在一些基本問題上和我們的看法不同」。[2]

莫霍里為「最近叢書的單色灰階」[3] 感到惋惜，並想辦法讓這些書的設計能和內容一樣充滿啟發。每頁都有字數限制，利用字體和攝影創造動態的編排，但在這同時，又用23×18公分的固定版式以及包浩斯的品牌和編號，來打造一致的系列感。

露西亞‧莫霍里在塑造這套叢書上所 **❸⁸** 扮演的角色，經常受人忽略：當萊茲洛「沒有時間也沒習慣去處理書籍出版的種種細節」時，[4] 露西亞倒是貢獻了一切才能，從版面的照片配置到她身為書籍編輯的豐富經驗。唯一提到她的地方，出現在《從材料到建築》的前言：「這本書的手稿和更正都是靠我妻子露西亞‧莫霍里解決的，她還窮盡一切，在想法和格式上讓這本書變得更加豐富。」[5]

閱讀包浩斯叢書
雖然要找到原本可能相當困難，但如果你能讀德文的話，倒是可以在線上讀到十四本叢書當中的九本，感謝康丁斯基圖書館（Bibliothèque Kandinsky）的數位化專案。[6]

左圖｜書封
包浩斯叢書第六號：《新造形藝術的原理》（*Principles of Neo-Plastic Art*）
迪歐‧凡‧杜斯伯格（Theo van Doesburg）（作者），封面設計不詳 1925–30

BAUHAUSBÜCHER

2

PAUL KLEE
PÄDAGOGISCHES
SKIZZENBUCH

46 An active line on a walk, moving freely, without goal

活潑的線條在散步，自由自在，沒有目標

Paul Klee

保羅‧克利

1925

來自基本概念的藝術沉思：點、線、面

這是現代藝術最常被引用的句子之一。所以，也許你會驚訝，這句話其實是教育練習裡的一個步驟。**保羅‧克利**的《教學手記》以這句話破題，但這並不是教育規則，而是他為**預備課程**的學生所設計的一系列教材。這本書反映了克利身為老師和指引者的信仰，鼓勵學生真心觀看，觀看藝術也觀看周遭世界。

《教學手記》出版於1925年，是**包浩斯叢書**第二號。由**華特‧葛羅培斯**和**萊茲洛‧莫霍里-那基**編輯，至今依然在印行銷售，用step-by-step的方式教你如何表現藝術。「變成老師之後，」克利如此說明：「我必須把過去無意識做的那些事情，清清楚楚陳述出來。」[1] 在他調整自己教學的過程中，製作了三百多個手寫頁面，

並在此書中精煉成四十三個課程。每個課程都以來自真實生活的範例做說明，從棋盤、瀑布到走鋼索的人，你幾乎可以想像他就在你面前速寫。

這些課程的功能就像建築砌塊。在第一課裡，克利讓我們看到一個運動中的點如何變成一條線，然後那條線如何藉由加入補形而改變面貌。跟包浩斯的許多層面一樣，他的做法也鼓勵學生用嶄新的方式觀看世界。

跟著克利堅守不放的那根活潑線條，素描和繪畫都變得動態十足，而且可以超越寫實，朝隱喻和精神的領域邁進。那根線條也可被視為展演，展演的概念塑造了今日所謂的藝術，影響遍及繪畫、雕刻、行為藝術等等。

克利的影響

克利作品的影響非常廣泛。**約瑟夫‧亞伯斯**將克利視藝術為某種展演的想法，納入他在北美的教學，並在那裡啟發了威廉‧德‧庫寧（Willem de Kooning）和羅伯‧羅森伯格（Robert Rauschenberg）等藝術家。抽象表現主義也汲取了克利對符號和象徵的使用。他的作品與英國歐普藝術家布麗姬‧萊利（Bridget Riley）多所共鳴，萊利後來還策過一場克利作品展。她說克利是個非常重要的人物，「在1950年代末到1960年代初，我正在找尋自身起點的時候」。[2] 或許令人驚訝的是，克利居然還是早期一件演算法電腦藝術的跳板：1965年由佛雷德‧納克（Frieder Nake）創作的《向克利致敬：13／9／65 Nr.2》（Hommage à Paul Klee, 13/9/65 Nr.2）。克利的作品繼續激發靈感。《帶著線條去散步》（Taking a Line for a Walk）是希爾‧法樂（Ceal Fowler）的當代創作，主角是一條你在藝廊所有樓層都會偶爾遇到的白色畫線。

左圖｜書封
包浩斯叢書第二號：《教學手記》
保羅‧克利（作者），封面設計不詳　1925

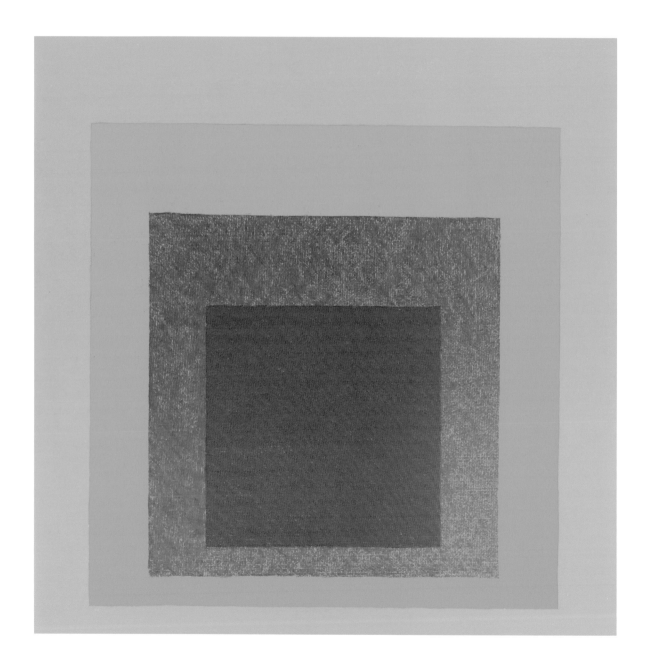

47 Josef Albers
約瑟夫・亞伯斯

學生｜1920–23
年輕師傅｜1923–25
師傅｜1925–33

自己的材料自己找、自己摸、自己學！

根據學生T・洛克斯・費寧格的形容，約瑟夫・亞伯斯是透過一個紙箱工廠領導班級，「加上一種你只能期望在羅浮宮講師身上看到的宗教信念」。[1] 哪怕是最平凡的材料，亞伯斯的熱情都能從中得到啟發。

亞伯斯經歷了包浩斯不同階段的各種變身，他在1920年入學，1925年成為第一位晉升師傅的學生。一開始，他是在玻璃繪畫工作坊製作他的實驗性**碎片畫**，後來成為木工工作坊的負責人。但他對**預備課程**的改造，使得該課程如同T・洛克斯・費寧格所描述的，變成「包浩斯所有課程裡最有特色的一個」。[2] 亞伯斯把這套課程帶到美國的**黑山學院**，接著又帶到耶魯大學，影響了二十世紀下半葉的美國藝術。

預備課程從研究材料開始，例如石頭、玻璃和樹皮等，透過視覺和觸覺。亞伯斯認為，材料的知識不該透過教導而該透過第一手的探索取得。他在工作中發展出自己的教學法，後來又因應美國教育系統的需求做調整，宣稱這種「視覺新教育」事後回顧起來，可說「出乎意外地成功」。[3]

在美國，他的名聲日益響亮。1950年，他搬到耶魯，並開始創作他最著名的系列：《向正方形致敬》（*Homage to the Square*），這系列也構成他1971年在紐約大都會博物館展出的基礎，那是該館第一次為在世藝術家舉辦的個展。這系列是以實驗室般的精準度，畫出一千多個不同版本的方形實心色塊，亞伯斯在這過程中探索了感知的效果，實現他自己所陳述的渴望：「依然像個學生般找出更多有待解決的問題，並為自身的發展努力」。有些問題可以從他影響深遠的《色彩的交互作用》一書中窺見。

左圖｜纖維板油彩
《向正方形致敬》
約瑟夫・亞伯斯　1958

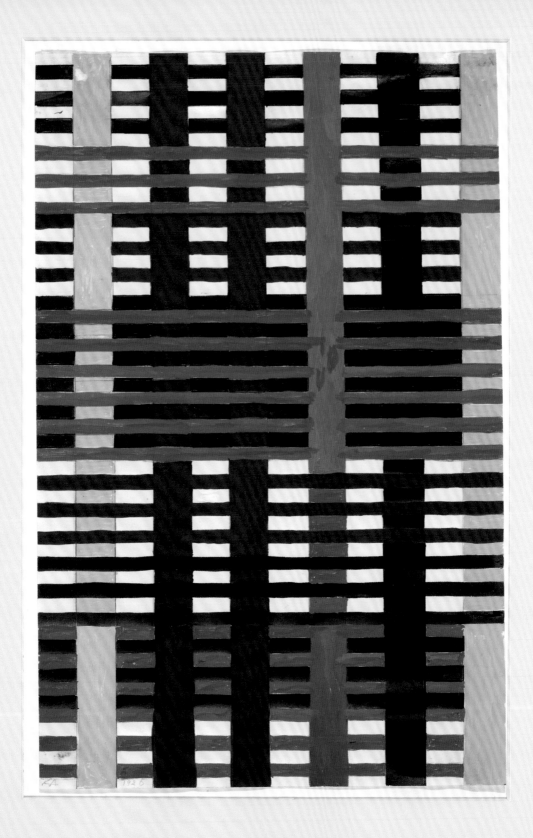

48 Anni Albers
安妮・亞伯斯

學生 | 1922–28
編織工作坊的代理負責人 | 1929–30

織品不只是女紅──第一位在MoMA辦展的織品藝術家

和許多包浩斯女性一樣,安妮・亞伯斯也是在編織工作坊打出名號。但是 **(38)** **(47)** 和露西亞・莫霍里比起來,她的婚姻(嫁給約瑟夫・亞伯斯)反倒助長了她的職業生涯,她最大的榮耀是在後包浩斯時代來臨。

安妮直接在織布機上做實驗,認為這可促進對材料的理解,而對材料的理解又促成了「單件品和大量生產」。[1] 她用絲線呼應發生在所有媒材中的抽象,無論是約瑟夫的玻璃作 **(42)** 品或馬歇爾・布魯耶的管狀家具。 **(14)** 保羅・克利對她的影響很大,聽他 **(46)** 講到「活潑的線條在散步」時,安妮發誓:「我一定會帶著絲線到處走」。[2]

(5) 安妮忠於她在**預備課程**受到的訓練,嘗試不同的材料,例如將玻璃紙、黃麻和扭曲的紙張結合起來,也很早就開始使用縲縈和其他合成材料。最能代表她路徑的典型作品,就是她的畢業創作:為**ADGB工會學校禮堂**所設 **(67)** 計的反光、吸音壁掛。

安妮跟著約瑟夫移民美國,最初以**黑** **(88)** **山學院**為基地。她的工作在教學與藝術委託之間取得平衡,包括1966到1967年為紐約猶太博物館設計的《六位祈禱者》(*Six Prayers*),以及Knoll等公司所委託的商業設計。她從墨西哥和南美的旅行中汲取靈感,將創作範圍擴大到版畫,並成為第一位在紐約現代美術館辦展的織品藝術家,還寫了影響深遠的**《論編** **(98)** **織》**等書。不過,即便是安妮這位享有最多榮耀的包浩斯女性,有時也難免感到挫折,因為她的地位比不上她先生,而畫家得到的聲望也總是高過編織家,即便是精湛如安妮也不例外。

女性編織家
The women weavers

雖然包浩斯最初的招生簡章保證不分年齡或性別,但學校內部對性別的偏見還是根深柢固。例如**奧蒂・貝爾格** **(78)**(Otti Berger)原本想要接受建築訓練。安妮・亞伯斯的主要興趣則是跟著**康丁斯** **(27)** **基**和克利學習,因為她有美術的背景。但這兩人最後都被推到所謂的女性部門:編織。亞伯斯覺得編織很娘娘腔,但她知道,她能留在包浩斯的「唯一辦法」,就是「加入那個工作坊」。[3] 可以在其他工作坊工作的女性學生屬於例外,例如**瑪** **(60)** **莉安娜・布蘭特**。1930年,《星期報》(*Die Woche*)刊出一篇以女學生為主題的報導,名稱是:「女孩想要學點東西」,[4] **漢斯・梅耶** **(62)** 在招生宣傳中則是提出這個吸引人的問題:「妳想有機會當個真正男女平等的學生嗎?」,[5] 可惜這項承諾,包浩斯從未實現。

左圖 | 紙上不透明水彩
為1926年一件未執行的壁掛所做的設計
安妮・亞伯斯

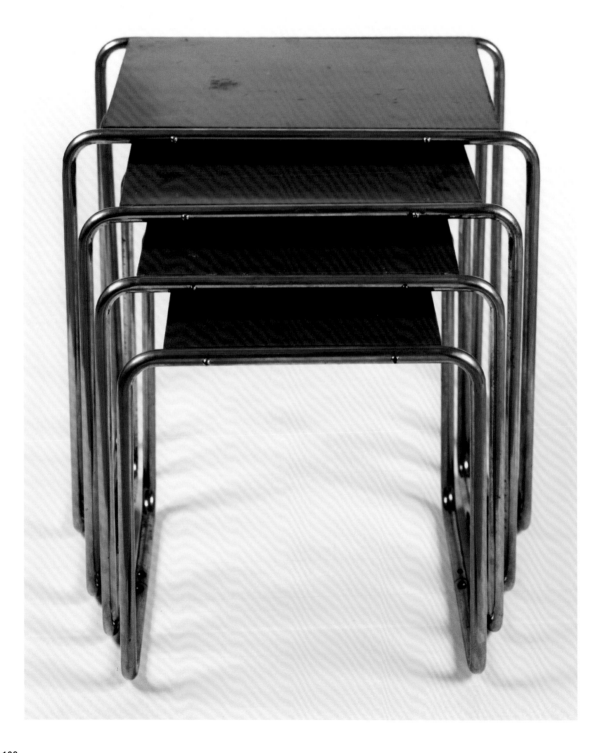

49 Stacking Tables

疊疊桌

Marcel Breuer

馬歇爾‧布魯耶

1925–26

多功設計，現代生活的必備品

(42) **馬歇爾‧布魯耶**的疊疊桌有著環狀的鋼管桌腳，看起來如此簡單，很難想像這是一項創新發明。這款經典設計 **(36)** 頭一回亮相，是在**德紹包浩斯大樓**的食堂當作凳子，以及在工作室當成桌子。正是這種多功能性吸引了布魯耶，也打中現代設計的關懷重點。

雖然疊疊桌之所以廣受注目，無疑是拜它們和包浩斯的關聯之賜，但布魯耶堅稱，它們的設計獨立於包浩斯，這表示他可擁有該項設計的權利。 **(43)** 因此，疊疊桌就跟**瓦希里椅**一樣，最初是由Standard-Möbel製造，並在1927年首度以疊疊桌的名稱（型號B9）出現在促銷摺頁上。1929年起，疊疊桌連同瓦希里椅一同交由Thonet公司製造。

布魯耶指出：「我們改變生活方式的速度超越以往，而現在，我們的環境因應改變做出調整是很自然的事。因此，我們開始看到一些可改變的、可移動的，以及可以用最多種方式進行組合的家具、空間和建築物。」[1] 這組疊疊桌看起來很現代，在當時也的確很現代，根據布魯耶的說法：「就是當代生活的必備品」。[2] 它們的平滑線條反映出當時的機械時代，桌子穩固強壯，但也輕盈，容易攜帶。這組疊疊桌沒有桌腳，而是用連續的鋼軌取而代之，讓桌子更好移動，這項特色將在之後的鋼管家具中繼續使用。這組桌子是布魯耶系列中最經濟的一款，也因此增添了它的普及性。如今，這樣的設計，或說不計其數的後續拷貝版本，在世界各地的室內都是熟悉的物件，無疑已成為當代生活的一部分。

包浩斯和容克斯

有些人認為，布魯耶管狀家具的靈感來自容克斯（Junkers）飛機工廠的金屬彎曲技術，該工廠也位於德紹。[3] 無論此說真假，包浩斯和容克斯工廠確實建立了良好的聯繫。工廠的負責人，雨果‧容克斯（Hugo Junkers），在包浩斯遷往德紹的角力戰中，曾發揮過影響力，而他對研究和實驗的強調，也和包浩斯互補，業務範圍無所不包，除了造飛機外，還包括造橋和蓋房子等等。**德紹包浩斯主大樓** **(36)** 用來生產暖氣和熱水的「熱工設備」，就是由容克斯打造、維護和監控，**師傅之家** **(50)** 和**德紹托騰集合住宅**也是。 **(53)** 1932年，有七位包浩斯學生替容克斯的工作住宅設計了一個未實現的激進計畫。除了大規模的運動設施之外，他們還設想了一個以公共用餐、兒童照護為中心的聚落，甚至做了預算規劃——一種與布魯耶截然不同的當代生活走向。

左圖 |
疊疊桌
馬歇爾‧布魯耶　1925–26

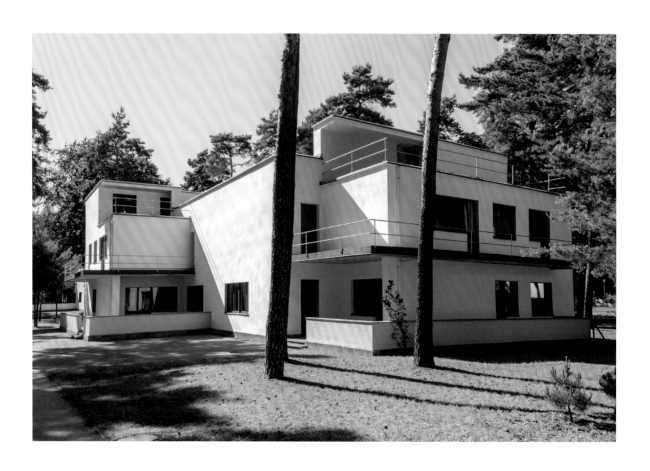

50 Masters' Houses

師傅之家

Walter Gropius

華特・葛羅培斯

1926落成

這裡不是包浩斯產品展示屋，這裡是師傅之家

1926到1928年間生產了一系列的紀錄片《我們如何活得健康又經濟？》（*Wie wohnen wir gesund und wirtschaftlich?*），在其中一部片子裡，愛絲・葛羅培斯以她丈夫**華特・葛羅培斯**新建的校長之家提出一些可能的答案。想要健康又經濟，似乎需要室內通風、內建的櫥櫃和可摺疊的燙衣板——這只是現代妻子愛絲所展示的其中幾項。和**德紹包浩斯大樓**一樣，相隔幾分鐘路程的師傅之家，也有助於華特・葛羅培斯站上現代最前線。

華特的家，從燈具到櫥櫃，全都是包浩斯**工作坊**的產品。1926年由**露西亞・莫霍里**拍攝的一張照片裡，可看到客廳的茶水間一角——省去走到廚房的路程——放滿了包浩斯的設計：奧圖・里特威格（Otto Rittweger）和沃夫根・涂佩（Wolfgang Tümpel）設計的濾茶球，威廉・瓦根菲爾德設計的茶葉罐，以及**約瑟夫・亞伯斯**設計的玻璃杯。

在葛羅培斯之家的同一塊地皮上，還興建了三棟師傅之家，最初住了**萊茲洛・莫霍里-那基**和利奧尼・費寧格、喬治・莫奇和**奧斯卡・史雷梅爾**，以及**瓦希里・康丁斯基和保羅・克利**。在這些創新、半獨立、根據模矩系統興建的住宅裡，每個住戶的樓平面都彼此呼應，只不過轉了九十度。大窗、玻璃帷幕的樓梯間、陽台和露台，充分利用了周圍的松樹林景致。內部有設備齊全的廚房加上內建的餐具櫃，以及配備完善的浴室和大客廳，最大的亮點，首推二樓寬敞的工作室。由壁畫工作坊設計的色彩配置，反映出個別住戶的偏好，例如康丁斯基的黑牆餐廳，以及莫奇的粉紅客廳加上襯了金箔的壁龕。

不過，即便是葛羅培斯對建築的現代性願景，也是以階級為基礎。他為**德紹托騰平價大眾住宅**提出的規劃——1926年動工，該年師傅之家已經落成——從浴室到空間，都少了許多師傅之家受人歡迎的特色。

師傅之家現況

校長之家和莫霍里之前的房子在戰爭中幾乎全毀，1950年代，校長之家的基地上蓋了一棟新屋。今日，柏林建築事務所Bruno Fioretti Marquez（BFM）以設身處地的方式做了當代詮釋，打造出所謂的「不精確的建築」。雖然是以同情理解的現代主義風格重建，但原作和新版之間的差異還是相當明顯。如今，訪客可以造訪這些住宅的每個房間，除了莫奇和史雷梅爾那棟，那裡是供藝術家駐村之用。愛絲・葛羅培斯出演的那部影片也在其中一棟住宅裡放映。

左圖｜
德紹師傅之家
華特・葛羅培斯　1925

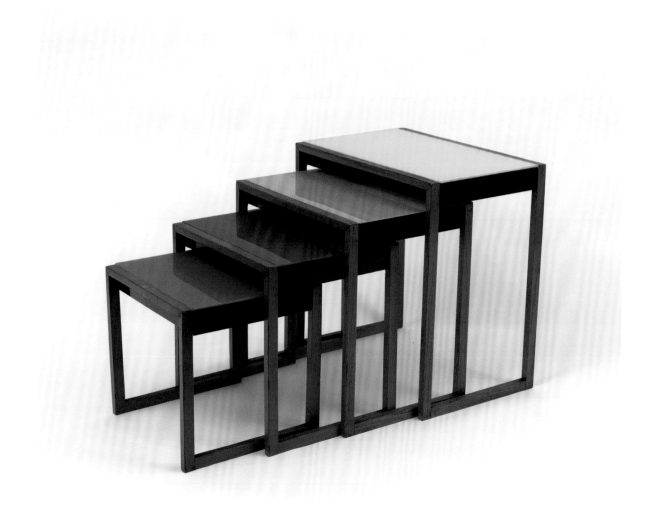

51 Nesting Tables

套套桌

Josef Albers

約瑟夫・亞伯斯

1926–27

為十九世紀的套套桌換新設計，正符合現代小家庭需要

1920年代中期，包浩斯兩位最重要的設計者，都在尋找方法重塑傳統的套套桌或堆疊桌，讓它符合現代世紀 **42** 的需求。**馬歇爾・布魯耶**的做法是運用管狀金屬讓它們同時可當桌子和凳 **47** 子，**約瑟夫・亞伯斯**則是運用他更熟悉的材料：木頭和玻璃。

雖然套套桌或堆疊桌最早是在十九世紀初的英國流行起來，但它節省空間的特性更適合小家庭，也就是二十世紀的歐洲。亞伯斯這款套套桌不同於布魯耶，它不是為了生產而設計，而是替他柏林朋友的私人公寓設計的。雖然設計的時間比較晚，但比布魯耶的看起來更傳統，不過身為玻璃繪畫

工作坊和後來的木工工作坊的師傅，亞伯斯使用了他比較喜歡的媒材。玻璃桌面的顏色除了淡綠色外，還有代表包浩斯的紅黃藍。

亞伯斯的這組桌子，不僅在材料的選擇上參考了他的包浩斯經驗：雖然它們沒有金屬的機械光澤，但也反映出亞伯斯對網格的興趣。這類矩形可以在他的**玻璃作品**中看到，還有後來的 **11** 《向正方形致敬》系列畫作。在後面這個系列裡，亞伯斯探索了顏色的交互作用，而這些上了顏色的桌子則是讓下面這個概念具體化：如同他所解釋的，它們的設計構想是，可以「各自獨立或相互倚賴」地運作。[1]

左圖 |
套套桌
約瑟夫・亞伯斯　1926–27

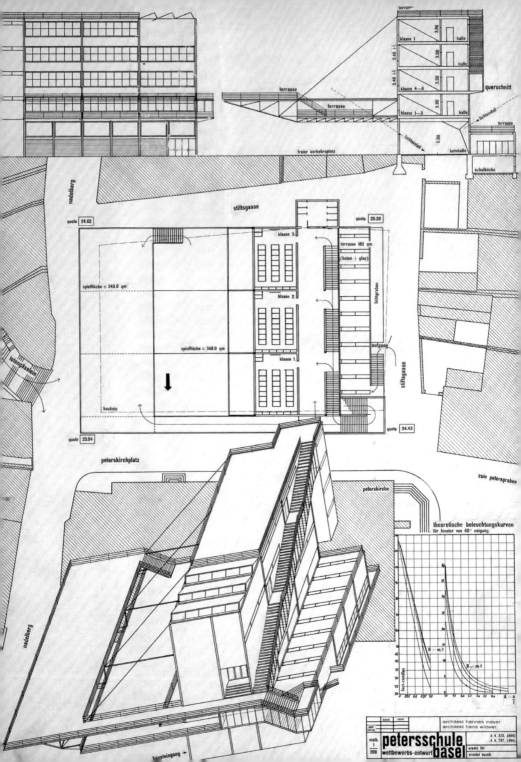

Hannes Meyer and Hans Wittwer

漢斯‧梅耶和漢斯‧威特韋爾

1926

名留青史的一役——我們的操場，要用「懸吊」的

62 漢斯‧**梅耶**和許多師傅一樣，也是在生涯的某次突破之後受邀加入包浩斯。但是和許多師傅不同的是，讓**華特‧葛羅培斯**大感驚豔的居然是一件未建造的作品——他為瑞士巴塞爾設計的一所女子小學。

梅耶和威特韋爾的設計不僅沒贏得競圖，甚至第一輪就慘遭淘汰。1927年梅耶和威特韋爾為日內瓦設計的國際聯盟大樓，也沒成功。但這兩項設計案都有助於這個雙人組打響名聲。有人認為，在彼得斯小學的一百個設計提案中，梅耶和威特韋爾的設計最具影響力。

它的名聲有部分在於它重新思考了一所小學的結構。個別的「構成單位（室）」[1] 根據機能組織起來，無論是做為教室、操場、廁所或學校廚房。它們的形狀、大小和位置，都是由諸如日照度之類的因素所決定。諸如這樣的計算，讓設計出現最令人驚訝的一面。扣掉十一間教室、一間美術教室、一間體育館、一座游泳池、一間廚房和一間食堂之後，只剩下五百平方公尺可以給操場使用。於是梅耶和威特韋爾設計了一座雙層平台，用巨大的纜索懸吊，從主建築的側邊突出，「那裡有陽光和新鮮空氣」，[2] 與「沒裝飾的標準化混凝土」[3] 建築形成鮮明對比。

校方要求梅耶和威特韋爾將設計發表在包浩斯雜誌上。他們在過程中修正了原先的計畫，包括日光的計算如何影響了設計的客觀性。他們也改變了建築物的動線，沿著建築物外部增加一條採光樓梯——這將成為梅耶日後設計的特色之一，可以在**ADGB工會** **67** **學校**看到。

左圖｜建築規劃圖
彼得斯小學競圖設計，巴塞爾
漢斯‧梅耶和漢斯‧威特韋爾
1926

53 Dessau-Törten housing estate

德紹托騰集合住宅

1926–28

為戰後住房短缺找解藥，葛羅培斯的「複製屋」實驗

1 一次世界大戰之後，建築的爭辯焦點在於德國嚴重的住房短缺。**華特・葛羅培斯**在德紹托騰看到一個可做「測試站」的機會。[1] 經費由市政府出，土地在德紹南邊，華特・葛羅培斯設計並監督了三百一十四棟住宅的興建——這是包浩斯為了滿足成本效益大眾住宅需求所提出的解決方案。

在討論理論時，葛羅培斯說過，街廓裡的建築物可以重新安排成個別的形狀。但到頭來，只用了四種屋型，分三階段建造。受到生產線的靈感啟發，營造過程做了仔細的規劃，利用混凝土托樑之類的預製件來降低成本。一間殼體只要六小時就能完成，包括粉刷。

雖然這些住宅確實有一些現代的方便設施，例如中央暖氣系統，但居民並不喜歡乾式的戶外廁所和廚房浴缸。居民被期待能在自己的花園裡養動物和種植物，與**師傅之家**形成鮮明對比。**50**

這次設計還有一些基本錯誤：橫拉窗的位置設得太高，屋裡很容易出現穿堂風。難怪只有幾棟住宅保留了原始窗戶。另外還有大環境的問題，因為德紹托騰離市中心太遠，缺乏生活基本設施。

1964年葛羅培斯談到這項設計時，他說這「有點嚴格和嚴厲」。他承認，「整棟房子都用預製」是錯的，「如此一來根本分不清哪家是誰家」。結果就像「穿制服而非結為一體」。[2]

在德紹托騰進行的後續實驗

德紹托騰也是其他附加計畫的基地，例如喬治・莫奇和李察・波里克（Richard Paulick）1926–27年設計的鋼宅，以及葛羅培斯事務所製圖員卡爾・菲格（Carl Fieger）1927年設計的住宅。這兩棟都沒複製，可能是經費的關係，但是1920年代末，在同一基地還有包浩斯的最後一項實驗：**陽台通道屋**。**70**

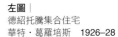

左圖｜
德紹托騰集合住宅
華特・葛羅培斯　1926–28

54 Theatre at the Bauhaus
包浩斯劇場

1921–29

以人體動作戲仿機器，探索摩登時代的隱含意義

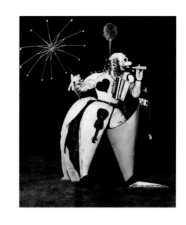

上圖│照片
奧斯卡·史雷梅爾在舞台上扮演
小丑
拍攝者不詳　1920年代

⓱ 根據**奧斯卡·史雷梅爾**妻子塔特（Tut）的說法，劇院在包浩斯的角色就像別在扣眼上的花。[1] 不過，劇場的確大大提升了包浩斯的名聲。和包浩斯的其他產品一樣，這裡的焦點也是如何讓劇場現代化，以及套用史雷梅爾的話：「達到一種藝術形式，並試著與『合法的劇場』競爭。」[2] 劇場工作坊在羅塔爾·施瑞爾（Lothar Schreyer）的指導下於1921年成立。沒多久，史雷梅爾就接下他的職位，為劇場打造願景。他剝除掉傳統劇場的背景、劇情甚至對話，把目標放在探索「空間、形狀和色彩如何影響人類」。[3] 史雷 ⓓ 梅爾的**《三人芭蕾》**和「空間分析」（space analysis）系列舞蹈——「形式」舞、「姿勢」舞、「空間」舞（Form dance, Gesture dance, Space dance）等等——具體示範了他的路徑。在德紹，學校大樓本身就是表演的「戶外舞台」[4]。

許多包浩斯表演者探索了新機器時代的隱含意義，例如1923年 ㉑ **包浩斯大展**期間演出的《人形夜總會》（Figural Cabaret），戲仿了裝配線；或是庫特·舒密特（Kurt Schmidt）的《機械夜總會》（Mechanical Cabaret），目的是「透過舞蹈為我們這個時代的技術精神賦予新的表現形式」，舞者像自動機器順著「統一、連續的節奏」舞動。[5]

然而，在**漢斯·梅耶**擔任校長期間， ⓺ 史雷梅爾寫道，包浩斯的製作被批評為「無關緊要、形式主義、太個人」。[6] 受到蘇聯劇場影響的作品開始受到歡迎。1929年，包浩斯的劇場節目，包括「空間分析」舞蹈，在德國和瑞士巡迴，吸引到更廣大的觀眾，儘管如此，它的工作坊卻因財務理由宣告關閉。

不過包浩斯的劇場還是發揮了巨大影響力。如同表演藝術策展人蘿絲·李·戈柏格（Rose Lee Goldberg）在五十年後指出的：「二十世紀表演藝術在德國的發展，絕大多數得感謝奧斯卡·史雷梅爾在包浩斯的開創性工作。」[7]

左圖│照片
奧斯卡·史雷梅爾與席多夫和卡敏斯基（Kaminsky）在舞台上
拍攝者不詳　約1927

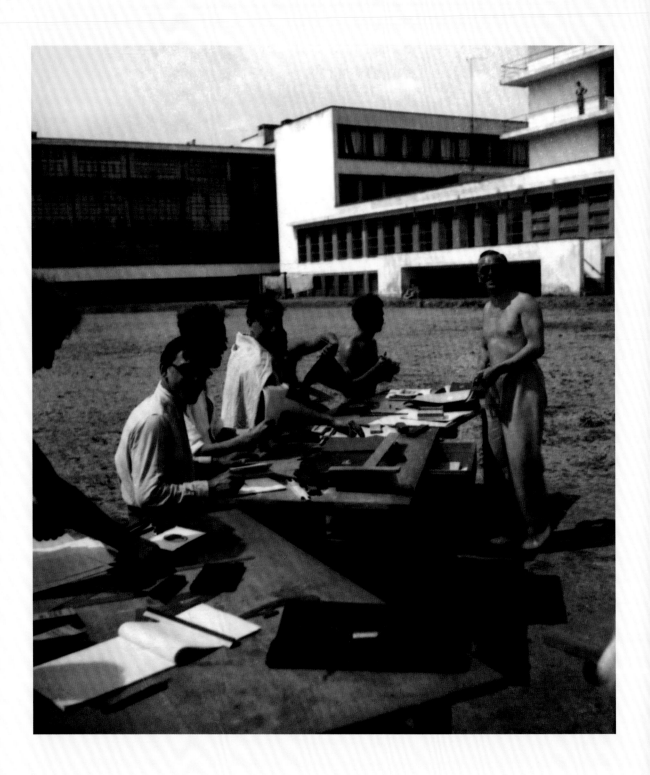

終於，包浩斯建築系開課了

「完整的建築物是所有視覺藝術的終
1 極目標，」[1] **華特・葛羅培斯**在1919
7 年的**包浩斯宣言**中如此聲稱。但要到
八年後，建築才成為一門科目並有自
己的研習課程。在那之前，訓練都是
在葛羅培斯的事務所裡進行。

等到葛羅培斯在1927年邀請瑞士建
62 築師**漢斯・梅耶**——他是透過和威特
52 韋爾設計的**彼得斯小學競圖案**打響
名聲——加入包浩斯後，情況有了改
變。梅耶在隔年變成校長。

梅耶跟葛羅培斯説過，他的教學
「絕對會是最機能主義和構成主義
的」，[2] 他的建築課程包括製圖、設
計、營造、專案和城市規劃，老師
和講師包括馬爾特・斯戴姆（Mart
Stam）和路德維希・希伯賽默
（Ludwig Hilberseimer）。這些理
67 70 論在ADGB工會學校和陽台通道屋等
案子得到實踐，後者呼應了梅耶的信
念，也就是「新集合住宅」是「公共

福利的終極目標」。[3]

雖然**路德維希・密斯・凡德羅**的教學 **75**
脱離實務——「我不想要工作坊加學
校，」他説，「我只要學校」[4]——但
梅耶制定的許多課程元素還是保留了
下來，例如希伯賽默的城鎮規劃。建
築課程的第四學期是由密斯授課。梅
耶談的是建築物，密斯關心的則是
「建築物的藝術」，並鼓勵將美學思
考擺在實用性的最頂端。密斯的學生
不是在處理社會專案，而是在練習
「住宅區裡的低層建築」[5]——這類住
宅是他習作裡的主要內容。

雖然在建築系短暫的存在期間裡有一
些不同的走向，但還是有一種「包浩
斯風格」佔據主導地位。**露西亞・莫** **38**
霍里在1985年提出的一項理論至今
依然成立：它是「無可挑戰的，即
便——或正是因為——它適合各種不
同的詮釋」。[6]

左圖｜照片
德紹的建築系學生
史特拉・史泰恩（Stella Steyn）
1932

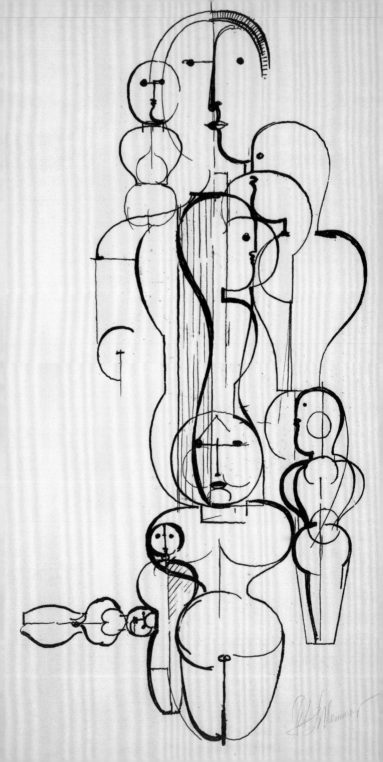

56 The Human being course
人類課

1928–29

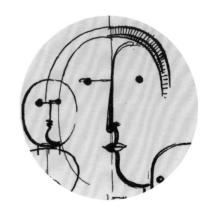

淪為通識課等級，一套過於理想的課程？

❶⑦ 和他的同代人相比，**奧斯卡・史雷梅爾**並不希望在追求抽象的過程中失去對人類的理解。他的想法在1928年開始的「人類」這門課中得到具體實現。

1928年《概念圈裡的人》（*Man in a Sphere of Ideas*）這件作品，是史雷梅爾的上課教材，也是進入他課程內容的路徑之一。圖中可看到一位運動中的人體輪廓，周圍漂浮的一堆文字：從「空間」和「時間」，到「倫理學」、「心理學」和「美學」，還有一些基本的生物學字眼，像是「血液」、「關節」和「肌肉」。它再現出這樣一種感覺：無時無刻都有一堆概念和力量正在塑造個體。

對於教學，史雷梅爾將這類影響分成三部分：形式上的、生物學上的和哲學上的。形式的部分是要連結科學和藝術史，包括物理力學和動力學法則，以及探討藝術上對於人形的再現；生物學部分研究人體和它的機能；哲學部分則是檢視從上古至現代的思維方式。這聽起來像是激勵人心的混合配方，但史雷梅爾對它的功效提出批評。他「發現實際上並未引發共鳴，只是純粹的空談，」[1] 他沮喪地寫道。這個課程也很短命，史雷梅爾1929年就離開包浩斯了，但他關於人體的想法還是滲透了包浩斯，並透過其他方式產生影響，最顯著的就是他的**包浩斯劇場**創作。

❺④ 左圖｜石版印刷
《人形圖 K 1》
奧斯卡・史雷梅爾　1921

123

57 Bauhaus Dress
包浩斯洋裝

Lis Beyer-Volger

莉絲・貝爾-沃格

1928

包浩斯「新女性」的標準配備

很可能這件洋裝你看過但沒認出來。**43** 在艾力克・康塞姆勒那張**瓦希里椅**的名照中，戴面具的女生就是穿了這件洋裝。儘管有這樣的曝光，但關於這件洋裝的資料還是非常稀少，它是包浩斯僅存的三件服裝範例之一。不過，我們知道這件洋裝至少有過 **①** 兩個版本：一件屬於**華特・葛羅培斯**的太太愛絲・葛羅培斯，另一件是替朵拉・費德勒（Dora Fiedler）製作的（建築師卡爾・費德勒〔Carl Fiedler〕的妻子），這件留存至今。

莉絲・貝爾（沃格是她的夫姓）是在1925年加入編織工作坊，另外在克雷菲爾德（Krefeld）學習染色技術。1928年，工作坊雇用她製作工業原型，並監督染色工作坊。據推測，正是因為她的專業知識，讓這件以人造絲和棉混紡而成的洋裝，呈現淡藍色的光澤。

這件洋裝長101公分，坐下來時會傷風敗俗地露出膝蓋——這是短裙的範例之一，連同鮑伯頭一起被視為1920年代「新女性」的標誌。假如說單單裙子的長度，就可以顯示它有切中包浩斯牆外的流行風格，那麼它的合身剪裁則是呼應了前十年出現的香奈兒「小黑洋裝」——刻意設計成適合所有社會階級的女性穿著。

這件洋裝在康塞姆勒構思拍攝時，是那個時代的人都認可的嗎？又或者，它就像其他許許多多的編織成就一樣，都遭到漠視，因為那只是女紅罷了？不管是哪一種，時尚都不包含在今日的包浩斯傳記裡。1925年，一張包浩斯的織品清單包括披肩、帽子、襯衫材料和童裝，但沒有什麼給女人的東西——大概覺得就算列入，那些東西也沒什麼利潤。不過，想像一下包浩斯的「新女性」會怎麼穿著，倒是滿有樂趣的。

現代藝術和時尚：伊夫・聖羅蘭和蒙德里安洋裝

1965年，法國時尚設計師伊夫・聖羅蘭（Yves Saint Laurent）推出今日所謂的「蒙德里安系列」（Mondrian collection）。會得到這名稱，是因為他收納的六件設計，靈感都來自荷蘭畫家暨包浩斯同代人皮埃特・蒙德里安（Piet Mondrian）的藝術。這個系列的靈感來源還有藝術家卡茲米爾・馬勒維奇（Kazimir Malevich）和賽吉・波利雅科夫（Serge Poliakoff）等人，這些簡單的直筒洋裝和莉絲・貝爾-沃格的洋裝造形並沒太大不同。這是用現代藝術來宣稱1960年代自身的現代性。不過，確實是蒙德里安的藝術捕捉到人們的想像力，這點可從日後無數的變體版中得到印證。

左圖|
包浩斯洋裝
莉絲・貝爾-沃格　1928

58 Herbert Bayer
赫伯特・貝爾

學生 | 1921–25
年輕師傅 | 1925–28

學生時代便開發字體，包浩斯首席平面設計暨印刷師

(42) 當**馬歇爾・布魯耶**打算為自己的金屬家具編纂型錄時，他去找了以前的同學幫他設計，也就是當時的年輕師傅赫伯特・貝爾。貝爾和布魯耶一樣，日後也將帶著他的才華前往美國。

(27) 貝爾在壁畫工作坊跟著**瓦希里・康丁斯基**學習，學生時代就開發出 (59) Universal Bayer字體。擔任年輕師傅時，他將威瑪時代的藝術印刷工作坊改造成德紹時代的「排版印刷和廣告藝術」工作坊。[1] 根據學生麥克斯・蓋伯哈德（Max Gebhard）的說法：「所有包浩斯需要的印刷材料、表格、海報和公關宣傳單，都是在學校的印刷工作坊裡根據赫伯特・貝爾或學生的設計印製。」[2] 貝爾甚至把大樓本身當成廣告，用他的字體將包浩斯的名字放在大樓側邊。

1928年離開包浩斯後，貝爾的事業加速前進。他擔任伯林Dorland廣告公司的藝術總監，為伊莉莎白雅頓、家樂氏公司和《Vogue》做設計。他的作品變得更有趣，運用超現實主義的母題，還實驗噴畫法和攝影蒙太奇。但是1930年代柏林的工作大環境意味著，納粹政權也是他的客戶之一。後來他將這段時期形容成他的「廣告煉獄」。[3] 貝爾承認，他先前對納粹政權恐怖本質的「盲目程度」，讓自己「震驚」[4]。

1938年，他受邀到紐約為現代美術館設計「包浩斯1919–1928」大展，透過這次展覽塑造了美國人對包浩斯的印象。他後來繼續教書，在**黑山學院**講課 (88)，停留在美國期間也繼續執業，他對美國平面設計和產品設計的影響，在1943年的「藝術與廣告藝術」展覽中得到讚頌。貝爾憑著他對實驗的自信以及橫跨各種媒材的作品，證明包浩斯訓練的優勢。

左圖 | 銀版打印
《寂寞大都會》
（*Lonely Metropolitan*）
赫伯特・貝爾 1932

abcdefghi

jklmnopqr

stuvwxyz

d

① abbildung 1. alphabet. ... g and e ist nochals aufstig zu betrachten.

59 Universal Bayer

Universal Bayer字體

Herbert Bayer

赫伯特・貝爾

1925

一套反骨到震動當局的「現代」字體

Universal Bayer字體幾乎就是一個用來讓人聯想起包浩斯的老梗——這個字體的影響力遠超過它的實際用途。和這所學校的大多數產品一樣，這字體也是毫無顧忌、野心勃勃。Universal Bayer的設計宗旨就是簡單、直接，而且如它的名字所透露的，適合所有人使用。如同包浩斯1920年代中期的其他設計，這字體也是學校從手工藝轉向大量生產的成果之一。

58 字體的創作者**赫伯特・貝爾**認為，在這個機器時代，不需要在印刷上模仿手寫字體。因此，Universal Bayer是無襯線字體，用幾何塊體打造而成，有著均等的筆劃粗細。只要把字母「m」倒過來，就變成字母「w」。貝爾更進一步。「為什麼我們要用大小寫字母寫字和印刷呢？」他提出疑問。「我們講話時也不會區分大寫A或小寫a。」[1]於是，在印刷品上只用小寫變成包浩斯的方針，這項決定在

德國顯得更為激進，因為那裡的每個名詞都是大寫開頭。這類拒絕傳統的做法，讓反對該校的右派人士更為惱火。但是，對Uuniversal Bayer的崇拜者而言，這字體是現代性的象徵，例如1930年代，德國一本生活風格雜誌《die neue linie》曾把該字體用於刊頭，這本雜誌是以介紹前衛設計給主流讀者聞名。不論喜歡或厭惡，這個字體和包浩斯的形象以及人們對它的感知，有著本質上的關聯。

儘管Universal Bayer字體備受參照（甚至連2015年重新設計過的Google logo，都被認為是該字體的繼承者），但在用途上卻是有所限制，主要都是出現在展覽陳列上。它缺乏數字和標點符號，也從沒商業生產過。事實上，反而是1927年由保羅・雷納（Paul Renner）設計、比較沒那麼嚴格的Futura字體，如同它在行銷資料上所宣稱的，變成「我們這個時代的字體」。[2]

左圖｜設計
Universal Bayer字體
赫伯特・貝爾　1925

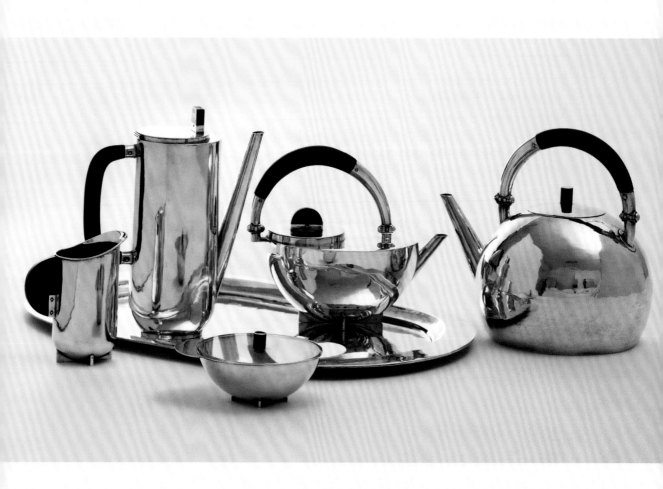

60 Marianne Brandt
瑪莉安娜・布蘭特

學生 | 1923–29
年輕師傅 | 1928–29

她，打造了包浩斯的最強茶壺

(31) 瑪莉安娜・布蘭特的**茶壺**是包浩斯辨識度最高的產品之一，但這只是她眾
(37) 多貢獻裡的一小件而已。**萊茲洛・莫霍里-那基**鼓勵她留在以男性為主的金屬工作坊，聲稱「包浩斯的產品型號裡有九成是她做的」[1]——雖然有點誇張，但看到她強大的產出能力，此言似乎不虛。

在莫霍里的指導下，工作坊從茶具轉向更適合大量生產的燈具。例如1926年由漢斯・普里漢貝爾（Hans Przyrembel）設計的ME 105a天花板燈等，都強調作品的現代性，以這盞天花板燈為例，特色就是它的升降機制。工作坊也跟一些企業合作，例如柏林的Schwintzer & Gräff（有五十三件包浩斯設計品由該公司製造）和萊比錫的Körting & Mathiesen AG（Kandem檯燈），這些公司當時生產的桌燈、壁燈和標準燈，主要還是眾人熟悉的款式。1929年，工作坊和辛・布雷登迪克（Hin Bredendieck）密集嘗試，終於生產

出756號Kandem檯燈，結合了可移動的燈罩——有更好的光散射和光反射——和固定的燈桿。此外，布蘭特也騰出時間，對攝影做了實驗。

雖然布蘭特的能力顯而易見，但是在莫霍里離開之後，她也只能得到金屬工作坊臨時主任的職位。當工作坊開始製造一些更大型、以家具為基礎的產品時，布蘭特因為身為女性，能力受到質疑。她只好離開，去柏林為**葛** **(1)** **羅培斯**工作，後來又去了位於哥塔（Gotha）的Ruppel工廠。1933年離開哥塔後，當時已與先生離婚的布蘭特，只能回到娘家，待到戰後。

雖然遭遇到這類挫折，但布蘭特私下製作的攝影蒙太奇還是非常迷人。在大約1930年製作的《十根手指全用上》（*With All Ten Fingers*）裡，可以看到一位似乎已經沉淪的時髦年輕女子——她承受著殘酷命運，被一個看似無動於衷的不知名商人束縛操縱。

左圖 |
茶具和咖啡組
瑪莉安娜・布蘭特　約1924

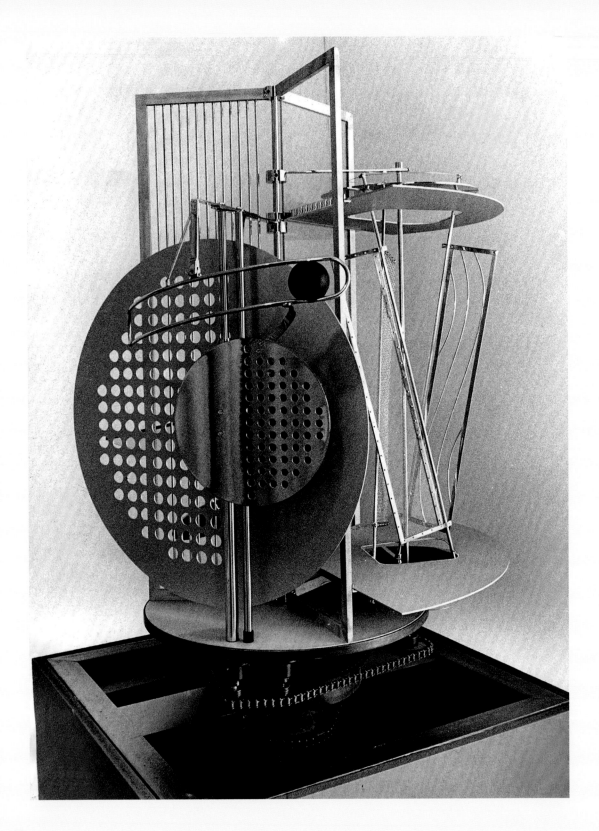

61 *Light Prop for an Electric Stage*

《為電動舞台設計的燈光道具》

László Moholy-Nagy

萊茲洛・莫霍里-那基

1930

當一座機械裝置，被藝術家用來雕刻時光

(37) 科技、新材料、燈光：雖然**萊茲洛・莫霍里-那基**把他對藝術作品的這些關注，全都注入《為電動舞台設計的燈光道具》，但當初的構想卻不是如此。相反地，他說，這件作品有「無數的光學目的」。[1]

這件作品的創作時間跨越莫霍里的包浩斯年代，但要到他離開之後才告完成，最後是在1930年於巴黎舉行的「德意志工藝聯盟」展中面世。這是一個雕刻狀的物件，有金屬片、玻璃和塑膠，當電動馬達啟動時，上述材料就會繞著金屬桿旋轉。隨著燈泡的閃爍、光影的移動和反射的改變，創造出一種「燈光建築」。[2] 當它處於運動狀態時，莫霍里形容他「滿心驚訝地發現，投射在透明、孔狀屏幕上的影子，產生新的視覺效果，一種流變中的相互滲透」。[3]

《燈光道具》影響了莫霍里的作品，例如1930年的影片《光戲黑白灰》（*Light Play Black-White-Grey*），以及後來的作品，包括繪畫、攝影和工業設計。原版的設計得到工程師伊斯特凡・塞波克（István Sebök）和技師奧圖・巴爾（Otto Ball）的協助，後來修改過好幾次。雖然莫霍里是在藝廊環境中展示這件作品，例如1930年代末在倫敦藝廊，但最初是為更實際的用途設計的：一是做為機械裝置，在舞台上產生「特殊的燈光和動作效果」[3]，同時取代演員和布景的角色，二是「燈光在工業上的實際用途」。[4] 這項計畫是典型的莫霍里未來主義式願景，在他所展望的世界裡，一如他在《光戲黑白灰》片中所說的：「一切都在光中消解。」[5]

左圖｜
《為電動舞台設計的燈光道具》
萊茲洛・莫霍里-那基　1930

junge menschen
kommt ans bauhaus!

62 Hannes Meyer

漢斯・梅耶

校長 | 1928–30

相信我的，就跟隨我，包浩斯的第二任校長

(1) 根據**華特・葛羅培斯**的説法，漢斯・梅耶「是個奸詐鬼」，「破壞了包浩斯這個概念」。[1] 這個罵名後來跟梅耶畫上等號，掩蓋了他擔任包浩斯校長那一小段時間的成就。

(52) 梅耶出生於瑞士，以國際聯盟和**彼得斯小學**的競圖提案贏得國際關注。隨後，葛羅培斯在1927年邀請他到包 **(55)** 浩斯新成立的**建築**系任教，1928年葛羅培斯辭去校長職務時，推薦梅耶接任。

(6) 梅耶將**工作坊**合併成四個：建築、商業藝術（廣告、印刷和攝影）、織品，以及室內設計（壁畫、金屬和細 **(56)** 木工）。新課程包括**人類課**，還有路 **(68)** 德維希・希伯賽默的城市規劃課和**華特・彼德翰斯**的攝影課，兩者都是頭 **(69)** 一次開課，外加**卡拉・葛洛許**的體育課。無論是透過產品或住宅，在梅耶 **(66)** 的領導下，包浩斯將注意力集中在**人民的需求**上。工業合作意味著產品量 **(72)** 產，包括暢銷的**包浩斯壁紙**，而德紹

托騰的**陽台通道屋**，則是示範了梅耶 **(70)** 深信的「機能乘經濟」營造公式。[2]

梅耶抨擊葛羅培斯的領導無法解決生活和社會問題。除此之外，這兩位校長還有一些不同作風。在葛羅培斯領導下，包浩斯刻意非政治化，儘管始終受到右派批評。梅耶則是因為沒取消校內的共產黨團體而受到指責，而他以私人名義捐錢給某個罷工的礦工基金會一事——加上葛羅培斯的助攻——終於導致他去職。在包浩斯內部，這項決定遭到抗議，梅耶接著去了蘇維埃俄羅斯，一支「包浩斯旅」（Bauhaus brigade）也隨他前往。

梅耶在校長一職上的表現依然充滿爭議，而且名聲始終趕不上他的前任和繼任者——有部分是因為葛羅培斯，他下定決心要維持學校的傳奇，對抗爭議。如同梅耶在他的公開辭職信中所痛陳的：「包浩斯禿鷹葛羅培斯猛撲而下……啄食我這位校長的身體。」[3]

左圖 | 廣告
年輕人，加入包浩斯
漢斯・梅耶 1928

135

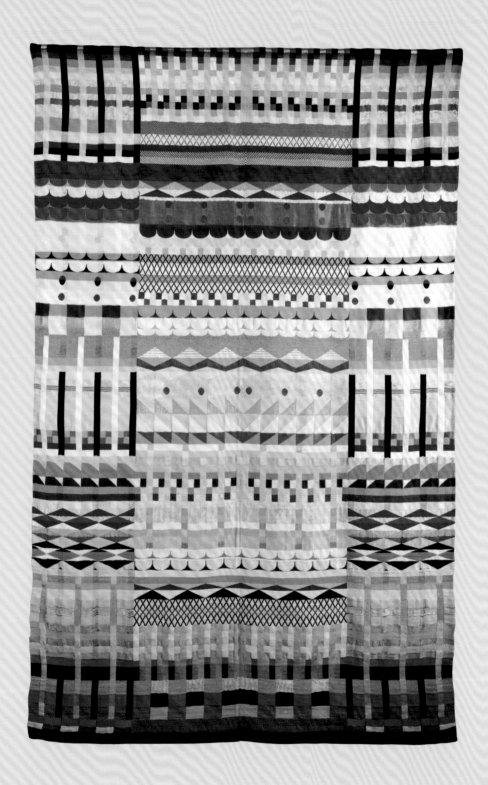

63 *Five Choirs*

《五部合唱》

Gunta Stölzl

龔塔·斯陶爾

1928

色彩的歡唱！絕不走音的歡快壁掛

工業化生產的現代主義織品，也許會給人單色或網格圖案的聯想。但《五部合唱》這件作品顯示，**龔塔·斯陶爾**看到的這類設計，卻是多采多姿、歡樂愉快，以及最重要的，充滿創造力。提花織布機可以織出手搖織布機不可能達到的精準幾何圖案，同時也意味著織品可以複數生產，回應**藝術加科技**的呼籲。

《五部合唱》的規模驚人，長2.1公尺，寬1.3公尺，加上複雜的幾何塊體，顏色從淡雅的粉紅和藍色到大膽的紅色與黑色，不一而足。乍看似乎是一分為三，其實是往中央映射。雖然是機器織的，但運用穿孔卡（punch card）讓經線穿上穿下，這類設計需要仔細的預先規劃。

1925–27年間，編織工作坊由喬治·莫奇負責，當初他購買提花織布機時，原本被認為是浪費錢，因為當時依然認為手工才是真正懂編織的。不過龔塔·斯陶爾和**安妮·亞伯斯**兩人開始實驗，並對機械複製「在各領域影響大眾」的潛力感到興奮。[1]

《五部合唱》這個名稱據說是參考它的製作過程，它的設計和穿孔卡的外觀相呼應，這名稱可能是代表五個部分，或五「綜」（chord，挑起經線的機械裝置）。不過，對於不熟編織的人來說，它則帶有其他含意——會讓人聯想到和**瓦希里·康丁斯基**有關的音樂，甚至是**格爾圖魯得·古魯諾**對於色彩、音樂和感知的連結。

斯陶爾原本期待《五部合唱》壁掛可以大量生產，但最後只有小量製作，其中一件收藏在呂貝克（Lübeck），第二件遺失了。斯陶爾的設計雖然充滿創意，但始終沒有觸及到她心中設想的廣大群眾。

柯利爾坎貝爾的《包浩斯》1972

英國Liberty公司1970年代最暢銷的設計之一，可間接歸功於龔塔·斯陶爾。1968年，倫敦的英國皇家學會舉辦了一場包浩斯展覽，Liberty公司於是委託設計雙人組柯利爾坎貝爾（Collier Campbell）設計一款家具布料與展覽相呼應。他們從斯陶爾的壁掛《紅／綠》（*Red/Green*）取得靈感。兩人一如既往畫出他們的設計，在這個案例裡，他們採用鮮豔的紅色、黃色和粉紅色，結合藍色和綠色，圖案的節奏則是呼應斯陶爾大膽的抽象壁掛。這款設計雖然和Liberty常見的花卉圖案大相逕庭，但事實證明非常成功。

左圖｜提花織布機，棉、毛、縲縈和絲
《五部合唱》
龔塔·斯陶爾　1928

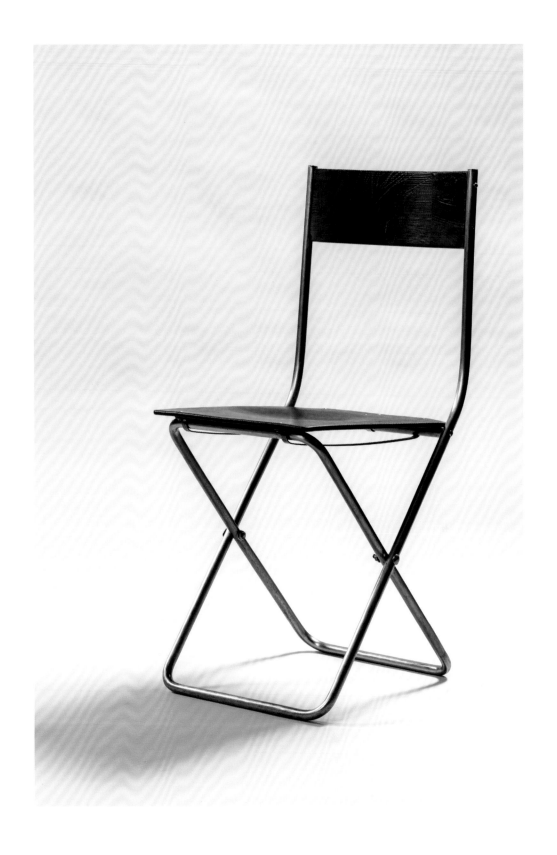

64 Folding Chair

摺疊椅

Alfred Arndt

阿爾弗雷德‧阿爾恩特

1928

最有效的好設計，有時會讓你忘了它的存在

提到偉大的包浩斯設計椅時，浮上心頭的很可能是**馬歇爾‧布魯耶**設計的某樣東西，比方**瓦希里椅**。但有效的好設計未必眾所皆知，阿爾弗雷德‧阿爾恩特的摺疊椅肯定就是這種——雖然常常被誤認為布魯耶的成就。

阿爾恩特最初來包浩斯時，是壁畫工作坊的學生學徒，他的作品在精心繪製的**師傅之家**裝飾裡相當醒目。離開後，他成立了自己的建築事務所，1929年受到**漢斯‧梅耶**邀請回到德紹，帶領新成立的「室內家具」工作坊——金屬、細木工和壁畫工作坊的整合體。

成立這個工作坊，是為了配合梅耶「打造和裝修宜居住宅」的目標。[1]他們替工人製造家具和居住空間。這意味著要用更便宜的材料，特別是膠合板，而許多設計都是金屬加木頭，例如阿爾恩特的摺疊椅。在艱難的時代，梅耶表示，為工人設計可移動的家具相當重要，還需要「輕家具」和「可摺疊家具」。[2]桌椅可以摺疊或重新配置，也更適合小房間和小公寓（例如**陽台通道屋**）。在阿爾恩特設計的這個案例裡，椅子可以完全摺平，貼牆堆放。

雖然這張摺疊椅，沒有像早它十年的某些設計那麼名聲響亮，大受歡迎，但它代表了包浩斯以它最實用、最幽微的方式影響著我們的生活。

左圖 |
摺疊椅
阿爾弗雷德‧阿爾恩特　1928

139

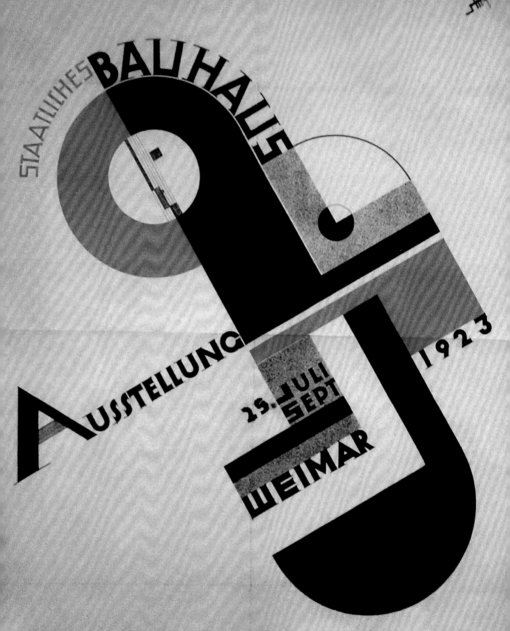

65 Joost Schmidt

喬斯特・舒密特

學生 | 1919–25
年輕師傅 | 1925–32

對他來説，藝術的統整者並非建築，而是「廣告」

喬斯特・舒密特的工作巔峰，應該是他對廣告設計的系統性教學，可惜時間實在太短，來不及留下持久性的影響。

(10) 舒密特在包浩斯學生時代，是以**索默菲爾德之家**的木雕和他對劇場設計的興趣著稱。回校擔任年輕師傅時，一開始是教授字體。雖然他不像**赫伯 (58)** **特・貝爾**那樣有名，但也有令人印象深刻的平面設計成果，範圍從德紹市 **(72)** 的宣傳資料到替**包浩斯壁紙**設計的廣告。1928年，他接下貝爾在廣告工作坊的職位，看出這是一個成立「廣告學院」的機會，[1] 把廣告工作坊加上同樣由他指導的造形工作坊，再加 **(39)** 上隔年就要正式加入課程的**攝影**。舒密特發展出一套包含五十二個部分的全面性訓練規劃。

1920年代中葉開始，商業印刷工人陸續為了自身專業來到包浩斯，而一心想把工作坊的賺錢潛力發揮到極致的**漢斯・梅耶**，則把焦點放在生產 **(62)** 上。1929年，一張宣傳卡上給出一長串的服務清單，包括宣傳材料的設計、編排和生產，櫥窗陳列、展覽設計以及廣告攝影。

路德維希・密斯・凡德羅繼任校長之 **(75)** 後，這類實作活動相繼喊停，焦點轉回教學，等到包浩斯遷往**柏林**，舒密 **(77)** 特和他的教學課程並沒跟著過去。但他還是以個人身分搬到柏林，在戰爭前後從事教學。1948年，他過世之前，正在籌劃一場包浩斯的展覽和專書，如果當時能夠完成，或許能讓他的貢獻更廣為人知。可惜事與願違，舒密特的作品並未享有應得的名聲，而他的教學，也沒對他或許展望過的廣告業產生衝擊。

左圖 | 海報
1923年包浩斯大展海報
喬斯特・舒密特 1923

141

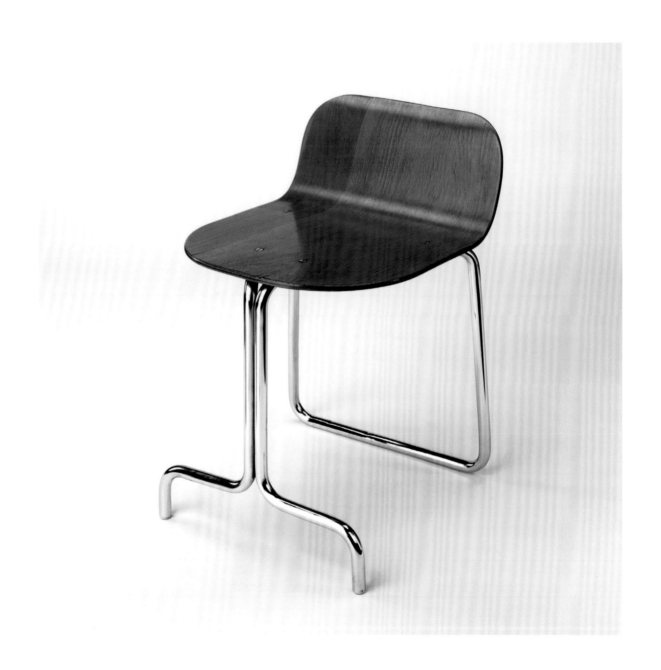

The needs of the people instead of the need for luxury
以人民需求取代奢華需求

1928–30

「讓我們把包浩斯比喻成工廠。」

(43) 雖然**瓦希里椅**和瑪莉安娜‧布蘭特的
(31) **茶壺**捕捉到新時代的精神,但當時會
購買這些產品的人,卻是數量有限的
(62) 一群特定客戶。**漢斯‧梅耶**進一步推
展他的抱負,希望創造出能接觸到最
廣大受眾的產品,轉而滿足人民的需
求。

「以人民需求取代奢華需求」[1] 的呼
籲,揭示了一個社會性而非美學性的
目標。設計要採取系統性而非主觀性
的取向,要從「研究通俗習慣、社會
標準化、生理和心理機能、生產過程
以及最仔細的經濟計算」著手。[2] 在
實務上,這指的是1929年在「人民
公寓」(People's Apartment)裡展
出的那些設計,例如阿爾弗雷德‧阿
(64) 爾恩特在家具工作坊製作的**摺疊椅**:
輕量,可攜帶,以經濟實惠的木頭加
金屬製成。對織品工作坊而言,這指

的是樓板貼面而非地毯,以及按米
計價的布料。這也意味著與工業合
作進行量產,包括**包浩斯壁紙**,以 **(72)**
及由Körting and Mathieson生產的
Kandem系列燈具。

不過,更廣大的民眾可以取得的不僅
是產品,還包括學校本身。工作坊的
學生助手需要一天工作八小時。交換
條件是可以有薪資,且不用付學費。
同理,工作坊和學生也可享有**包浩斯 (40)
有限責任公司**的營業額和執照的持
份——讓學校有機會招收到來自社會
各階層的學生。梅耶更進一步,把藝
術才華的評估從入學許可中刪除。對
他而言,使用者的需求比創作者的需
求更重要。如同梅耶在給師生的第一
堂課所説的:「讓我們把包浩斯比喻
成工廠。」[3]

左圖 |
椅子
辛‧布雷登迪克和赫曼‧高特爾
(Hermann Gautel) 1930

67 ADGB Trade Union School

ADGB工會學校

Hannes Meyer and Hans Wittwer

漢斯‧梅耶與漢斯‧威特韋爾

1928–30

只要機能不要美學──結果是超越以往的新美學

這件委託案是來自工會而非私人；而且它展示的並非工藝美學，而是機器製造和機能美學。**索默菲爾德之家**和ADGB工會學校的差別，就和包浩斯的所有專案一樣，描畫出學校內部的政策轉變。

漢斯‧威特韋爾和**漢斯‧梅耶**所示範的「現代建築文化範例」[1]，在1928年3月為他們贏得ADGB的委託，一個月後，梅耶就接任了包浩斯校長。這所學校是讓工會代表在居住期間接受訓練用的。這所學校和**彼得斯小學**一樣，都是機能引導設計，結果就是梅耶所謂的「一種古怪、鬆散的組合排列」。[2] 每個人都會通過一個方形塊體，裡頭容納了禮堂、餐廳和辦公室。代表們分住在十二間十人「小室」裡，在其中研讀、睡覺和度過休閒時光。一條長廊將小室串接起來，提供「建立友好接觸的機會」，[3] 以及眺望風景如畫的田野。當時人們認為，這樣的「新環境」可提高「生活

和文化水準」。[4]

在許多方面，這棟建築看起來都很工業，包括使用的材料──玻璃、磚和混凝土──以及入口處的三座煙囪。但這棟建築並非完全由機能決定。那些煙囪也具有象徵意味，被視為「工人運動的三大支柱」：「合作、團結和黨」。[5] 梅耶的「機能乘經濟」[6] 理論讓美學顧慮在建築物裡無立足之地，但這棟建築還是以它優美如畫的風景為中心，決定相關的方位坐向。

不過，這個案子的確讓包浩斯有機會將改革付諸實踐。學生以高低年級混編，組織成「垂直工作團」[7]，而該棟建築的家具設計則包括薇拉‧梅耶-瓦戴克（Wera Meyer-Waldeck）的書桌和**安妮‧亞伯斯**可反光和吸音的創新壁掛等。ADGB工會學校證明，包浩斯的創意並未因**葛羅培斯**離開而結束，有另一種模式正在發展中。

左圖｜
ADGB工會學校內部
漢斯‧梅耶與漢斯‧威特韋爾
1928–30

Feiner alter Herr.

68 Walter Peterhans
華特・彼德翰斯

師傅｜1929–33

學習專業攝影，從此包浩斯不再「用鎚子拍照」

扭曲的自拍照，或是以不尋常角度拍 **36** 攝的**德紹大樓**快照。與包浩斯最相關 **39** 的攝影，是實驗性的「**新視野**」。然而等到攝影終於變成包浩斯課程的一部分時，師傅華特・彼德翰斯的教導和實作內容，卻是完全相反的一套：他提供的是精準的靜物配置，藉此頌揚高超的熟練技術。

62 1929年，**漢斯・梅耶**邀請彼德翰斯到包浩斯任教，當時他是柏林的知名攝影師。彼德翰斯將攝影的技術面擺第一，壓過任何的主觀藝術性，與當時的廣告工作坊看齊。學生要花六個月的時間學習基本常識才能拍照，甚至才能開始拿相機。彼德翰斯鼓勵學生按下快門之前要先仔細觀察，做好規劃。

37 彼德翰斯與**萊茲洛・莫霍里-那基**相反，他形容莫霍里的作品是「用鎚子拍照」[1] 彼德翰斯則是以完美主義著稱。他會用鑷子調整靜物，還會把黑白照片裡的所有灰階使用殆盡。他認為，「攝影技巧就是精準微調半色調的過程」[2]。讓生產出來的影像，能將包浩斯布料精緻的紋理細節呈現出來，解決以2D媒材再現3D物件可能產生的問題。

彼德翰斯在包浩斯的工作讓他的聲譽更上層樓：**學校關閉**後，他立刻獲得 **82** 雇用，往別地教書，他還寫了好幾本攝影指南。1938年，他移居美國，在芝加哥加入前校長**路德維希・密** **75** **斯・凡德羅**的行列，於那所日後合併為**伊利諾理工學院**的學校任職，之後 **89** 他就不再搞攝影了。彼德翰斯轉而打造了一套視覺訓練課程，被認為是建築教育的一大突破，1953年他在德國**烏爾姆**客座時，也建立了一套類似 **90** 的課程。

147

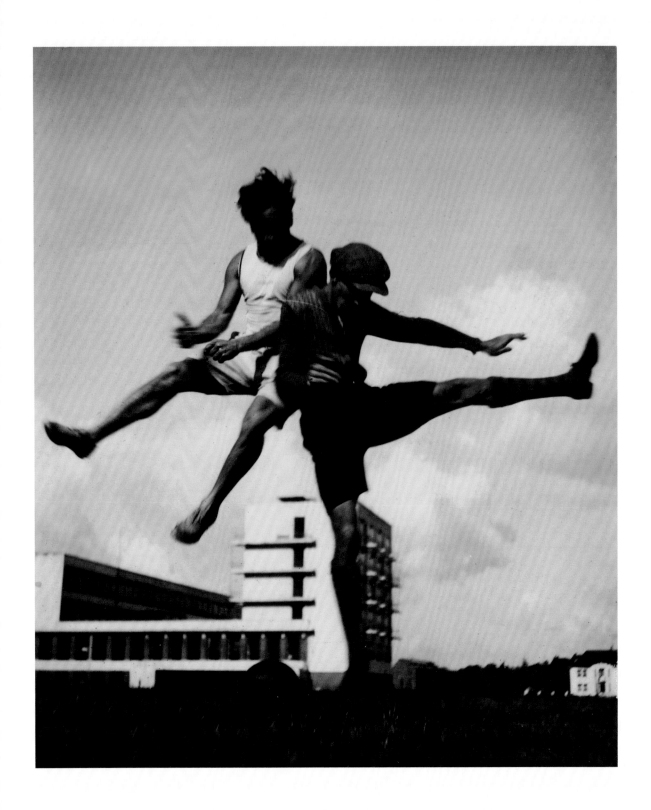

69 Karla Grosch and exercise at the Bauhaus
卡拉·葛洛許和包浩斯的體育

教師｜1928–32

整座包浩斯，都是我的運動場

1926年，爾娜·梅爾（Erna Meyer）為德國家庭主婦撰寫了暢銷指南《新家庭》（The New Household），這本書除了解釋光線、空氣和好飲食的需求之外，還提倡一套「家務體操」。現代人對於強壯和健康身體的渴望，也融入**德紹包浩斯大樓**的建築設計裡，從大窗到陽台，從位於地下室的體育室到操場以及平屋頂，這些地方很快就被學生拿來當成日光浴、運動和表演的場地。

36

早期，體育包含在**格爾圖魯得·古魯諾**的教學裡，甚至**約翰·伊登**的**預備課程**也有，但它本身並非一門科目，直到**漢斯·梅耶**擔任校長。他覺得有必要導正「包浩斯眾所周知的集體性精神官能症，也就是片面強調腦力工作的後遺症」。[1] 於是他聘請奧圖·布特納（Otto Büttner）教授男子田徑運動，並邀請卡拉·葛洛許教授女子體操——這兩個職務在**路德維希·密斯·凡德羅**繼任校長後依然持續。他倆都是包浩斯**工作坊**系統

30 4 5 62 75 6

外的員工，另外還有塞爾瑪·穆勒特（Thelma Mulert），名義上是園丁，但也教學生如何種菜。

女性參加體育活動是一次大戰後的新興現象，並在1920年代有了長足進展，大受歡迎。體育對包浩斯的自我呈現也很重要。**華特·葛羅培斯**的包浩斯叢書《德紹包浩斯大樓》（Bauhaus Buildings Dessau）裡，就收錄一張一群女生穿著短褲背心丟球的照片，還有T·洛克斯·費寧格1927年左右拍的著名照片：《跳躍包浩斯》（Jump Over the Bauhaus）。

1 45

葛洛許也以她在**奧斯卡·史雷梅爾**作品裡扮演的角色備受推崇，她在劇中以完美技巧演出她的體操動作。不幸的是，1933年，她在特拉維夫海泳時不幸溺斃。在這同時，對健康身體的崇拜在德國依然持續，並由納粹帶往可怕的結局。

17

卡拉的包浩斯戀情

卡拉和包浩斯的許多師生一樣，在校內錯綜複雜的眾多浪漫關係中，也有她的角色。她和克利一家很親近，還在他們**師傅之家**的一個房間裡住了好幾年，並和包浩斯學生暨保羅·克利兒子菲力克斯有過短暫交往。她也和演員麥克斯·溫納·蘭茲（Max Werner Lenz）有染還懷有身孕，蘭茲是德紹劇場的班底；之後，她和建築師暨包浩斯學生法蘭茲·「鮑比」·愛琴格（Franz 'Bobby' Aichinger）搬到特拉維夫。卡拉不幸過世之後，一直和她保持聯絡的保羅·克利妻子莉莉，形容她「跟我們非常親近。她是那麼開心快樂的人兒，就像陽光一樣。」[2]

50

左圖｜照片
《跳躍包浩斯》
T·洛克斯·費寧格　約1927

**Houses with balcony
 access**

陽台通道屋

1929–30

公共住宅的委託案，實現傲視群倫的「社區型住宅」

53 **62** 德紹托騰在**漢斯·梅耶**手下再次變成實驗基地，讓包浩斯又得到一個公共住宅的委託案。這次是公寓，總共有五座公寓大樓，每座三層樓，總共九十戶，整個案子是由包浩斯營造部門集體設計。

每棟公寓大樓都由一個大型樓梯間進出，還有開放式走廊通往各戶，也可做為居民的私人陽台。這項設計是以計算為基礎，47平方公尺的空間足夠容納一間客廳、主臥和小孩房。公寓也是沿著東西軸興建，以便汲取最大的日照量。然而，並非每項設計都照計畫進行。在最初的規劃裡，陽台也是面南的，但因為需要額外成本而無法實現。

和先前的**號角屋**等包浩斯設計一樣，**22** 這裡也用設備完善的廚房來節省空間。腳踏車有自己的停車場，位於一樓的一排矮木門後方。公寓的設施水準從營造之初就超越附近的住宅，有設備完善的浴室，裡頭有馬桶、內建浴缸、瓦斯暖氣和熱水。這批公寓因為沒有附近住宅常見的瑕疵，打從一開始就前景看好，雖然大多數居民決定不用包浩斯家具來裝潢新家。

左圖
陽台通道屋，德紹托騰
漢斯·梅耶 1929–30

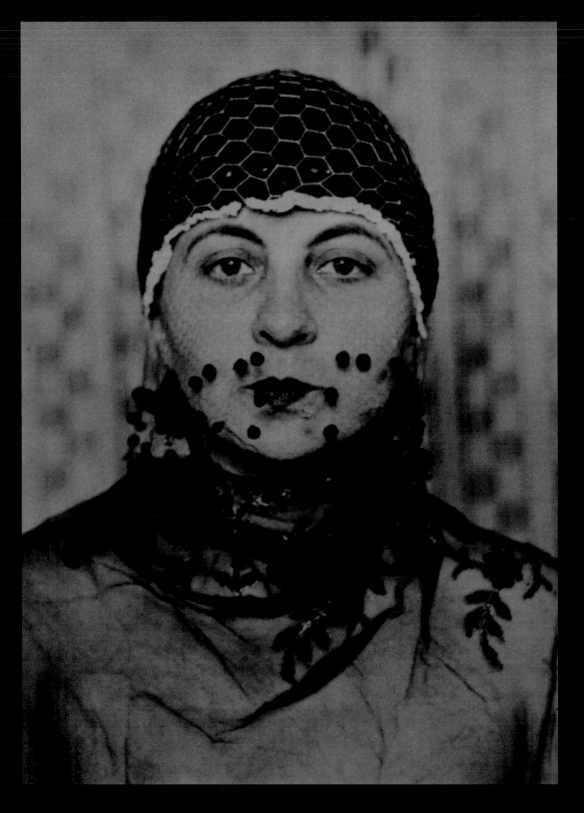

71 *Mask Portraits*

《面具肖像》

Gertrud Arndt

格爾圖魯得・阿爾恩特

1930

醜陋也是一種死亡，只要美麗還在，我就還活著

二十世紀以變裝手法拍攝一系列女性類型肖像聞名的女性藝術家，這裡指的並非辛蒂・雪曼（Cindy Sherman），而是一位知名度較低的前輩：格爾圖魯得・阿爾恩特。誘惑女、天真女、寡婦：這些只是阿爾恩特在自己鏡頭前，自行拍攝的四十三張《面具肖像》裡的幾個扮裝而已。

阿爾恩特（當時的名字是格爾圖魯得・漢茨謝克〔Gertrud Hantschk〕）在故鄉的建築事務所當過學徒，1923年冬天到包浩斯註冊，卻發現這所學校並沒有建築系。擔任學徒期間，她常用攝影記錄建築物，之後也持續用這項媒材記錄和實驗。阿爾恩特加入編織工作坊，雖然成績亮眼（有一塊 **❶** 地毯還被**華特・葛羅培斯**的威瑪辦公室選中），但通過考試後，她就沒再碰過織布機。

1927年，她嫁給包浩斯的同學阿爾弗雷德・阿爾恩特。兩人簽定的婚前協議強調「男女絕對平等」。[1] 但這對夫妻還是落入傳統的角色分配，夫唱婦隨。1928年，她跟著當時擔任師傅的阿爾弗雷德回到包浩斯。.

阿爾恩特在他們**師傅之家**的浴室裡弄 **50** 了一間暗房。拍攝1930年的《面具肖像》系列，她說是「因為無聊」。[2] 她說自己「唯一的樂趣」[3]，就是探索女性可以將自己呈現給世界的不同方式，或說，可以被世界所感知的不同方式，她利用道具、角度和表情來演出不同的角色。「也許你永遠都有一張面具，」她事後說道。「在某個地方，你總是有一個你想要的表情。你可以把這稱為面具，對吧？」[4] 雖然這個系列是私下的構想和製作，但阿爾恩特相當珍惜這些面具，並在1970年代，將它們公開展示給終於開始注意女性想法的藝術世界。

女性攝影師和她們的面具

辛蒂・雪曼在她玩弄身分認同的生涯裡，至今為止最為人所知的，恐怕依然是她的《無題電影靜照》（*Untitled Film Stills,* 1977–80），在這個系列裡，她根據二十世紀中葉電影場景裡的一些角色，精心裝扮自己，拍攝自己。無論是高傲女或誘惑女，雪曼挑戰了傳統對於女性的再現——一方面控制相機的凝視，卻又臣服於它的凝視。格爾圖魯得・阿爾恩特並非雪曼的唯一前輩，因為可手持的輕盈相機日漸普及，讓更多女性可以取得。1917–39年間，克勞德・卡滬（Claude Cahun）創作了一系列自畫像，在裡頭扮演了許多角色，包括健美者、飛行員和玩偶，經常擾亂我們對於固定性別角色的想法。如同她指出的，「在這張面具下面，是另一張面具；我永遠無法將這些面容全部移除。」[5]

左圖｜照片
《面具肖像》
格爾圖魯得・阿爾恩特 1930

72 Bauhaus wallpapers
包浩斯壁紙

1929

人人都負擔得起的包浩斯設計

包浩斯最成功的產品有點令人驚訝，而且來得相當晚。壁紙不太容易和包浩斯的理想對齊：它極受時尚影響，刻意掩蓋掉牆壁的特色，還可能會添加不必要的裝飾。儘管如此，**漢斯·梅耶**還是決定接下漢諾威（Hanover）的壁紙公司Rasch Brothers提出的構想，設計包浩斯系列壁紙，理由是，雖然壁紙有上述缺點，但確實符合他的想法，屬於人人可取得的標準化產品。此外，壁紙本身的確也是一種營造材料。另一個優點是，Rasch公司願意承擔風險，讓包浩斯負責廣告和品牌設計。

有個基本問題，包浩斯壁紙看起來應該是什麼模樣？從全校競圖的提案看來，大家的意見相當分歧，有些圖案還很傳統，像是魚、鳥甚至花卉。最後投入生產的十四種設計都沒有這類裝飾，受青睞的都是紋理圖案，以磨擦或使用叉子等方式畫在啞光紙上，顏色從精緻的粉彩到棕色漸層等。

雖然當時已有類似的壁紙投入生產，但包浩斯壁紙卻因它們的知名頭銜大受推崇，並得到大量廣告的支持。對買家而言，這種低調的圖案很容易貼在牆上，不會浪費，而且跟牆壁塗料比起來，也負擔得起。根據1932年《德國壁紙報》（*Deutsche Tapeten-Zeitung*）這份商業刊物的說法，「包浩斯壁紙確實在與牆壁塗料的會戰中發揮了神奇魔力，與現代建築師對抗。」[1]

從1930年上市到1933年為止，包浩斯壁紙總共製造了四百五十萬捲，而且每年都會推出新的圖案，這項授權費對包浩斯的財務發揮關鍵作用。當包浩斯壁紙因為學校關閉而受到威脅時，Rasch公司用六千帝國馬克買下壁紙的權利，並持續生產——那也是納粹時代唯一還保有包浩斯名稱的產品。

左圖│大量生產設計
包浩斯壁紙
包浩斯／Rasch公司製造　1929

entwurf einer sozialistischen stadt

isometrie; teilansicht aus dem lageplan

schema:

lageplan maßstab 1 : 10000

h. oehler

73 Design for a Socialist City

為社會主義城市做設計

Reinhold Rossig

萊因霍德・羅西格

1931

即使在高壓的政治時代，依然秉持社會關懷的設計思考

萊因霍德・羅西格的論文作品〈為社會主義城市做設計〉，是為了解決社會議題所設計的大規模住宅聚落，從這件作品可以看出，包浩斯的關懷重點，在該校存在的這段期間，經歷了多大的改變和擴展。

路德維希・希伯賽默（Ludwig Hilberseimer）是包浩斯「營造理論主任」，教授「住宅營造、住宅聚落和都市規劃」。[1] 希伯賽默和最初聘

62 請他到包浩斯任教的**漢斯・梅耶**一樣，將建築視為一種社會任務，提倡「經過徹底規劃的經濟，在這個經濟體裡，生產應該反映所有人的需求，而非個人的營利」。

「線性城市」（linear city）的概念指的是將聚落組織成不同的平行機能區，通常會沿著一條河流排列，這樣的概念在十九世紀的英國和西班牙相當具有影響力。它也啟發了蘇維埃的規劃者，像是尼古萊・米利烏汀（Nikolai A Milyutin），他在1930年的《索茲格洛德》（Sozgorod）一書裡，大力宣傳這個概念（「對新社

會主義城市的鑑賞與評價」），[2] 而這本書又影響了包浩斯的學生——羅西格就是以共產主義者自稱。

羅西格在這個案子裡的設計，看起來是從布勒斯勞（Breslau）一路伸展到柏林。這些城市藉由「集體化農業」的設施串聯起來。[3] 這些住宅不是沿河興建，而是與鐵路軌道平行，與工業區交替。住宅區、工作區和休閒區則靠地鐵連結。希伯賽默為這類城市所做的規劃，通常都包括一系列不同類型的住宅，單戶住宅也不例外，但羅西格的規劃，則是呼應當時正在蘇聯上演的集體生活的各種實驗。工人將時間花在「複合式住宅區」裡，諸如「主廚房」和「集體空間」[4] 之類的設施，都安置在中央。

這類規劃的存在，顯示包浩斯課程裡依然存在實驗的空間，即便在那個政治高壓的時代，也容許學生探索不同於希伯賽默和**路德維希・密斯・凡德羅**的建築理想。羅西格在建築界一直 **75** 活躍到1968年。

左圖｜建築規劃
為社會主義城市做設計（來自希伯賽默的班級）
萊因霍德・羅西格　1931

74 Drinking hall, Dessau
德紹啜飲廳

Ludwig Mies van der Rohe

路德維希‧密斯‧凡德羅

1932

經費不足，那就運用你那用之不竭的創造力吧！

75 **路德維希‧密斯‧凡德羅**在德紹包浩斯只待了一小段時間，但卻帶來廣遠的影響，他重新改造了**葛羅培斯的師傅之家**，並根據自己的品味修改課程大綱，除此之外，他也做了一項很容易被忽略的建築貢獻。

62 葛羅培斯和**漢斯‧梅耶**兩人都從公共建築的委託案中獲利，但經濟大蕭條以及包浩斯在德紹越來越不受歡迎，讓財務收入減少。密斯‧凡德羅唯一實現的建築物，只有「啜飲廳」（trinkhalle），比較實際的描述應該是小吃亭。位置是由德紹都市規劃局建議的，位於從包浩斯通往風景如畫、適合野餐的易北河畔途中。事實上，這座由密斯提供構想，由學生愛德華‧路德維希（Eduard Ludwig）繪製的啜飲廳，蓋法非常簡單，就是在隔開師傅之家與花園的兩公尺高圍牆上，鑿穿一個洞。亭子的屋頂從牆上向外突挑。

雖然這座亭子逃過二次大戰的摧殘，但還是在1960年代末被拆了。不過，隨著師傅之家重建，BFM的建築師也重新詮釋了這座啜飲廳，並在2016年重新開張。這個德紹建築群裡最低調的小貢獻，依然和當年一樣，在盛夏月份販賣果汁甜點，提供受人歡迎的小吃。

左圖 |
重建後的密斯‧凡德羅啜飲廳
BFM建築事務所　2016

The Bauhaus in Berlin

and the Bauhaus legacy, 1932–3 and beyond

包浩斯在柏林和包浩斯遺緒
1932–33和之後

「理智決策的空間執行。」[1]

——路德維希・密斯・凡德羅

包浩斯在柏林 **77** 是一段短暫的創傷期。由**路德維希・密斯・凡德羅** **75** 以獨立機構身分在困難的環境中重新開張，工作人員和學生的數量都減少了，在當時充滿敵意的政治環境下，教學變得日益困難。1933年7月，師傅們投票決定**關閉包浩斯** **82**。雖然在柏林的時間相當短暫，但包浩斯的遺緒卻維持得相當久。當它的學生、師傅和想法開始離散，造神運動也隨之展開——這些故事在一個分裂的世界裡散落各處。

接下來最熟悉的版本，在**華特・葛羅培斯** **1** 的強力宣傳以及無數書籍和展覽的複誦下，重新敘述了包浩斯成員在美國的命運。**葛羅培斯在哈佛** **87**、**密斯在伊利諾理工學院** **89**，還有**約瑟夫** **47** 和**安妮・亞伯斯** **48** 在**黑山學院** **88**，以及**萊茲洛・莫霍里-那基** **37** 在芝加哥領導的**新包浩斯** **84**。他們的教學和出版品有助於將包浩斯的教育傳達給新世代，只不過是以它的美國化身，也就是剝除掉政治的化身。它的詞彙適用於豪宅，例如**法蘭克之家** **94**，也適合公司結構，例如**西格拉姆大樓** **96**；它的建築師變成「**白神**」**100**。在德國，戰後成立了**烏爾姆設計學院** **90**，可能是包浩斯最道地的繼承者。它的第一任校長麥克斯・比爾（Max Bill），堅持把重點放在設計完善的日常用品上，而這正是包浩斯自始至終所享有的聲譽。

然而，戰後德國的分裂意味著，包浩斯在德紹和威瑪兩地的寶藏，對西歐和北美而言，都掩藏在鐵幕之後——而鐵幕本身也有助於神話打造。有好幾十年的時間，這道鐵幕遮掩住**漢斯・梅耶** **62** 為包浩斯創造的成就。冷戰期間，梅耶那種受到社會主義啟發的設計規劃（以及他離開包浩斯後選擇為蘇聯工作），比較不合資本主義國家的胃口，也讓葛羅培斯對梅耶的評價——包浩斯理念的叛徒——佔了上風。

不過，另類的包浩斯歷史也正在其他地方上演。除了俄國之外，包浩斯也影響了日本、義大利、**以色列** **92**、**匈牙利** **85**、英國等地的藝術，提供我們豐富多樣的不同故事可以探索。包浩斯的作品，從莫霍里的《**燈光道具**》**61** 到**奧斯卡・史雷梅爾** **17** 的《**三人芭蕾**》**93** 以及**德紹大樓** **36** 本身，如今都已重建或復活，而包浩斯對二十一世紀藝術、設計、劇場和建築的影響，仍在持續。今日，我們有許許多多的路徑可以進入包浩斯。

75 Ludwig Mies van der Rohe

路德維希・密斯・凡德羅

校長｜1930–33

為窮人提供住宅，或替富人蓋豪宅？

今日，路德維希・密斯・凡德羅比 **①** 他的前兩任校長更有名，但是在**華特・葛羅培斯**提議他接任包浩斯校長時，他已因為涂根哈特別墅（Villa Tugendhat）和巴塞隆納館（Barcelona Pavilion）等作品，奠定德國第一流建築師的地位。

根據德紹市長的說法，密斯「給人內在充滿信心和穩定的印象」，是可以「為包浩斯領導階層帶回……威望」**❻②** 的人。[1] 不過**漢斯・梅耶**的包浩斯支持者，則是批評這項任命，抨擊密斯「在理應為窮人提供住宅的時候，卻替富人蓋豪宅」。[2] 不過密斯馬上就把這些異議者趕出學校，解決了問題，他強調這所學校是非政治性的。一份官方的學校傳單宣稱：「即便在這個政治紛擾的時刻，包浩斯對現代文化設計的貢獻，也不該被套上政黨政治的色彩。」[3]

❺❻ 預備課程和加入**工作坊**如今都不是

強制性的，密斯設計的課程，基本上是要讓包浩斯變成一所建築學校。如同先前的學生和後來的建築師霍華・迪爾斯泰恩（Howard Dearstyne）——他直接跟著密斯學習並稱讚他的見識——所指出的：「密斯不是傑出的行政者，但事實證明，他是個偉大的老師。」[4]

德紹包浩斯被迫關門之後，密斯在**柏 ❼❼ 林**以私人機構的身分讓包浩斯重新開張，可惜最後還是由於政治和財務的雙重壓力，終於在1933年**關閉**。身 **❽②** 為包浩斯的美國移民之一，密斯不僅塑造了**伊利諾理工學院**的校園外貌，**❽⑨** 還跟他的包浩斯前同事**華特・彼德翰 ❻❽ 斯**和路德維希・希伯賽默共同塑造了學校的課程。密斯個人和伊利諾理工學院的聲譽在隨後幾年水漲船高。憑藉他的知名作品，包括私人住宅和**西 ❾❻ 格拉姆大樓**之類的企業總部，密斯或許堪稱二十世紀最偉大的建築師。

左圖｜照片
路德維希・密斯・凡德羅在伊利諾理工學院建築系館
亨德利克・布雷辛　年份不詳

76 Lilly Reich

莉莉・瑞克

師傅 | 1932–33

在密斯的影子下，她的傲人成就，不被看見

75 莉莉・瑞克是**路德維希・密斯・凡德羅**的事業和私人夥伴，也是包浩斯的第二位女性師傅，她在包浩斯的角色相當重要。不過他倆的關係也遮掩了她作品的光芒。

瑞克遇到密斯時，她的作品集已包括服裝、家具、室內設計和展覽；她是德意志工藝聯盟的第一位女性董事，該組織的成立宗旨，是要媒合工業家與藝術家和手藝人，藉此激發好設計，提高德國產品的競爭力。根據密斯傳記作者的說法，瑞克「磨練了〔密斯〕對於自身品味和風格細節的自信心」。[1] 兩人攜手為巴塞隆納館和涂根哈特別墅做室內設計。關於涂根哈特別墅，有位同事事後回想時指出，「許多建議和設計」[2] 原本是瑞克提出的，後來都變成密斯的。他們採用豪華的懸吊式布面鑲板來分隔空間——例如1927年在天鵝絨與絲綢咖啡館（Velvet and Silk Café）舉辦的一次時尚展——這種做法影響了後來的室內設計。

龔塔・斯陶爾離開後，瑞克從1932 **34** 年1月開始接掌包浩斯的編織工作坊，同時和阿爾弗雷德・阿爾恩特共同經營室內設計系，並替密斯分擔行政工作。在她嚴厲的盯管下，設計好的印刷圖案應用在壁紙和織品上，然後據說「可在每個現代建築的辦公室看到」。[3] 不過，斯陶爾喜歡動手實驗，瑞克則沒有編織的實務知識，她和密斯的關係使她的任命被傳成裙帶關係——**亨納爾克・ 44 薛帕**形容她是「一個事業心強的冷酷女性」。[4]

密斯移民美國後，瑞克留在德國（只在1939年去過一次芝加哥），維持密斯的事務所並保存他的（還有她的）檔案。密斯在美國如明星般升起；瑞克的名聲則是在她1947年去世之前，從未完全恢復。「我的完整存在逐漸從我身上被帶離，包括事實的存在和人格的存在，」[5] 她說。她在密斯生涯發展上所扮演的角色，以及她自己的傲人成就，直到今天才比較廣為人知。

左圖 |
涂根哈特別墅的書房以及桃花心木牆壁和書架
莉莉・瑞克和路德維希・密斯・凡德羅　1928–30

Schüler der Textilklasse bringen die Webstühle in den Lehrsaal

DAS
BAUHAUS IN BERLIN

Wegweiser auf dem Fabrikhof

... und inmitten des Einzugs beginnt schon der Unterricht Aufnahmen Reinke-Degephot

Die Kunstschule
auf dem Fabrikhof

Die Bitte der ordnungsliebenden Polizei

Der Hauptlehrsaal drei Tage vor Beginn des Unterrichts

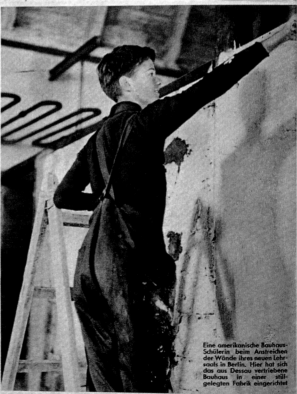

Eine amerikanische Bauhaus-Schülerin beim Anstreichen der Wände ihres neuen Lehrsaals in Berlin. Hier hat sich das aus Dessau vertriebene Bauhaus in einer stillgelegten Fabrik eingerichtet

77 The Bauhaus in Berlin-Steglitz

包浩斯在柏林史特格利茲

1932–33

曇花一現，德國包浩斯的最後終曲

1932年10月18日，包浩斯在柏林史特格利茲一家電話工廠的舊址開張，自稱是一所「獨立的教育和研究機構」。[1] 由於德紹市議會新選出的多數黨是納粹黨，在該黨的壓迫下，德 **75** 紹包浩斯關門大吉，校長**路德維希・密斯・凡德羅**宣布，包浩斯將成為一所私立學校。柏林包浩斯的學生人數更少（德紹有一百六十八位，柏林只有一百一十四位），但學費更高。財政拮据意味著學校將失去一些師傅，**65** 像是阿爾弗雷德・阿爾恩特、**喬斯特・舒密特**，以及利奧尼・費寧格。密斯設法保住的一些產品權利，例如 **72** **包浩斯壁紙**和Kandem檯燈，如今成為學校主要的收入來源。

前幾個月都在忙著打點學校。建築系學生培斯・帕赫（Pius E. Pahl）回憶道：「我們全都下去幫忙，拆舊牆，砌新牆」。[2] 把空間分成十二個工作室，課程也再次修訂。「我們的目標是訓練建築師，」密斯寫道，

「讓他們精通建築的每一個領域，從小公寓到城鎮規劃，而且不僅限於實際的建造，還包括整體的室內設計和織品挑選。」[3]

柏林包浩斯根據學校傳統，也舉行了一次募款**派對**。參加者超過七百人，**33** 還舉辦了一次抽獎，獎品包括先前和當時師傅的作品，還有出自畢卡索和愛彌爾・諾爾德（Emil Nolde）等藝術家的手筆。學生安妮瑪莉・威爾克（Annemarie Wilke）描述當時的場景：「展示這些作品的房間看起來非常美妙，彰顯出我們的慶祝活動所傳達的優雅印象。」[4]

然而，最後的時刻還是在1933年4月到來，蓋世太保將學校貼上封條，包浩斯在**關閉**之前，展開了一段充滿創 **82** 傷的不確定時期。當年暫時收容這所學校的建築物如今已不復存在——只剩下一塊加了註記的藍色牌子。

左圖｜報紙文章
《柏林日報》（*Berliner Tageblatt*）有關包浩斯遷移到柏林史特格利茲的報導
《柏林日報》　1932

78 Otti Berger

奧蒂・貝爾格

學生 | 1927–30
編織工作坊副主任 | 1931–32

藝術家與品牌家：「o.b.」獨門編織法

愛絲・葛羅培斯如此描述奧蒂・貝爾格：「幾乎沒有人」能像她一樣「徹底理解並成功執行」**葛羅培斯**的工作方式。[1] 貝爾格後來將她的包浩斯經驗帶入織品工業，可惜她在戰爭時英年早逝，斷了她的美好前途。

進入包浩斯之前，她唸過維也納和札格雷布（Zagreb）的學校。修習**預備課程**時，她對材料的敏銳度讓**萊茲洛・莫霍里-那基**感到驚豔——莫霍里在他的《從材料到建築》一書中，收錄了她的「觸覺板」。貝爾格經常引用**保羅・克利**談論直覺重要性的智慧警語，也跟**龔塔・斯陶爾**和**安妮・亞伯斯**一樣，在織布機上開發布料。但她認為接下來應該以工業方式生產。她認為，手工製品只能滿足少量奢華買家的需求。

就讀包浩斯期間，她以1928–29年的「布料方塊」（Fabric Carré）等設計與織品製造商建立聯繫，「布料方塊」還曾投入生產（後來由Cassina

公司重新上市）。1929年11月，她接受編織工作坊的聘雇，並在斯陶爾離開後，擔任**莉莉・瑞克**的副手。斯陶爾在推薦時表示，貝爾格的作品「是該部門生產過的最棒作品之一」。[2]

包浩斯關閉後，貝爾格買了工作坊的織布機，在柏林成立自己的工作坊。她開發出混紡材料和布料設計，作品還曾在《國際織品》（International Textiles）和《Domus》等雜誌亮相。不過當時的政治局勢不可能讓一名猶太女人經營生意，於是她一方面等待官方邀請函，加入萊茲洛・莫霍里-那基在**芝加哥成立的新包浩斯**，一方面試著在英國工作，但不太成功。後來因為母親生病，她必須回家照顧，曾在信中表示她的沮喪，後來就沒再聽到她的消息。1944年，貝爾格死於奧斯威辛集中營，據信，總共有二十到三十位包浩斯人在戰爭期間死於集中營，貝爾格就是其中之一。

專利與「o.b.」

奧蒂・貝爾格不同凡響，在被稱為「匿名領域」[3] 的織品產業，她是唯一一位以作品獲取專利的包浩斯編織藝術家。她的第一項專利是在1934年以家具雙層面料獲得的，原本是要做為公共運輸的座椅及牆面用布。這項專利後來授予Schriever公司生產，條件是樣品上必須出現「o.b.」的字樣。貝爾格的第二項專利是她1937年在倫敦獲得的，是一種新的編織方法，同樣是一種耐磨織品，適合做為公共運輸的椅墊，或是如同她在專利中建議的，做為地板用料。[4] 雖然她的事業生涯很短暫，但這類專利（以及她為自身作品撰寫的文章）透露出她是一位精明的公關好手，身為自行開業的猶太女性，這項本事或許除了自我推銷之外，也是一種自我保護的手段。

左圖 | 棉
織品樣本簿
奧蒂・貝爾格　1930年代中葉

169

79 Lemke House

雷姆克之家

Ludwig Mies van der Rohe with Lilly Reich

路德維希・密斯・凡德羅和莉莉・瑞克

1932–33

上帝就在細節裡，密斯打造的「安靜隔絕與開放空間的美麗交替。」

75 想像一個**路德維希・密斯・凡德羅**式的家，它很可能和涂根哈特別墅一樣豪華。雷姆克之家是密斯擔任包浩斯校長期間——其實是1930年代——設計過的唯一一棟院落式建築，它樸素許多，預算也只有一萬六千馬克，涂根哈特別墅則是一百萬馬克。

密斯接受卡爾和瑪莎・雷姆克（Karl and Martha Lemke）的委託，替他們在可俯瞰東柏林一座湖泊的土地上設計一棟住宅。營建工程從1932年8月開始。從街上看，這棟堅實的紅磚結構開著小窗，覆著混凝土平屋頂，看起來不像「典型的」密斯。但從背面看，就是完全不同的故事。密斯讓這棟住宅的位置緊貼街道，目的是要創造出密斯所謂的「非比尋常的建築美地」。[1] 在L形的住宅內部，書房和客／餐廳面對一座砂岩抹灰的露臺。在這兩個房間裡，都有落地窗可通往露台和後方的景觀花園。密斯模糊掉

內外疆界，讓我們看到即便是這樣一棟樸素的建築，也能展現出密斯招牌的「流動空間」——他形容這是「安靜隔絕與開放空間的美麗交替」[2] ——而從人字型拼花的橡木地板到客製化的鋼銅露台門扉，都可看出密斯作品會讓人聯想到的「上帝就在細節裡」的走向。**莉莉・瑞克**和他一起做室內 **76** 規劃，包括了從椅子到書櫃的家具安排。

不過，雷姆克一家只短暫享用過這棟住宅：1945年蘇聯軍隊佔領了這棟房子，後來又被東德祕密警察國家安全部佔用，到了二十一世紀初則需要大規模翻新。雷姆克家族拯救下來的家具，如今收藏在柏林的裝飾藝術博物館（Kunstgewerbemuseum），房子本身則變成一間藝廊：內部、外部、空間和光線的交融，讓這裡成為思考藝術的好所在。

左圖｜
雷姆克之家的外部
路德維希・密斯・凡德羅
1932–33

80 International Style
國際樣式

1932

拒絕一切裝飾，但更拒絕「平淡無奇」

國際樣式和1932年紐約現代美術館的一場展覽關係密切，雖然展覽名稱「現代建築：國際大展」裡並沒提到這個詞彙，該展從1932年2月10日展到3月23日，之後開始巡迴。這個展覽將 **華特・葛羅培斯**和**路德維希・密斯・凡德羅**等人的建築，重新定位成一種和政治或社會脈絡無關的風格樣式。

國際樣式的定義來自兩處：一是由紐約現代美術館館長阿爾弗雷德・巴爾（Alfred H. Barr, Jr.）撰寫的展覽專刊前言，二是該展策展人暨紐約現代美術館建築部主任菲力普・強生（Philip Johnson）和亨利-羅素・希區寇克（Henry-Russell Hitchcock）合寫的《國際樣式：1922年以降的建築》（*The International Style: Architecture Since 1922*）。展覽專刊收錄了葛羅培斯的**德紹包浩斯大樓**和密斯的巴塞隆納館，巴爾在專刊裡將國際樣式解釋為「在幾個不同國家同步發展」，[1] 並指出葛羅培斯和密斯是四大「奠基者」當中的兩位，另外兩個是柯比意和荷蘭建築師歐德（J.J.P. Oud）。[2]

國際樣式的書面定義比展覽嚴格，而且隨著時間演進日益嚴格。雖然展出作品包含了雷蒙・胡德（Raymond Hood）1931年裝飾藝術風格的麥格羅-希爾摩天大樓（McGraw-Hill skyscraper），但文本中宣稱，國際樣式意味著「避免一切有計畫的裝飾」、「做為空體的建築」以及「規律性而非對稱性的規劃」。[3]

把焦點單獨放在「樣式」上做討論，等於是讓建築失去它在歐洲發展中所透露出來的政治、社會和實務考量。它變成一種可以不停推出的外觀，特別是在戰後，因為科技進展可以打造出更高水準的預製環境。雖然**西格拉姆大樓**這樣的作品證明，上述定義可以用現實的樣式實現出來，但落到比較不厲害的建築師手中，國際樣式就變成平淡無奇的代名詞，變成**湯姆・伍爾夫**在《從包浩斯到我們的住宅》（*From Bauhaus to Our House*）一書裡痛批的建築。

左圖│
薩伏衣別墅（The Villa Savoye）
柯比意　1929–31

81 *The Attack on the Bauhaus*

《攻擊包浩斯》

Iwao Yamawaki

山脇巖

1932

「葛羅培斯的包浩斯如今就像一件被遺忘的作品。」

36 在這張強大的攝影蒙太奇裡，**德紹包浩斯大樓**一眼可辨，它曾經是現代與烏托邦未來的標誌，如今卻歪倒而下，任由昂首闊步的納粹踐踏，遠方的學生則在穿制服的軍隊面前匍匐下跪。

包浩斯存在期間一直被視為左傾，還被對手形容成「反德國」。等到納粹黨掌權之後，包浩斯為了符合納粹的政治要求而飽受壓力，這也是它最後 **82** 關閉的原因之一。這項決定引爆抗議，也廣受報導，事實上，山脇巖使用的某些影像，就是出現在左翼的《工人畫報》（*Arbeiter-Illustrierte-Zeitung*）上的，他將這些影像與自 **68** 己的照片做結合（山脇巖在**華特・彼德翰**斯指導下學習攝影）。不太訝異的是，《攻擊包浩斯》在德國並未刊登，但確實出現在山脇巖的故鄉日本，1932年12月，刊登在《國際建築》（*Kokusai Kenchiku*）雜誌上。

「葛羅培斯的包浩斯如今就像一件被遺忘的作品」，[1] 該年9月山脇巖如此哀嘆。1930年，他和妻子道子抵達德紹時，**漢斯・梅耶**剛剛辭職。山脇 **62** 巖在《國際建築》的那篇文章裡，也提到校內的緊張關係——何以政治「爭論從未停止」。[2] 儘管如此，山脇巖還是發出他的希望：希望學校能「以某種形式再次昂首向前」。[3]

包浩斯搬到**柏林**後，山脇巖夫妻帶著 **77** 書籍、照片、甚至兩架織布機返回日本。山脇巖開了自己的建築事務所，包浩斯則以其他方式影響了日本——受到包浩斯啟發的新建築與工業藝術學校（Institute of New Architecture and Industrial Arts）就是其中之一，1931年在東京創立，維持到1936年。在這同時，身為織品和服裝設計師的道子，則致力於將包浩斯的各項展覽帶到日本，讓該校的傳奇與影響得以延續。

左圖｜攝影蒙太奇
《攻擊包浩斯》
山脇巖　1932

175

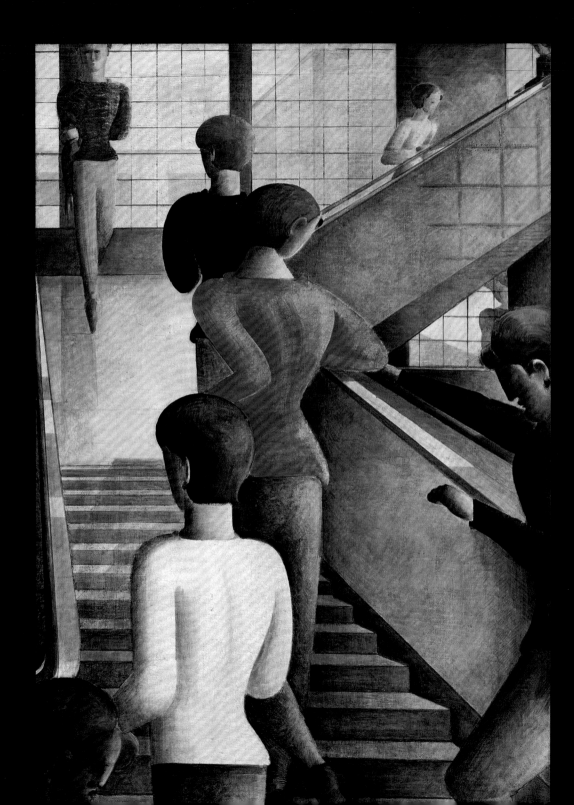

82 The closure of the Bauhaus
包浩斯關閉

1933

換校名,毋寧死

「清晨,警察搭著卡車前來,把包浩斯關了。凡是沒有適當身分證明(誰有啊?)的包浩斯成員,全都被押上卡車帶走。」[1] 學生培斯・帕赫(Pius E. Pahl)如此回憶1933年4月在柏林,那個決定命運的日子。即便搬離了德紹,它的政治還是影響了包浩斯的命運。為了調查德紹市長的活動,柏林校區也遭到蓋世太保搜查並貼上封條:而這一切都在(很可能是密報者的)媒體注視下進行。

現在,不可能繼續教學,接下來幾個月,都在訴願與上訴中度過,希望能將封條取下。最後,蓋世太保發了一封信,說明包浩斯可以復校的條件,包括開除**瓦希里・康丁斯基**和路德維希・希伯賽默(Ludwig Hilberseimer),禁止猶太人工作,以及接受由納粹黨主導的課程大綱。 **27**

不過,包浩斯不必決定是不是要接受這些條件,因為在信件送到校長**路德維希・密斯・凡德羅**手上之前,他就 **75** 已經得到消息,做為談判協議一部分的德紹剩餘資金,已經被終止了。雪上加霜的是,有利可圖的Kandem檯燈的合約最近也遭取消,現在的財政情況根本無以為繼。1933年7月20日,師傅會議進行投票,一致決定要解散包浩斯。

日後,密斯回想起他跟納粹黨人阿爾弗雷德・羅森伯格(Alfred Rosenberg)的一次對話,密斯為了學校復校而與他碰面。羅森伯格直接問密斯:「你為什麼不改名字呢,我的老天爺?」[2] 對右派而言,「包浩斯」就是一個必須被摧毀的象徵符號;但對密斯來說,它卻是一個品牌名稱,是他們募款成果的軸心。這場對話說明了,想要讓學校繼續開下去幾乎是不可能的任務。1933年8月10日,包浩斯永久解散。

左圖|油彩畫布
《包浩斯樓梯》
奧斯卡・史雷梅爾 1932

МОСКВА
1927

АРХИТЕКТУРА

АРХИТЕКТУРА

ВХУТЕМАС

el

83 VkhUTEMAS
國立高等藝術與技術學校

1920–30

包浩斯的俄羅斯回聲：「工程藝術家」製造廠

VkhUTEMAS經常被稱為「俄羅斯包浩斯」，那是一所莫斯科的藝術與設計學校，1920年由列寧創立，目的是要「為工業訓練一批高水準的大師藝術家」。[1] 和包浩斯一樣，它也想為藝術家在社會裡找到一個新角色。

5 和包浩斯的**預備課程**一樣，國立高等藝術與技術學校的入門課程也提供「一般藝術教育的基礎」，[2] 鼓勵學生研究平面、色彩、體積和空間。上完入門課程之後，學生可加入其中一個學院：繪畫、雕刻、織品、陶藝、建築、木工或金工（最後兩個在1926年合併）。

學校包含一系列風格與態度。它的構
25 成主義者追求**藝術加科技**的整合，而亞歷山大・羅欽科（Alexander Rodchenko）和艾爾・利西茨基（El Lissitzky）希望訓練「工程藝術家」。構成主義者雖然和包浩斯有聯繫——例如從1925年開始在國立高等藝術與技術學校任教的卡茲米爾・馬勒維奇，也是包浩斯叢書的作者，寫過一本《非具象世界》——但他們認為自己的後革命處境是獨一無二

的。在為這個新社會做設計時，羅欽科鼓勵開發多用途的物件，例如可以變成椅子的床鋪。對他而言，這類物件既是實用性的也是象徵性的，可以展示它的使用者——也就是「工人」——的行動能力。[3] 在現實中，國立高等藝術與技術學校並沒「為工業」生產出大量的「大師藝術家」。在總數約一千三百位的學生當中，約有一成就讀生產取向的學院，例如木工。1927年，該校調整方向，變成一所工業和科技訓練機構VkhUTEIN，三年後宣告關閉。

不過，它的建築學院相當有名，由「一些二十世紀最偉大的俄羅斯建築師」教授，[4] 例如尼古拉・拉多夫斯基（Nikolai Ladovsky）、摩伊塞・金茲堡（Moisei Ginzburg）和康斯坦丁・梅尼可夫（Konstantin Melnikov）；1928年，包浩斯成員阿里葉・夏隆（Arieh Sharon，日後影響了**特拉維夫的開發**）、龔塔・斯 **92** **34** 陶爾和皮爾・布金（Peer Bücking）也參與了一項交流計畫。但是，跟包浩斯一樣，該校也因為它的理念而失去政治關愛，在1930年遭到解散。

左圖｜書封
《國立高等藝術與技術學校的建築：建築系作品》
（*Architecture at VkhUTEMAS: The Works of the Department of Architecture*）
多古謝夫（N Dokuchaev）和帕維爾・諾維茨基（Pavel Novitskii）（作者）、艾爾・利西茨基（設計師）　1927

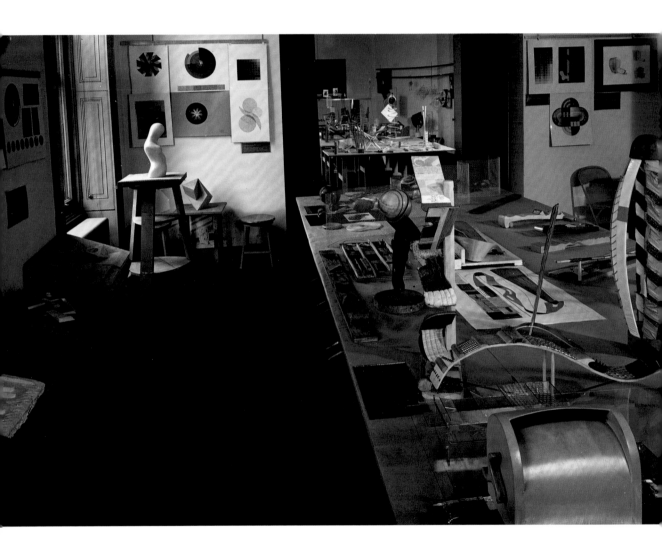

84 New Bauhaus, Chicago
新包浩斯，芝加哥

1937–38

今天就去報名，存續至今的正宗包浩斯嫡傳

「新包浩斯」在宣傳1937年10月18日即將開幕的海報中，提出三項承諾：

1.「設計原則的通盤教育」
2.「訓練手工藝和機器的工作坊」
3.「基本的材料知識」[1]

到目前為止，都很老包浩斯。不過，儘管打著包浩斯繼承者的名號，打從一開始，兩者就有著重大差異。新包浩斯是由芝加哥藝術和工業協會（Chicago Association of Arts and Industries）創立，目的是要結合藝術和商業，追求文化進步和更重要的增加歲收。在**華特・葛羅培斯**的推薦 ❶ ❸❼ 下，**萊茲洛・莫霍里-那基**成為第一 ❽❽ 任校長。新包浩斯有別於**黑山學院**，是一所設計專門學校，「不要反對技術進步，而是要和技術一起進步」[2]，莫霍里如此說道。

包浩斯的名聲吸引學生前來，包括李察・柯普（Richard Koppe），他形容同學們「很多都是被可以運用新材料、新方法和新理論來創作的前景吸引而來。」最重要是的，他們都對「教育構想很感興趣」。[3] 然而，要維持商業投資者對學校的支持相當困難，隨著資金撤回，學校被迫在成立一年後關門大吉。

不過，新包浩斯還是有一些成就。一則與Container Corporation of America公司合作的廣告意味著，該公司很樂意資助新包浩斯的繼承者：設計學校（School of Design）。**預 ❺ 備課程**依然是教學的基礎，讀完之後可在四個專門領域中選修一個：工業設計、廣告藝術、織品設計和攝影，師資包括設計師辛・布雷登迪克（Hin Bredendieck）和編織家瑪莉・厄曼（Marli Ehrman），兩位都是前包浩斯人。學校也開始提供職業檢定，為專業生涯預作準備。

1944年，該校改制為設計學院（Institute of Design），兩年後莫霍里去世，1949年該校併入**伊利諾 ❽❾ 理工學院**，並繼續以設計創新聞名。和原版包浩斯或是實驗性的黑山學院不同，至今它依然存在。

左圖｜照片
新包浩斯內部，芝加哥，前景可看到桌上的觸覺板，左邊是塑模工作室和牆上的彩色圖表
拍攝者不詳　約1940年

85 Mühely, the Budapest Bauhaus

穆赫利, 布達佩斯包浩斯

1928–38

不被承認的包浩斯繼承者?

Mühely的意思是「工作室」(也寫做Miihely或Mügely),經常被稱為「布達佩斯包浩斯」,[1] 甚至被形容為「那所著名機構的分校」。[2] 但其實,它「只不過是一所平面設計學校」,[3] 雖然從包浩斯的某些觀念得到啟發。

該校是1928年由畫家桑多爾(或亞歷山大)·波特尼克(Sándor〔or Alexander〕Bortnyik)創立,他在匈牙利前衛圈相當有名。他是MA藝術家團體的創立者之一,**萊茲洛·莫霍里-那基**也是。波特尼克待在威瑪期間,和包浩斯很熟,也在他創立的學校呼應包浩斯的做法,並把焦點集中在平面藝術上。學校有「基本研究」,也有「第二職業……可用同等的熱情平行追求」。[4] 穆赫利最著名的學生是歐普藝術先驅維克多·瓦薩雷利(Victor Vasarely),

他如此回憶1928年入學時的選擇:「劇場裝飾、插畫、攝影蒙太奇、設計或廣告。我選了『藥品』插頁和海報」。[5] 有一些前包浩斯學生在此任教,例如法卡斯·莫納爾(Farkas Molnár)。

波特尼克對藝術家的想法和包浩斯推廣的有點不同,他建議學生「發展能讓自己體面過活的第二職業」,[6] 然後利用閒暇時間進行藝術實驗。但從瓦薩雷利的作品可以追溯到包浩斯的影響,例如將藝術變成一種實踐活動的想法,以及對繪畫、平面甚至建築一視同仁。

1938年,學校在日益敵對的匈牙利政治大環境中關閉。雖然它並非包浩斯的真正夥伴,但它的確證明,包浩斯的影響力和教育理念已經在歐洲的前衛圈擴散開來。

左圖｜紙板油彩
《幾何構圖》
(*Geometric Composition*)
桑多爾·波特尼克 1925

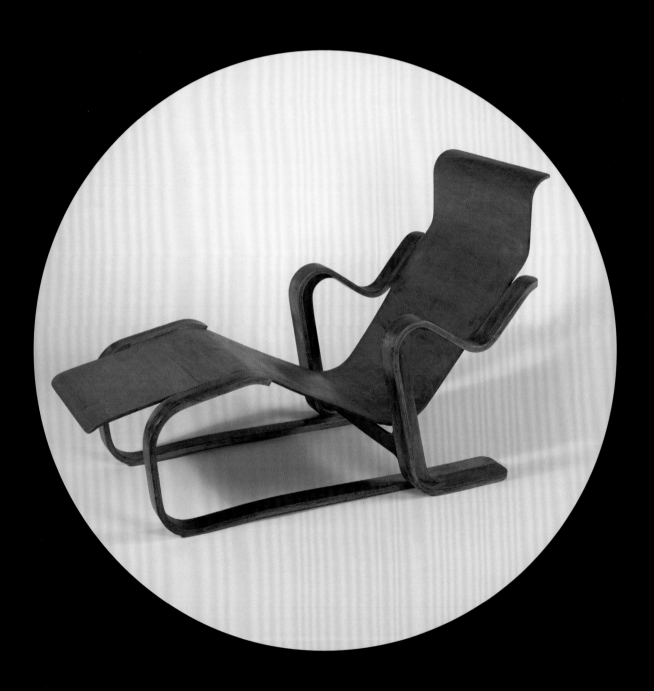

86 Long Chair

長椅

Marcel Breuer

馬歇爾・布魯耶

1936

連英國人都坐到不想起來的包浩斯「長椅」

❶ 包浩斯的幾位前師傅,例如**華特・葛** ㊲ ㊷ **羅培斯、萊茲洛・莫霍里-那基**和**馬歇爾・布魯耶**,都在美國鞏固了他們的聲譽。在前往美國之前的後包浩斯時代,這幾位都曾短暫在英國待過幾年,但每個人都感到失望,因為英國似乎對現代主義缺乏熱情。傑克・普里查德(Jack Pritchard)是一個著名的例外,他是Isokon公司的 ⑳ 共同創立者,並負責在倫敦興建**國際樣式**的草坪路公寓(Lawn Road Flats)──該公寓曾是這三位包浩斯師傅的短期之家。1935年,他創立Isokon家具公司,幫助「當代生活變得更愉悅、更舒適、更有效率」。[1] 葛羅培斯獲聘為管理人,布魯耶擔任設計師。

普里查德曾為愛沙尼亞膠合板公司Venesta工作過。他認為英國人對膠合板的接受度會比鋼管高──芬蘭設計師阿爾瓦・阿爾托(Alvar Aalto)已經證明過膠合板在現代設計中的潛力──另外就是,舒適這個概念是關鍵。在葛羅培斯的建議下,布魯耶為他的鋼管躺椅做了一款以膠合板為材料的版本。

長椅的椅座是預先彎好由愛沙尼亞進口,椅架則在倫敦製作,有時還會把運送椅座的箱子拿來當材料。這款設計一直不停修正,甚至1950和1960年代布魯耶住在美國時,還曾透過郵政通訊持續修改。換了新材料之後,這張躺椅有了全新面貌,看起來更像是從自然界而非機器時代汲取靈感的產物。而且,根據廣告的宣傳,這張椅子可以「立刻創造出一種幸福感」。[2]

長椅雖然是一次重大成就,但實際的製造數量並不算多──1938年每週只生產三到六張。不過直到今天,依然由捲土重來的Isokon公司繼續製造,為包浩斯在英國的短暫時刻留下持久的證明。

左圖│
長椅
馬歇爾・布魯耶 1936

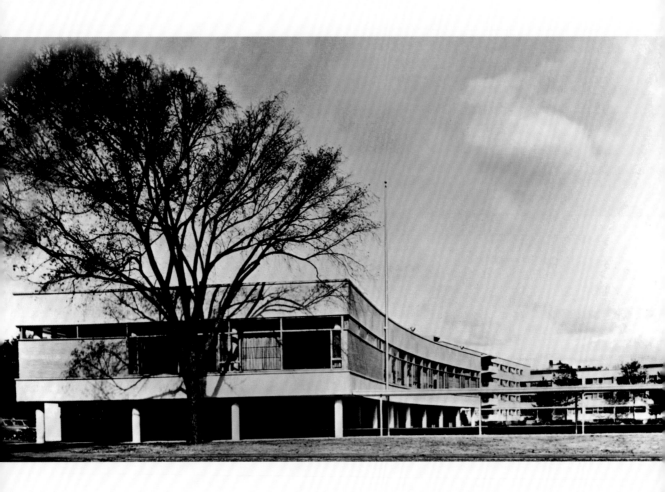

87 Walter Gropius and Harvard's Graduate School of Design

華特・葛羅培斯 和哈佛設計研究院

1937–52

北美，熱情迎接包浩斯駐點的大陸

❶「這塊熱情好客的大陸，似乎變成分散各地的包浩斯能量儲備庫，」華 ❹⁷ 特・葛羅培斯如此寫給約瑟夫・亞伯斯。「每個人都透過我們各自的類似努力彼此支持。」[1] 葛羅培斯是在1937年來到北美這塊「熱情好客的大陸」，這要感謝哈佛設計研究院在新院長約瑟夫・哈德納特（Joseph Hudnut）掌理下所做的改革。他邀請葛羅培斯更新他們的建築課程，並在接下來十五年為學校吸引到來自世界各地的學生。

葛羅培斯雖然雇用了他的前同僚，包 ❹² 括馬歇爾・布魯耶在內，但他並沒有打造出包浩斯的複製拼貼品。例如， ❺ 哈德納特拒絕引進預備課程這類風格的教學。但葛羅培斯確實鼓勵創新勝過模仿——他在1949年告訴《紐約時報》（The New York Times）：「我們不能無限期地復興又復興……無論是中世紀主義或殖民主義都無法表達二十世紀人的生活」[2]——而且把合作擺在個人主義之前。葛羅培斯的

學生，包括貝聿銘（I.M. Pei）、哈里・塞德勒（Harry Seidler）和菲力普・強生，都改變了美國和世界各地的建築。1938年，路德維希・密 ❼⁵ 斯・凡德羅在芝加哥伊利諾理工學院 ❽⁹ 任教，隨著他的影響，葛羅培斯也改變了教學方式。

葛羅培斯和布魯耶共同成立一家建築事務所，營業到1941年，展示品就是他們在麻薩諸塞州林肯市的自宅：歐洲現代主義和新英格蘭傳統的交會。1948年，葛羅培斯在三年前成立的建築師聯合事務所（The Architects Collaborative, TAC）得到哈佛委託，設計一座研究生中心，以現代模式和哈佛傳統的方庭合院相呼應。這個案子著名的一些藝術委託，有些就是由前包浩斯成員負責：約瑟夫・亞伯斯的磚浮雕、赫伯特・貝爾 ❺⁸ 的壁畫，以及安妮・亞伯斯設計的織 ❹⁸ 品。葛羅培斯也協助哈佛的布歇-雷辛格博物館收藏與包浩斯相關的素材，今日已超過三萬多件。

左圖｜
哈佛研究生中心
華特・葛羅培斯　1950

88 Black Mountain College
黑山學院

1933–57

他的教學，讓美國「睜開了雙眼」

安妮‧亞伯斯和亞歷克斯‧里德的五金首飾

安妮‧亞伯斯和她的許多包浩斯同事一樣，都以廣泛實驗各種材料聞名。1940年代，安妮和黑山學院的學生亞歷克斯‧里德（Alex Reed）合作，以窗簾扣環、墊圈和髮夾等家用品為材料，創造出各色首飾（以她姓氏為名的項鍊目前收藏在大英博物館）。你甚至可以買到組合包，打造自己的五金首飾。[5]

黑山學院雖然短命，只從1933年營運到1957年，但該校以及該校的畢業生，包括羅伯‧羅森伯格、賽‧湯布利（Cy Twombly）和露絲‧阿薩瓦（Ruth Asawa）等人，有助於將包浩斯的理念，融入二十世紀中葉以降的美國視覺藝術裡。

1930年代時，這所位於北卡羅萊納的小學院只有一百八十位學生，它先是**約瑟夫**和**安妮‧亞伯斯**夫婦的家，後來成了包浩斯前學生和老師桑堤‧蕭溫斯基（Xanti Schawinsky）的家。約瑟夫得到聘雇（他是第一個在美國得到教師職位的包浩斯師傅）要感謝菲力普‧強生的影響力，他是1932年**國際樣式**展覽的策展人。安妮沒有得到教職，但在學校教授編織課程。

約瑟夫和安妮於1933年11月抵達一事，得到美國媒體報導。藝術贊助者愛德華‧瓦伯格（Edward Warburg）如先知般宣稱，約瑟夫有

能力「徹底改變當前的藝術教育走向」。[1] 黑山學院跟包浩斯不同，它是一所文理學院而非藝術學校。學生可以挑選自己的研究課程，學習的基礎是「觀察和實驗」。[2] 約瑟夫開了一門變體版的**預備課程**，改名為「Werklehre」（工作教學），反映出他對「做中學」的強調。和在德國一樣，這課程是由學生而非教師主導，鼓勵探索材料。約瑟夫對色彩感知的興趣越來越濃厚，並在1963年出版了**《色彩的交互作用》**一書。

安妮的教學集中在觸覺的重要性——她的**《論編織》**一書有更全面的討論——但並未將產業排除在外。黑山學院的編織課程是自給自足的，設計專案的範圍包括宿舍、飛機甚至舞台。

抵達美國時，約瑟夫宣稱他的目的是要「睜開雙眼」。[3] 用他學生羅伯‧羅森伯格的話就是：「他的教學跟整個視覺世界有關。」[4]

左圖｜照片
約瑟夫‧亞伯斯在黑山學院授課，為《生活》（Life）雜誌拍攝
潔娜維芙‧奈勒（Genevieve Naylor）1940年代

89 Mies at the Illinois Institute of Technology
密斯在伊利諾理工學院

1938–58

現代校園建築風格的開山鼻祖

75 1938年，**路德維希・密斯・凡德羅**抵達芝加哥，這是他生涯的一大轉捩點。身為阿莫學院（Armour Institute）建築系——後來變成伊利諾工工學院的建築、規劃與設計學院——的主任，他不僅奠定一套影響深遠的建築教育課程，還透過他在校園設計上的努力，發展出自己的作品，讓建築想法精益求精，界定出二十世紀下半葉的建築外觀。

密斯認為建築應該是自身時代的表現，要以「真正負責的判斷」使用材料打造出來。[1]「既然建築物是作品而非觀念，」他指出：「那麼工作方法、實作方式，就應該成為建築教育的本質。」[2] 他指派包浩斯前師傅擔任教職員：路德維希・希伯賽默教授

68 都市規劃，**華特・彼德翰斯**開發創新的基本視覺訓練課程。

密斯在1940–41年為新校園打造了總體規劃，成為該校的招牌，密斯形容那是「我曾做過的最大決定」。[3] 他擘劃出每棟建築物需要的空間，創造一個可以將這些建築物安置進去的方格子。然後慢慢地，這些建築逐一實現。由密斯設計的這二十棟建築物，在1943到1957年間，一一展示了他的實驗成果。礦物和金屬研究大樓（The Minerals and Metals Research Building, 1942–43）運用L形樑，校友紀念館（Alumni Memorial Hall, 1945）有鋸齒狀的牆角，藉此凸顯出該棟大樓的「皮與骨」結構——這兩者都是密斯後期作品的招牌。與此同時，他以磚與玻璃為材料的高樓層學生宿舍，如今在世界各地都可看到各式各樣的變體版本。

雖然伊利諾理工學院奠定了密斯在美國的名聲，也讓他發展出後來納入私人事務所的各種想法，但這些建築並不廣受歡迎：在1997年針對全美大學生進行的調查中，伊利諾理工學院被視為美國「最不美麗」的校園。[4]

左圖│照片
被學生包圍的密斯，在伊利諾理工學院
拍攝者不詳　1947

90 Ulm School of Design
烏爾姆設計學校

1953–68

「做一個比其他人更好又更便宜的產品設計師。」

① 烏爾姆設計學校（HfG）一開始被**華特‧葛羅培斯**形容為「烏爾姆包浩斯」，加上它的第一任校長是前包浩斯學生，難怪經常被視為「新包浩斯」。不過，雖然這所短命的學校和包浩斯一樣，都將設計哲學奠基在社會關懷之上，但它卻是以自身的方式發揮影響力。

這所學校的構想來自於英格‧蕭爾（Inge Scholl）——為了紀念因隸屬於反納粹抵抗團體而遭殺害的弟妹——與平面設計師奧托‧艾舍（Otl Aicher）。他們認為該校的道德目標是培養「和平與自由的精神」。[1] 瑞士藝術家暨設計師，也是前包浩斯學生的麥克斯‧比爾（Max Bill），被指定為校長，葛羅培斯支持這項努力，學校的教師群包括**約瑟** **④** **夫‧亞伯斯、華特‧彼德翰斯**和**約翰‧伊登**。

在烏爾姆，學生畢業時不僅要具備專業技能，還必須影響社會：「首先，

身為負責的公民，其次，身為比其他人更好又更便宜的產品設計師，必須貢獻所學，提高社會整體的生活水準，打造屬於我們這個科技時代的文化。」[2] 學校與工業及公司合作，包括漢莎航空、百靈和Junghans鐘錶，比爾的著名**廚房鐘**就是為 **⑨⑤** Junghans設計的。

比爾對學校的願景，是讓日常用品臻於「完善、美麗和實用」，[3] 但這願景卻和師生產生衝突，因為後者想要科學的設計方法，這些衝突終於導致他在1958年去職。這些爭議並未隨著比爾離開而停止，十年後，募款危機讓情況雪上加霜，導致了關閉學校的決定。抗議者湧向當時正在斯圖加特（Stuttgart）舉辦包浩斯展覽的葛羅培斯。其中有幅抗議布條寫著：「為包浩斯哭泣，請保護烏爾姆設計學校」；另一幅寫著：「1968年：在開挖包浩斯的同時埋葬了烏爾姆設計學校」。[4]

左圖 |
烏爾姆設計學校
麥克斯‧比爾　1950–55

193

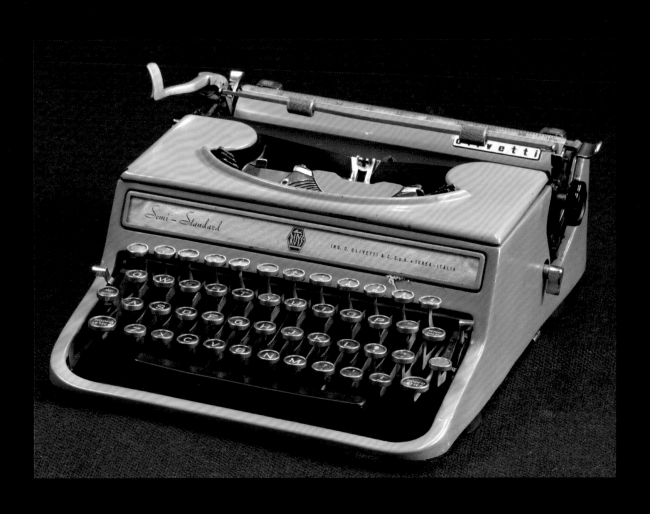

91 Studio 42／M2 typewriter
42工作室／M2打字機

Luigi Figini, Gino Pollini and Xanti
Schawinsky for Olivetti

路易吉・費吉尼、吉諾・波里尼和桑堤・
蕭溫斯基為奧利維蒂設計

1935

第一部令人們「渴望擁有」的打字機

「打字機……的外觀應該同時兼具優雅和嚴肅，」[1]卡米洛・奧利維蒂（Camillo Olivetti）在1912年如是說，四年前，他創立了一家製造打字機的公司。雖然奧利維蒂公司在設計上的名聲是在戰後得到鞏固，但戰前就已享有創新的美譽，例如這部1932年推出的攜帶式打字機。

桑堤・蕭溫斯基（Xanti Schawinsky）是包浩斯前學生和老師，也是眾多推廣包浩斯理念的人士之一。1933年離開德國後，他在米蘭一家廣告公司工作，為Illy咖啡和Cinzano酒等公司做過設計。他也替奧利維蒂設計海報和廣告，並和42工作室共同設計了M2打字機。那是奧利維蒂第一部半標準打字機（指的是，為公共和私人使用所設計），也是第一部不是純由機械工程師設計的打字機。除了黑色之外，還有當時不常見的紅色、灰色、棕色和淡藍色。

打字機的形象從簡單的工作用品開始轉變。如同賀伯・李德（Herbert Read）在1934年出版的重要作品《藝術與工業》（*Art and Industry*）中寫的：「一直要到最近一兩年，打字機的新設計……才不停演化，無論在造形或外貌上都比先前的型號好上許多。」[2]

他的評論在接下來幾十年得到進一步驗證。隔年，奧利維蒂聘請馬塞洛・尼佐利（Marcello Nizzoli）擔任顧問設計師，協助奧利維蒂奠定設計名聲。在這同時，蕭溫斯基前往美國，加入**約瑟夫・亞伯斯**的**黑山學院**。**47** **88** 1952年，紐約現代美術館以一場展覽榮耀奧利維蒂，展覽專刊將蕭溫斯基也列入該公司不受傳統拖累的設計者，他們「漠視且看不起陳腔濫調」。[3] 這項讚美也可套用在包浩斯的教育上。

二十世紀中葉的奧利維蒂

1940到1960年代，奧利維蒂在尼佐利的設計領導下，為打字機賦予宛如車輛設計的流線形外觀，將打字機改造成人們渴望擁有的消費品。該公司的Lettera 22攜帶式打字機，是1950年代最具影響力的代表作。除了產品之外，該公司也在廣告和室內設計上與橫跨各界的響亮人物合作，包括**赫伯特・貝爾**、路康（Louis Kahn）**58** 以及柯比意。除了生產好看的產品，奧利維蒂的商業經營也有其社會關懷的根基，該公司在——位於杜林（Turin）附近的——總部所在城市依福里亞（Ivrea），為員工打造了低價住宅、托育中心、診所和其他諸多設施。

左圖｜
42工作室／M2打字機
路易吉・費吉尼、吉諾・波里尼
和桑堤・蕭溫斯基　1935

92 The White City, Tel Aviv

白城，特拉維夫

1931–48

從靈魂改造起的「設計之都」

根據包浩斯德紹基金會前主任菲利浦・奧斯瓦特（Philipp Oswalt）的說法：「特拉維夫和包浩斯這個名字的緊密關係，勝過任何其他德國以外的城市。」但如同他接下來指出的：「這個神話禁不起歷史的檢視。」[1]

特拉維夫創立於二十世紀初，位於英屬巴勒斯坦託管地的雅法（Jaffa）城外，兩次大戰期間逐漸由以猶太人為主的屯墾者發展起來。1931到1948年間，估計興建了大約三千七百棟的所謂「包浩斯樣式」建築。這些住宅運用了現代建築的各種混合樣式。許多採取底層架高的做法，並利用遮陽板來遮陰和通風，這些都可看出柯比意的影響。平屋頂、弧形轉角、陽台和玻璃牆的樓梯間，也都是招牌模樣。建造方式主要是用鋼筋混凝土，可以廉價快速地為這座發展迅速的城市解決住宅需求。

目前並不清楚當初為何要使用「包浩斯樣式」一詞。包浩斯建築系的學生有九名來自或移往巴勒斯坦，包括阿里葉・夏隆（Arieh Sharon）（後來成為以色列國家規劃局局長）。但就算如此，他們也只是這段時期開業的四百七十位猶太建築師裡的九位而已，而且就像夏隆說的：「包浩斯既不是一個概念，也不是一個統一機構」。[2] 夏隆的貢獻不在於「包浩斯樣式」的低樓層公寓住宅。身為漢 **62** 斯・梅耶的學生，他設計的公共建築和工人集合住宅，是採取機能主義樣式。

「白城」的神話打造始於1980年代。但是，就像建築師沙隆・羅特巴德（Sharon Rotbard）指出的，特拉維夫的故事無法和雅法分開，後者是它的阿拉伯巴勒斯坦對照組。他們將特拉維夫打造成「一座現代、有秩序、正常、乾淨的『白色』城市」，雅法則是被塑造成相反的形象，「一個骯髒、犯罪、愚忠的『黑色』城市」。[3]

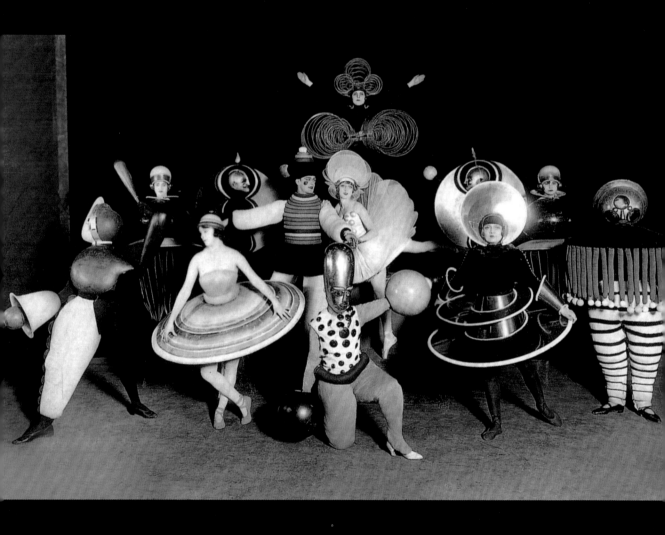

93 *The Triadic Ballet*

《三人芭蕾》

Oskar Schlemmer

奧斯卡・史雷梅爾

1922

給我一套戲服，我就給你一整部戲！

(17) 在**奧斯卡・史雷梅爾**活著的時候，看過《三人芭蕾》的人數非常稀少，直到1932年，各場演出的觀眾加起來大約一千人左右。但它卻靠著自己的力量，活出後包浩斯時代的人生。1938年在紐約舉辦的包浩斯展覽，展出其中的九套戲服，觀眾紛紛忖度，這些衣服在舞動時會是什麼模樣。雖然沒人知道當初舞者的動作究竟如何，而保羅・亨德密特（Paul Hindemith）殘存下來的樂譜也只有八分鐘，但從二十世紀下半葉起，這齣舞碼一直有固定重演。

或許史雷梅爾本人，會對這些基本上是從戲服開始的重演感到共鳴，因為那的確是他最初的創作走向——先打造「造形娃娃」或戲服，接著思考音樂，最後才是動作。戲服的製作材料包括金屬線、木頭和紙漿，有些戲服幾乎看不出人形，有些則是以傳統為基礎重新創作，例如芭蕾短蓬裙。這些戲服在隱藏與限制身體的同時，又將目光吸引到這些身體部位。套用史雷梅爾的話：「當舞蹈與戲服融合得越深，那看似受到侵犯的身體，

就越能展現出……新的舞蹈表現形式。」[1]

史雷梅爾解釋，舞碼的概念「源自於三和弦＝三音調的和弦，這齣芭蕾是三的舞蹈」。[2] 它由三名舞者演出，分成三部分，每一部分都由一個不同的顏色主導：黃色、粉紅色和黑色，每個顏色都會誘發不同的情緒，「從幽默進展到嚴肅」。[3]

史雷梅爾首次演出《三人芭蕾》是1922年在斯圖加特，舞者包括亞伯特・布爾格（Albert Burger）和艾沙・侯澤爾（Elsa Hötzel），接著是1923年在**包浩斯大展**期間的最著名 **(21)** 演出，接下來幾年，還演出過幾場較短的版本。儘管缺乏演出機會，但這齣舞碼的想法還是留存至今——無論是做為攝影實驗的道具或是展覽陳列的服裝。

左圖 | 照片
奧斯卡・史雷梅爾《三人芭蕾》在柏林演出時所拍攝的服裝照片
恩爾斯特，史奈德（Ernst Schneider） 1926

《三人芭蕾》的服裝影響

史雷梅爾經常在約翰・凱吉（John Cage）、摩斯・康寧漢（Merce Cunningham）、蘿瑞・安德森（Laurie Anderson）和大衛・拜恩（David Byrne）的演出作品中被引用。其中最值得注意的一個流行時刻，是新秩序樂團（New Order）1987年的單曲〈True Faith〉MV，由菲利浦・德庫佛列（Philippe Decouflé）執導編舞，重點就放在那些套上《三人芭蕾》式服裝的人物如何移動、跳躍和打鬥。由山本寬齋設計、被大衛・鮑伊（David Bowie）當成舞台服的「Tokyo Pop」乙烯基連身衣，也和這支芭蕾有所關聯。許多設計師也以更主流時尚的方式讓人聯想起這些服裝，包括湯姆・布朗（Thom Browne）在2013年的春季時裝秀裡，讓芭蕾舞者穿上硬箍連衣裙。

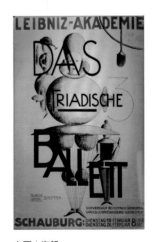

上圖 | 海報
《三人芭蕾》宣傳海報
設計者不詳 1930

94 Frank House
法蘭克之家

Walter Gropius and Marcel Breuerr

華特‧葛羅培斯和馬歇爾‧布魯耶

1939–40

拒絕一切裝飾的國際樣式可以做到多豪華？

(1)(42)這棟由**華特‧葛羅培斯**和**馬歇爾‧布魯耶**事務所為一名有錢工業家設計的(80)豪宅，在當時被形容為「大概是以**國際樣式**所興建的最大住宅」[1]，有些人批評這棟建築背離了他們先前的社會承諾。房子的委託者是匹茲堡工業家羅伯‧法蘭克（Robert Frank）和妻子塞西利雅（Cecelia），呼應了(3)索默菲爾德之家的**總體藝術設計**，每個細節都是環環相扣。建築採用鋼骨，面料有磚和當地的粗石，後者也跟其他天然材料一起運用於室內，而日後變成布魯耶美國作品招牌特色的懸臂樓梯，則為了呼應住宅的外觀，採取彎弧造形。

法蘭克之家有六間臥室、九間浴室、三間更衣室、兩個吧檯、一座室內溫水游泳池、一間遊戲房，和許許多多其他設施，在興建過程中擴大過好幾次。布魯耶為住宅內部量身打造了至少九十件家具，從扶手椅和桌子到收音機還有鋼琴，過程中實驗了各種為木頭塑形的方式，以及Lucite透明合成樹脂之類的新材料。現代生活設備包括空氣清淨系統、室內電話和利用游泳池池水的暖氣系統。此外，和**索**(10)**默菲爾德之家**一樣，法蘭克之家也包含了屋主的自家產品：避雷針系統就是採用法蘭克旗下公司Copperweld的鋼材。

在當時與現在，這棟住宅收到的評論可說褒貶參半。有些人批評它的奢華裝飾和布魯耶向來的節制風格形成對比。[2]另有些人，例如紐約現代美術館建築與設計部門的前首席策展人巴里‧伯格多爾（Barry Bergdoll）則不同意。他認為法蘭克之家是「他們將建築、家具和景觀融為一體的傑作」。[3]葛羅培斯和布魯耶的合夥關係在1941年結束。

左圖 |
法蘭克之家
華特‧葛羅培斯和馬歇爾‧布魯耶　1939–40

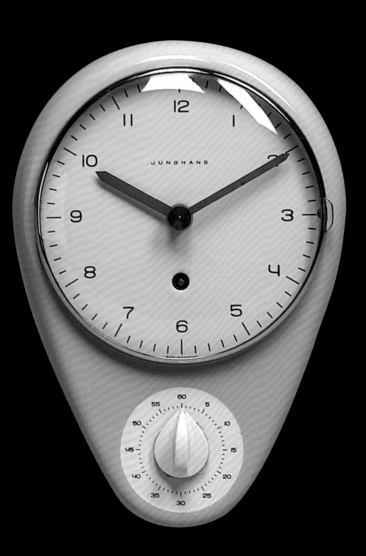

95 Kitchen Clock with Timer
附有計時器的廚房鐘

Max Bill for Junghans

麥克斯・比爾為Junghans設計

1956

「我相信生活大多是取決於這些小東西。」

麥克斯・比爾「對鐘錶沒有抵抗力」。他在一篇闡明他為Junghans公司設計的廚房鐘和其他產品的文章中這樣坦承。[1]在包浩斯接受教育的比爾，後來變成許多人眼中的包浩斯繼承者**烏爾姆設計學校**的共同創辦者和校長。與Junghans的合作代表了該校與工業的眾多連結之一，該校與百靈公司的關係也很有名。

Junghans來找比爾時，比爾表達了自身的興趣，但也說明他不會受潮流影響。他希望設計出來的產品「盡可能遠離時尚並不被時間遺忘」。[2]這款廚房鐘是他對自己的第一份設計大綱提出的回應。機械是現成的，計時器也是，「但必須從中創造出新的東西」。[3]比爾的回應就是這個淚珠形的設計。大鐘位於頂部，有清楚的黑色數字，這點與後來的設計相反，後者經常都看不見數字。這樣設計的理由在於，這很可能是家裡的唯一時鐘，得用它來教小孩認時間。其次，鐘面比較小的計時器位於主鐘下方，以五分鐘為間隔，從0到60。他要求用陶器製作主體，「像廚房餐具一般明亮愉快」，[4]比爾選了愉悅的淡藍色，輔以白色盤面和白色金屬圈。

比爾後來還為Junghans設計了更多鐘錶，但這款早期設計，體現了他想要在日用品中創造「好設計」的渴望。比爾承認，他喜歡專注在「小東西」上，例如鐘錶。如他所說：「我相信生活大多是取決於這些小東西。」[5]

90

96 The Seagram Building

西格拉姆大樓

Ludwig Mies van der Rohe with
Philip Johnson

路德維希・密斯・凡德羅和
菲力普・強生

1954–58

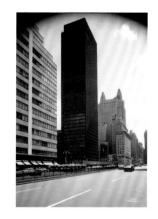

這可不是尋常的玻璃帷幕大樓，它是「本尊」

西格拉姆大樓以157公尺的身姿聳立在紐約市第五大道上，代表了包浩斯理念最受矚目的擴散。這棟大樓在**密斯・凡德羅**關閉包浩斯的二十五年後落成，重新將包浩斯美學塑造成誘人的企業現代主義。

這棟摩天大樓是為西格拉姆酒廠設計的，但它拋棄傳統的磚石建材，改而運用玻璃與青銅的素簡之美。西格拉姆CEO的女兒菲麗絲・蘭伯特（Phyllis Lambert），力勸父親委託一件「能將自身社會最棒的一面表現出來的建築，同時展現出你想要改善這個社會的願望」。[1] 她的投入有助於讓這棟大樓變成該類型的翹楚。

雖然這棟建築的外貌透露出包浩斯的理論發揮了作用，但這其實是一種讓人眼花撩亂的錯覺。覆蓋在混凝土下方的鋼骨其實看不到，而沿著建築物一路往下的銅樑，則是毫無機能。從大廳牆壁使用的石灰華到廣場的粉紅色大理石，在在說明這是一種獨一無二且經過衡量的奢華。甚至連百葉窗都是特別設計的——只用在三個可以滿足美學的位置。成本一路追加到四千萬美元，完工之際，是全球最昂貴的商業大樓。

密斯利用紙板模型研究了周遭街道，思考這棟大樓可能造成的衝擊。他沒有沿襲當時常見的習慣，把整塊地皮全部用來蓋大樓，反而留出一塊公共廣場。在汪洋一片的摩天大樓群裡，這一小塊可以讓人喘息的廣場，在隨後幾年有關都市空間的討論中，發揮了巨大影響力。如同密斯說的：「我們應該思考一下生活在叢林中必須具備的手段，也許我們能因此得福。」[2] 拜西格拉姆大樓之賜，如今在世界各地都能看到包浩斯建築的美學（雖然不是政治）——有時是以精緻的技巧呈現，但更可悲而常見的，卻是沉悶且不出意料。

電影裡的西格拉姆大樓

身為紐約市的地標物，西格拉姆大樓的青銅線條多次在大銀幕上現身，從《戰慄遊戲》（*Misery*）到《回到過去》（*Scrooged*）。它甚至激發了一部具有里程碑意義的社會紀錄片，也就是1980年的《小城市空間的社會生活》（*The Social Life of Small Urban Spaces*），探索了大樓廣場的用途。這座廣場也是電影《第凡內早餐》（*Breakfast at Tiffany's*）中荷莉和保羅某次談話的場景，該部電影上映的時間離大樓完工不過三年。

左圖和上圖│
西格拉姆大樓
路德維希・密斯・凡德羅
1954–58

97 *Interaction of Colour*

《色彩的交互作用》

Josef Albers

約瑟夫・亞伯斯

1963

以色彩教學聞名，他說：藝術家要發展出自己的色彩讀寫能力

(47) 色彩欺騙，色彩誘惑，色彩流動不息。在這方面，**約瑟夫・亞伯斯**總結說，藝術家能做的，就是發展出自己的色彩讀寫能力。以色彩教學聞名的亞伯斯，也在個人實作中不斷探索色彩，例如他創作過一千多個不同版本的《向正方形致敬》。

因此，他的著作《色彩的交互作用》主要是呈現「追尋的結果，而非學院所謂的研究結果」。[1] 書中包含一系列習作，就跟亞伯斯的學生在課堂上可能要做的作業一樣。如他的學生漢斯・貝克曼（Hannes Beckmann）所描述的，用彩色紙做實驗，探索「透明效果、光學混合、振動和其他基本的色彩現象」。這過程是為了「發展敏銳度

以及對色彩的記憶」。[2]

該書的初版首刷兩千本，今日的售價高達數千美元，製作精美奢侈，包括八十幅手工絹印。所幸後來很快又出了售價親民的平裝版，並翻譯成多國語言，甚至還有iPad app版。

在他的謝詞裡，亞伯斯感謝學生幫助他「發現新問題、新解決方案和新呈現方式，並將它們視覺化」。[3] 理查・塞拉（Richard Serra）是受到亞伯斯近身影響的藝術家之一，當時擔任亞伯斯的學生助手，伊娃・黑塞（Eva Hesse）則為該書提供許多插圖。不過，《色彩的交互作用》並未提出什麼重大結論，因為如同亞伯斯相信的：「色彩永無盡頭。」[4]

左圖｜絹印
《色彩的交互作用》內頁
約瑟夫・亞伯斯 1963

41)

5½"

ARTICLE A

7⁹⁄₁₆

S⅞ Flat screen tent

Plain Weave

98 *On Weaving*

《論編織》

Anni Albers

安妮・亞伯斯

1965

閉上雙眼，像彈古箏一樣，用觸覺撥挑織品

上圖｜照片
安妮・亞伯斯，在黑山學院編織
工作坊
海倫・波斯特（Helen M. Post）
1937

❹❽ 《論編織》是**安妮・亞伯斯**離開包浩斯三十多年後寫的，影響了日後幾十年的織品教育與學習。書中收錄了一百多幅影像，分享她經年累積的智慧，範例縱貫歷史，橫跨全球，並涵括了當代的各種關懷。

安妮・亞伯斯強調，《論編織》「不是為現任或未來的編織者撰寫的指南」，而是寫給所有人，只要「他的工作領域和織品問題有關」[1]。該書把有關技術與技巧的章節和更廣泛的建議組合起來。「觸覺感性」（Tactile Sensibility）[2] 是書中特別強調的重點──這點可回溯到安妮・亞
❺ 伯斯在**預備課程**的學習經驗──安妮哀嘆道，雖然現代工業運用我們的觸

覺，但卻不予重視，觸覺明明就跟空間感及色彩感一樣重要。該書鼓勵讀者撿拾苔蘚、樹皮、花莖和刨下的木屑或金屬屑，用它們在光滑的紙張上刮擦、撕扯、旋扭，讓紙張出現纖維感，或嘗試用「羽毛狀的種子做出蓬鬆的羊毛表面」[3]。

安妮在1960年代寫作時，算是非常有先見之明，因為她抱怨那類「刻意的陳舊過時」[4]。她認為設計師應該追求不受時間影響的形式，應該看得更長遠，而非盲目追隨潮流或追逐成功。難怪她的前一本書《論設計》（*On Designing*）初版的書封上，將安妮・亞伯斯形容為「織品設計的當代良知」[5]。

左圖｜圖表
《論編織》圖10，草圖註記法：
平織
安妮・亞伯斯　1965

abcdefghijklmnopqr

fstuvwxyz

1234567890

äöü æ áâãä åā ćĉč ç ĝ

đ ǆ ff ffi ß ft ft st ſz

. , : ! ? „ " ' - = ()

99 Bauhaus type
包浩斯字體

老套也好，新潮也罷，不斷被重新詮釋的包浩斯字體

上圖｜照片
ITC Bauhaus字體（1975）在德紹的應用
法蘭西絲‧安伯樂　2017

58 **59** 雖然**赫伯特‧貝爾**的Universal Bayer字體從未商業化生產，但卻啟發了許多二十世紀的字體。Blippo（1969，後來改編成Bauhaus 93）、IC Ronda（1970）和Pump（1975）全都受惠於貝爾，而其中最著名的範例──無疑拜其名稱之賜──莫過於1975年的「ITC Bauhaus」。

根據字體設計者艾德‧班蓋特（Ed Benguiat）的說法，這個字體是從他替減重品牌Metrecal設計的品牌識別演變而來。之後由維克多‧卡魯索（Victor Caruso）擴充成一個家族。這款字體的許多元素都和貝爾的Universal字體相呼應，例如獨特的「x」，以及直接翻過來的「m」和「w」。比較不同的地方在於「b」和「p」等字母的收尾沒有閉合，以及有大寫字型。雖然ITC Bauhaus字體以造形簡單和筆畫均勻受到推崇，但也有人批評，在一些和包浩斯相關的主題上使用該字體，是一種懶惰的做法，[1]例如德紹包浩斯街上一家醫療中心的招牌──該條街道可通往包浩斯大樓。

另一個改編字體是The Foundry公司的Architype Bayer，該字體是在1997年發布，屬於「Architype Universal」系列，該系列的「構想主要源自於戰爭期間的藝術家和設計師的作品」。[2]和原版一樣，這款字體也沒有大寫字母，但加了數字和標點符號。這系列也包括受到麥克斯‧比爾啟發的字體，以及根據貝爾1931年字體改良的Architype Bayer-Type。The Foundry公司隨後又推出「Architype Construct」系列，包含Architype Albers，讓人聯想到**約瑟夫‧亞伯斯**在1926年時企 **47** 圖利用與包浩斯密不可分的幾何圖形──**方形、三角形和圓形**──來創 **28** 造字母。The Foundry公司的大衛‧凱（David Quay）和芙烈達‧塞克（Freda Sack），希望這些字體可以鼓勵平面設計界「重新評估現代主義」[3]。今日，使用得更為普遍的包浩斯字體，反而是這些重新詮釋的版本，它們更容易喚起的，或許是1970年代而非1920年代。

左圖｜設計
通用字體設計
約瑟夫‧亞伯斯　約1926

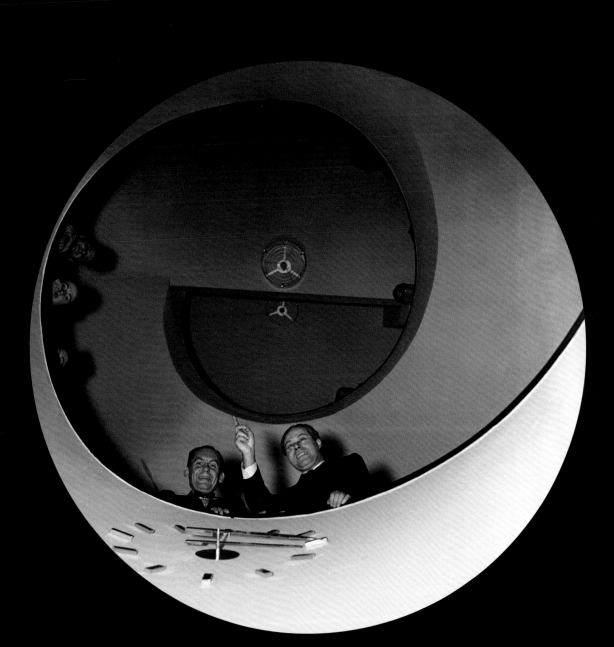

100　The White Gods

白神

Tom Wolfe

湯姆・伍爾夫

1981

回到原點。你喜歡，包浩斯嗎？

湯姆・伍爾夫在他1981年出版的《從包浩斯到我們的住宅》一書裡，**(42)** 創造了「白神」[1]一詞來形容**馬歇 (47)(37) 爾・布魯耶、約瑟夫・亞伯斯、萊茲 (58) 洛・莫霍里-那基、赫伯特・貝爾、 (75) 路德維希・密斯・凡德羅**和「銀色親王」[2]（Silver Prince，這詞彙最早是 **(1)** 出自克利之口）**華特・葛羅培斯**，以及他們在後包浩斯時代抵達美國後所獲得的宛如神話般的地位。

雖然這本書出版時飽受抨擊，主要是因為伍爾夫缺乏建築知識，但內容簡潔有力，讀起來也很有趣。儘管葛羅培斯等人在他們有生之年，努力想塑造大眾對於包浩斯傳奇的認知，但這本書卻以親切易讀的方式，對相關的造神過程提出質疑。如同伍爾夫指出的，許多美國人今日都在包浩斯式的玻璃盒子裡工作或生活，但究竟有多少人真心喜歡呢？他也探討了建築師如何以飽受崇拜的偶像之姿在美國崛起——例如密斯竟然能在大戰期間得到資金，設計**伊利諾理工學院**的校 **(89)** 園。

伍爾夫當然不是第一個發出批評的人，但他的書能夠賣座暢銷，顯然是引發了美國大眾的共鳴。在哈哈大笑中，我們也看到包浩斯最具影響力的一些面向，從亞伯斯**預備課程**的色彩 **(5)** 訓練到密斯的**西格拉姆大樓**，如何飽 **(96)** 受嘲弄，為我們這個時代提供了一些教訓。例如，無意識地複製那些倉庫般的建築；今日所謂「明星建築師」的興起；以及那對不顧一切、似乎非要得到密斯設計的巴塞隆納椅不可的認真夫妻，其身影至今歷歷在目。這本書提醒我們，儘管——或正是因為——這些「白神」法力無邊，並非所有美國人都是他們的死忠信徒。

註釋

Endnotes

Introduction
[1] L Moholy-Nagy, *The New Vision 1928* (4th edn), New York: George Wittenborn, 1946, p.17

1

The Bauhaus in Weimar, 1919–25
[1] Quoted in H M Wingler, *The Bauhaus: Weimar, Dessau, Berlin, Chicago*, Cambridge, Mass./ London: M.I.T. Press, 1969, p.31

1
Walter Gropius
[1] Quoted in C Wilk (ed.), *Modernism: Designing a New World 1914–1939*, London: V&A Publications, 2006, p.11

2
The founding of the Bauhaus
[1] W Gropius, *New Architecture and the Bauhaus* (rev. edn), tr. P Morton Shand, London: Faber & Faber, 1965, p.48
[2] Quoted in N Fox Weber, *The Bauhaus Group,* New York: Alfred A. Knopf, 2009, p.31
[3] Gropius, *New Architecture and the Bauhaus*, p.51
[4] B Adler, 'Weimar in those days…', in E Neumann (ed.), *Bauhaus and Bauhaus People: personal opinions and recollections of former Bauhaus members and their contemporaries* (rev. edn), tr. E Richter and A Lorman, New York: Van Nostrand Reinhold; London: Chapman and Hall, 1993, p.25

3
Gesamtkunstwerk
[1] Quoted in Wingler, 1969, p.31

4
Johannes Itten
[1] B Adler, 'Weimar in those days…', in Neumann, 1993, p.25
[2] J Itten, *Design and Form: the basic course at the Bauhaus* (3rd edn), London: Thames & Hudson, 1967, p.11

[3] P Citroen, 'Mazdaznan at the Bauhaus', in Neumann, 1993, p.46
[4] Itten, *Design and Form*, p.7
[5] G Pap, 'Liberal Weimar', in Neumann, 1993, p.76

5
The *Vorkurs*
[1] H Beckmann, 'Formative Years', in E Neumann (ed.), *Bauhaus and Bauhaus People: personal opinions and recollections of former Bauhaus members and their contemporaries*, New York: Van Nostrand Reinhold, 1970, p.197
[2] Quoted in U Herrmann, 'Practice, Program, Rationale: Johannes Itten and the Preliminary Course at the Weimar Bauhaus', in *Bauhaus: a conceptual model*, Ostfildern; Hatje Cantz, 2009, p.68
[3] G Pap, 'Liberal Weimar', in Neumann, 1970, p.76
[4] Wilk, *Modernism: Designing a New World 1914–1939*, p.210
[5] A Salama, *New Trends in Architectural Education: Designing the Design Studio*, Raleigh: Tailored Text and Unlimited Potential Publishing,1995, p.55

6
The workshops
[1] Gropius, *New Architecture and the Bauhaus*, p.75
[2] Ibid.
[3] Ibid., p.53

7
The Bauhaus manifesto
[1] Quoted in Wingler, 1969, p.31
[2] Ibid.
[3] Ibid.
[4] Quoted in G Naylor, *The Bauhaus*, London: Studio Vista, 1968, p.9
[5] Wingler, 1969, p.31

8
Star Manikin
[1] M Siebenbrodt (ed.), *Bauhaus Weimar: Designs for the Future*, Ostfildern-Ruit: Hatje Cantz, 2000, p.19
[2] Quoted in 'Design for the Bauhaus Signet (Star Manikin)', www.bauhaus100. de/en/past/works/graphics-typography/bauhaussignet-sternenmaennchen/index.html

<(accessed 27 January 2018)>

9
'Our Play – Our Party – Our Work'
[1] Quoted in M Droste, *Bauhaus 1919–1933*, tr. K Williams, Köln: Taschen, 1990, p.37

10
Sommerfeld House
[1] Quoted in W Nerdinger, *Walter Gropius,* tr. Andreas Solbach and Busch-Reisinger Museum, Berlin: Mann, 1985, p.44
[2] B Bergdoll and L Dickerman (eds) *Bauhaus 1919–1933: Workshops for Modernity*, New York: Museum of Modern Art, 2009, p.44

11
Shard pictures
[1] Quoted in B Danilowitz, '"Quite Charming, if a bit brutal'. Josef Albers's Glass Assemblage', in *Bauhaus: a conceptual model*, p.94

12
African Chair
[1] Wilk, *Modernism: Designing a New World 1914–1939*, p.226

13
Bauhaus prints: *New European Graphics*
[1] Quoted in K Weber, 'The Artists of Our Time: New European Graphics', in *Bauhaus: a conceptual model*, p.86
[2] Ibid.
[3] Ibid., p.87
[4] Quoted in J Fiedler and P Feierabend (eds), *Bauhaus*, Köln: H.F. Ullmann, 2006, p.272

14
Paul Klee
[1] A Temkin, 'Klee, Paul', Grove Art Online, https://doi-org.ezproxy2. londonlibrary.co.uk/10.1093/ gao/9781884446054.article. T046818 <2003, updated bibliography 28 May 2015 (accessed 16 January 2018)>
[2] Quoted in C Hopfengart, 'Poetry and Thoroughness: Paul Klee's Teachings at the Bauhaus', in *Bauhaus: a conceptual model*,

p.220
[3] Quoted in N Fox Weber, *The Bauhaus Group: Six Masters of Modernism*, New Haven, Conn.; London: Yale University Press, 2011, p.334
[4] 'Entartete Kunst', www. vam.ac.uk/content/articles/e/ entartete-kunst <(accessed 8 February 2018)>

15
Bauhaus colour theories
[1] Quoted in 'Klee, Paul', Benezit Dictionary of Artists, https://doi-org.ezproxy2. londonlibrary.co.uk/10.1093/ benz/9780199773787.article. B00099220 <31 October 2011; updated 28 May 2015; updated 9 July 2012 (accessed 16 January 2018)>
[2] Quoted in O K Werckmeister, *The Making of Paul Klee's Career, 1914–1920*, Chicago/London: The University of Chicago Press, 1984, p.253
[3] J Itten, *The Art of Colour,* New York: Van Nostrand Reinhold, 1973, p.34
[4] Quoted in Fiedler and Feierabend, *Bauhaus*, p.232

16
The ceramics workshop
[1] Quoted in K Weber, 'Die keramische Werkstatt' in P Hahn, M Droste, J Fiedler, *Experiment Bauhaus: Das Bauhaus-Archiv Berlin (west) Zu Gast Im Bauhaus Dessau*, Berlin; Kupfergraben Verlagsgesellschaft, 1988, p.58
[2] Quoted in Droste, *Bauhaus*, 1990, p.70
[3] Ibid.
[4] Quoted in H Kittel, 'From Bauhaus Pottery to Laboratory for Industrial Product Development', in *Bauhaus: a conceptual model*, p.159
[5] Quoted in K Weber, 'Die keramische Werkstatt' in Hahn, Droste, Fiedler, *Experiment Bauhaus*, p.59

17
Oskar Schlemmer
[1] Quoted in T Blume, 'Figures in Artificial Space: Oskar Schlemmer's Grotesque Figure I'

in *Bauhaus: a conceptual model*, p.134
[2] *Bauhaus: a conceptual model*, p.110
[3] Quoted in Droste, *Bauhaus*, 1990, p.91
[4] T Blume, 'Figures in Artificial Space: Oskar Schlemmer's Grotesque Figure I', in *Bauhaus: a conceptual model*, p.136

18
Design for the Bauhaus logo
[1] M Droste, 'The Head as a Successful Design: Oskar Schlemmer's Bauhaus Head', in *Bauhaus: a conceptual model*, 2009, p.218

19
Design for the Chicago Tribune Tower
[1] Quoted in B Lootsma, 'Equivocal Icon: The Competition Design for the Chicago Tribune Tower by Walter Gropius and Adolf Meyer', in *Bauhaus: a conceptual model*, p.113
[2] Quoted in Nerdinger, *Walter Gropius*, p.62
[3] K Solomonson, *The Chicago Tribune Tower Competition: skyscraper design and cultural change in the 1920s*, Cambridge: Cambridge University Press, 2001, p.296
[4] Lootsma, 'Equivocal Icon', in *Bauhaus: a conceptual model*, p.113
[5] Quoted in O Wainwright, 'Rocket ships, eagles and wedding cakes: the Chicago contest that led to a skyscraper explosion', www.theguardian.com/artanddesign/2017/sep/12/chicago-tribune-chicago-architecture-biennial-skyscraper-contest <12 September 2017 (accessed 08 January 2018)>

20
Slatted Chair
[1] Quoted in Fiedler and Feierabend, *Bauhaus*, p.405
[2] Ibid., p.406

21
The Bauhaus Exhibition
[1] S Giedion, 'Bauhaus week

in Weimar, August 1923', in Neumann, 1993, p.84
[2] Quoted in P Rössler, 'Escape into the Public Sphere: The Exhibition as an Instrument of Self-Presentation at the Bauhaus', in *Bauhaus: a conceptual model*, 2009, p.339
[3] Wilk, *Modernism: Designing a New World 1914–1939*, p.109
[4] Quoted in Droste, *Bauhaus*, 1990, p.105
[5] E Lissner, 'Around the Bauhaus in 1923', in Neumann, 1993, p.111

22
Haus am Horn
[1] Quoted in K Wilhelm, 'Typing and Standardisation for a Modern Atrium House: The Haus Am Horn in Weimar', in *Bauhaus: a conceptual model*, p.150
[2] Quoted in M Droste, *Bauhaus 1919–1933: Reform and Avant-Garde*, tr. Maureen Roycroft Sommer, Köln: Taschen, 2006, p.55
[3] Quoted in F Whitford (ed.), *The Bauhaus: Masters and Students by Themselves*, London: Conran Octopus, 1992, p.156

24
Small Ship-Building Game
[1] Quoted in C Mehring, 'Alma Buscher "Ship Building toy"', in Bergdoll and Dickerman, p.156
[2] Quoted in U Müller, *Bauhaus Women: Art Handicraft, Design*, Paris: Flammarion, 2009, p.115
[3] Quoted in Droste, *Bauhaus*, 1990, p.92
[4] See 'Bauhaus Building Game', www.naefusa.com/shop/classic/bauhaus-building-game <(accessed 10 December 2017)>

25
'Art and technology – a new unity'
[1] Quoted in Wingler, 1969, p.76
[2] Ibid.
[3] Quoted in Naylor, *The Bauhaus*, p.93
[4] Quoted in F Whitford, *Bauhaus*, London: Thames & Hudson, 1984, p.132
[5] B Adler, 'Weimar in those days…', in Neumann, 1993, p.27

27
Wassily Kandinsky
[1] C V Poling, *Kandinsky's Teaching at the Bauhaus*, New York: Rizzoli, 1986, p.18
[2] Quoted in U Westphal, *The Bauhaus*, London: Studio Edition, 1991, p.53

28
Circle, square, triangle
[1] Quoted in N Fox Weber, *The Bauhaus Group: Six Masters of Modernism*, 2011, p.225
[2] T Jacobsen, 'Kandinsky's questionnaire revisited: fundamental correspondence of basic colors and forms?', *Perceptual and Motor Skills*, Vol. 95, Issue 3, 2002, 903–13.
[3] L Albertazzi, O Da Pos, L Canal, M Micciolo, M Malfatti and M Vescovi, 'The hue of shapes', *Journal of Experimental Psychology: Human Perception and Performance*, 39, 2013, pp.37–47.
[4] Ibid.

29
Chess Set
[1] P Bernhard, 'Constructivism and "Essence Research" in Design. The Bauhaus Chess Set', in *Bauhaus: a conceptual model*, p.189
[2] A Savage, '"All artists are not chess players – all chess players are artists" – Marcel Duchamp', Tate Etc, no. 12, www.tate.org.uk/context-comment/articles/all-artists-are-not-chess-players-all-chess-players-are-artists-marcel <Spring 2008 (accessed 8 June 2018)>

30
Gertrud Grunow
[1] Quoted in Müller, p.19
[2] Ibid., p.18
[3] Fiedler and Feierabend, *Bauhaus*, p.94
[4] Müller, p.19

31
Tea Infuser
[1] Whitford, *The Bauhaus: Masters and Students by Themselves*, p.174
[2] M Brandt, 'Letter to the Young

Generation', 1966, published in Neumann,1970, p.98

32
Bauhaus Lamp
[1] Quoted in B Manske (ed.), *Wilhelm Wagenfeld (1900–1990)*, Ostfildern/New York: Hatje Cantz, 2000, p.24
[2] Quoted in Bergdoll and Dickerman, p.138

33
Parties and festivals
[1] Quoted in M Valdivieso, '"Tell me how you celebrate, and I'll tell you who you are." (Oskar Schlemmer): Bauhaus Festivities in Dessau', in *Bauhaus: a conceptual model*, p.229
[2] O Schlemmer, quoted in Wilk, *Modernism: Designing a New World 1914–1939*, p.128
[3] M Brandt, 'Letter to the Young Generation', 1966, published in Neumann, 1970, p.101
[4] F Klee, 'My Memories of the Weimar Bauhaus', in Neumann, 1970, p.40
[5] Quoted in M Valdivieso, '"Tell me how you celebrate, and I'll tell you who you are." (Oskar Schlemmer): Bauhaus Festivities in Dessau', in *Bauhaus: a conceptual model*, p.232

34
Gunta Stölzl
[1] Quoted in S Worttmann Weltge, *Bauhaus Textiles: women artists and the weaving workshops*, London: Thames & Hudson, 1993, p.53
[2] Quoted in M Stadler and Y Aloni, *Gunta Stölzl Bauhaus Master*, New York: Museum of Modern Art, 2009, p.70
[3] Quoted in Müller, p.47
[4] G Stadler-Stölzl, 'Weaving at the Bauhaus', in Neumann, 1993, p.138

35
The Bauhaus band
[1] Quoted in M Trimingham, *The Theatre of the Bauhaus: The Modern and Postmodern Stage of Oskar Schlemmer*, London: Routledge, 2016, p. 128
[2] Fiedler and Feierabend,

Bauhaus, p.148
[3] Ibid., p.145
[4] Ibid., p.148

2

The Bauhaus in Dessau, 1925–32
[1] L Moholy-Nagy, *Painting, Photography, Film*, tr. Janet Seligman, London: Lund Humphries, 1967, p.7

36
The Bauhaus buildings, Dessau
[1] H Beckmann, 'Formative Years', in Neumann, 1970, p.196
[2] Quoted in Wilk, *Modernism: Designing a New World 1914–1939*, p.195
[3] M Brandt, 'Letter to the Young Generation', in Neumann, 1970, p.100
[4] See www.bauhaus-dessau.de/en/service/sleeping-at-bauhaus.html for more information <(accessed 08 February 2018)>

37
László Moholy-Nagy
[1] Quoted in Whitford, *The Bauhaus: Masters and Students by Themselves*, pp.165–73
[2] Quoted in Droste, *Bauhaus* 1990, p.60
[3] Moholy-Nagy, *New Vision 1928*, p.15
[4] Droste, *Bauhaus*, 1990, p.60
[5] Moholy-Nagy, *New Vision 1928*, p.17

38
Lucia Moholy
[1] Müller, p.144
[2] Ibid., p.146
[3] 'From Bauhaus photographer to UNESCO commmissary', www.bauhaus100.de/en/present/20161004_Lucia-Moholys-englische-Jahre.html <(accessed 10 December 2017)>
[4] Müller, p.144

39
The 'New Vision': photography at the Bauhaus
[1] Moholy-Nagy, *Painting, Photography, Film*, p.7

[2] Ibid., p.28
[3] Quoted in Whitford, *The Bauhaus: Masters and Students by Themselves*, p.187
[4] L Warren, *Encyclopedia of Twentieth-Century Photography*, Vol. 2, New York/London: Routledge, 2006, p.1577

40
The founding of the company Bauhaus GmbH
[1] Quoted in Fiedler and Feierabend, p.414
[2] Ibid., p.214

42
Marcel Breuer
[1] A Cobbers, *Marcel Breuer 1902–1981: form giver of the twentieth century*, Köln: Taschen, 2007, p.7
[2] According to I Gropius, wife of Walter, quoted in C Wilk, *Marcel Breuer: Furniture and Interiors*, London: Architectural Press, 1981, p.37
[3] Quoted in Fiedler and Feierabend, p.327

43
Wassily Chair
[1] 'Club Chair B 3, 2nd Version', www.bauhaus100.de/en/past/works/design-classics/clubsessel-b-3-2-version <(accessed 29 January 2018)>
[2] K Watson-Smyth, 'Design: how the classic Wassily chair was inspired by a bicycle', www.ft.com/content/8cddc584-d910-11e2-a6cf-00144feab7de, 21 June 2013 <(accessed 08 February 2018)>
[3] Ibid.

44
Hinnerk Scheper
[1] L Scheper, 'Retrospective', in Neumann, 1993, p.125
[2] Ibid., p.123
[3] Quoted in Fiedler and Feierabend, p.461
[4] Quoted in M Markgraf, 'Function and Colour in the Bauhaus Building in Dessau' in *Bauhaus: a conceptual model*, p.197

45
The Bauhaus books
[1] Moholy-Nagy, *New Vision 1928*, p.10
[2] Quoted in F Illies, 'The Bauhaus Books as Aesthetic Program. The Avant-Garde in a Format of 23 x 18', in *Bauhaus: a conceptual model*, p.234
[3] Bergdoll and Dickerman, p.25
[4] L Moholy, *Marginalien zu Moholy-Nagy*, Krefeld: Scherpe, 1972, p.44
[5] Müller, p.145
[6] Visit https://monoskop.org/Bauhaus to access the Bauhaus books <(accessed 08 February 2018)>

46
'An active line on a walk, moving freely, without goal'
[1] C Giedion-Welcker, *Paul Klee*, tr. A Gode, London; Verona printed: Faber & Faber, 1952, p.158
[2] M Gayford, 'Close to the heart of creation', www.telegraph.co.uk/culture/art/3571654/Close-to-the-heart-of-creation.html, <12 January 2002 (accessed 22 January 2018)>

47
Josef Albers
[1] T Lux Feininger, 'The Bauhaus: evolution of an idea', in Neumann, 1970, p.180
[2] J Albers, 'Thirteen Years at the Bauhaus', in Neumann, 1970, p.171
[3] T Lux Feininger, 'The Bauhaus: evolution of an idea', in Neumann, 1970, p.180

48
Anni Albers
[1] Quoted in Müller, p.52
[2] Anni Albers in Interview, 5 July 1968. Archives of American Art, Smithsonian Institution, https://www.aaa.si.edu/collections/interviews/oral-history-interview-anni-albers-12134#transcript <(accessed 28 June 2018)>
[3] Quoted in N Fox Weber and M Filler, *Josef + Anni Albers: designs for living*, London: Merrell, 2004, p.38

[4] S Funkenstein, 'Picturing Palucca at the Bauhaus', in S Manning and L Ruprecht (eds), *New German Dance Studies*, Urbana: University of Illinois Press, 2012, p.57
[5] Droste, *Bauhaus*, 2006, pp.28–9

49
Stacking Tables
[1] Quoted in Wilk, *Marcel Breuer: Furniture and Interiors*, p.67
[2] Ibid.
[3] See, for example, Bergdoll and Dickerman, p.52

51
Nesting Tables
[1] N Fox Weber conversation with Josef Albers, February 1975. Confirmed in email from Josef and Anni Albers Foundation, 22 March 2018

52
Competition design for the Petersschule
[1] Quoted in R Franklin, 'Radical Architecture for a Vital Youth: Hannes Meyer and Hans Wittwer's Entry for the Petersschule Competition', in *Bauhaus: a conceptual model*, p.209
[2] Quoted in G Chantel, 'Purpose and allusion: Hannes Meyer and Hans Wittwer, Petersschule in Basel, 1926, and Bundesschule–ADGB in Bernau, 1928–30', *San Rocco*, 2013, pp.84–93.
[3] Franklin, 'Radical Architecture for a Vital Youth', in *Bauhaus: a conceptual model*, p.210

53
Dessau-Törten housing estate
[1] Quoted in A Schwabing, '"A New and Better World": The Dessau-Törten Housing Estate and the Rationalisation of Residential Development', in *Bauhaus: a conceptual model*, p.240
[2] Ibid., p.242

54
Theatre at the Bauhaus
[1] T Schlemmer, '…from the living bauhaus and its stage', 1962, in Neumann, 1993, p.168
[2] O Schlemmer in W Gropius and

A S Wensinger (eds.), *The Theater of the Bauhaus,* tr. A. S. Wensinger, Middleton, Conn.: Wesleyan University Press, 1961, pp.100–1
[3] T Schlemmer, '…from the living bauhaus and its stage', 1962, in Neumann, 1993, p.169
[4] Gropius and Wensinger, p.78
[5] Quoted in Droste, *Bauhaus,* 1990, p.102
[6] Bergdoll and Dickerman, p.334
[7] Quoted in I Conzen (ed.), *Oskar Schlemmer: Visions of a New World,* tr. B Opstelten, Michael Scuffil, Munich: Hirmer Publishers, 2014, p.203

55
The school of architecture
[1] Quoted in Wingler, 1969, p.31
[2] Quoted in Fiedler and Feierabend, p.560
[3] Ibid., p.564
[4] Ibid., p.567
[5] Quoted in Droste, *Bauhaus,* 1990, p.212
[6] L Moholy, 'Questions of interpretation', in Neumann, 1993, p.240

56
The 'Human being' course
[1] Quoted in Droste, *Bauhaus,* 1990, p.186

58
Herbert Bayer
[1] A Rowland, *Bauhaus Source Book*, Oxford: Phaidon, 1990, p.125
[2] Quoted in Droste, *Bauhaus,* 1990, p.148
[3] Quoted in A Rawsthorn, 'Exhibition Traces Bauhaus Luminary's Struggle With His Past', www.nytimes.com/2014/01/08/arts/design/A-Bauhaus-Luminarys-Struggle-With-Past-as-Nazi-Propagandist.html <7 January 2014 (accessed 21 January 2018)>
[4] Ibid.

59
Universal Bayer
[1] Quoted in G Naylor, *The Bauhaus,* London: Studio Vista, 1968, p.138
[2] J Aynsley, *Graphic Design in*

Germany: 1890–1945, London: Thames & Hudson, 2000, p.104

60
Marianne Brandt
[1] Quoted in Müller, p.124

61
Light Prop for an Electric Stage
[1] Quoted in Fiedler and Feierabend, p.299
[2] K Gewertz, 'Light Prop Shines Again', https://news.harvard.edu/gazette/story/2007/07/light-prop-shines-again <19 July 2007 (accessed 8 February 2018)>
[3] Quoted in Wilk, *Modernism: Designing a New World 1914–1939*, p.138
[4] Quoted in Fiedler and Feierabend, p.300
[5] Quoted in K Passuth, *Moholy-Nagy*, London: Thames & Hudson, 1985, p.56
[6] H Lie, 'Replicas of László Moholy-Nagy's Light Prop: Busch-Reisinger Museum and Harvard University Art Museums', Tate Papers, no. 8, www.tate.org.uk/research/publications/tate-papers/08/replicas-of-laszlo-moholy-nagys-light-prop-busch-reisinger-museum-and-harvard-university-art-museums <Autumn 2007 (accessed 08 January 2018)>

62
Hannes Meyer
[1] Quoted in A Saint, *The Image of the Architect*, New Haven/London: Yale University Press, 1983, p.126
[2] Quoted in H M Wingler, *The Bauhaus: Weimar, Dessau, Berlin, Chicago*, Cambridge, Mass./London: M.I.T. Press, 1978, p.153
[3] Saint, *Image of the Architect*, p.127

63
Five Choirs
[1] Quoted in Bergdoll and Dickerman, p.208

64
Folding Chair
[1] Quoted in Fiedler and Feierabend, p.412

[2] Ibid.

65
Joost Schmidt
[1] Fiedler and Feierabend, p.488

66
'The needs of the people instead of the need for luxury'
[1] Quoted in Droste, *Bauhaus,* 1990, p.174
[2] Quoted in Fiedler and Feierabend, p.412
[3] Quoted in Wilk, *Modernism: Designing a New World 1914–1939*, p.218

67
ADGB Trade Union School
[1] Quoted in Droste, *Bauhaus,* 1990, p.193
[2] Quoted in Wingler,1978, p.493
[3] Ibid.
[4] Quoted in G Chantel, 'Purpose and allusion: Hannes Meyer and Hans Wittwer, Petersschule in Basel, 1926, and Bundesschule–ADGB in Bernau, 1928–30', *San Rocco*, 2013, pp.84–93.
[5] Droste, *Bauhaus*, 1990, p.195
[6] Wingler,1978, p.153
[7] Quoted in D Martins, 'Hannes Meyer: German Trade Unions School, Bernau 1928–30' in Bergdoll and Dickerman, p.259

68
Walter Peterhans
[1] Quoted in Fiedler and Feierabend, p.528
[2] Quoted in Droste, *Bauhaus,* 1990, p.222

69
Karla Grosch and exercise at the Bauhaus
[1] Quoted in Wilk, *Modernism: Designing a New World 1914–1939*, p.290
[2] Quoted in H Suter, *Paul Klee and his illness : bowed but not broken by suffering and adversity*, London: Karger, 2010, p.154

71
Mask Portraits
[1] M Kräher, 'Bauhaus love stories', www.bauhaus100.de/

en/present/20170214_Bauhaus-Paare.html <(accessed 9 January 2018)>
[2] Quoted in Müller, p.59
[3] A Bußmann, 'Gertrud Arndt', www.fembio.org/biographie.php/frau/biographie/gertrud-arndt <(accessed 9 January 2018)>
[4] Ibid.
[5] 'Untitled, Claude Cahun', www.moma.org/learn/moma_learning/claude-cahun-untitled-c-1921 <(accessed 8 June 2018)>

72
Bauhaus wallpapers
[1] Quoted in J Kinchin, 'Wallpaper design', in Bergdoll and Dickerman, p.294

73
Design for a Socialist City
[1] Quoted in W Thöner, '"Design for a Socialist City". On the Teaching of Urban Planning at the Bauhaus', in *Bauhaus: a conceptual model*, p.298
[2] Ibid., p.299
[3] 'Design for a Socialist City', www.bauhaus100.de/en/past/works/architecture/entwurf-einer-sozialistischen-stadt <(accessed 08 January 2018)>
[4] Thöner '"Design for a Socialist City"', in *Bauhaus: a conceptual model*, p.300

3
The Bauhaus in Berlin and the Bauhaus legacy, 1932–3 and beyond
[1] L Mies van der Rohe quoted in in Fiedler and Feierabend, p.217

75
Ludwig Mies van der Rohe
[1] Quoted in Droste, *Bauhaus,* 1990, p. 204
[2] Quoted in T Riley and B Bergdoll (eds), *Mies in Berlin*, London:

Thames & Hudson 2001, p.336
[3] Quoted in Droste, *Bauhaus*, 1990, p.209
[4] H Dearstyne, 'Mies van der Rohe's teaching at the Bauhaus in Dessau', in Neumann, 1993, p.224

76
Lilly Reich
[1] Quoted in C Lange, *Ludwig Mies van der Rohe & Lilly Reich: Furniture and Interiors*, tr. A Plath-Moseley, Ostfildern: Hatje Cantz, 2006, p.98
[2] Quoted in A Bußmann, 'Lilly Reich', www.fembio.org/biographie.php/frau/biographie/lilly-reich <(accessed 11 February 2018)>
[3] Quoted in Droste, *Bauhaus*, 1990, p.224
[4] Quoted in Müller, p.110
[5] Quoted in A Bußmann, 'Lilly Reich', www.fembio.org/biographie.php/frau/biographie/lilly-reich <(accessed 11 February 2018)>

77
The Bauhaus in Berlin-Steglitz
[1] 'Ludwig Mies van der Rohe', www.bauhaus100.de/en/past/people/directors/ludwig-mies-van-der-rohe <(accessed 9 February 2018)>
[2] P E Pahl, 'Experiences of an architectural student', in Neumann, 1993, p.255
[3] Quoted in Droste, *Bauhaus*, 1990, p.233
[4] Wingler, 1978, p.186

78
Otti Berger
[1] W Weltge, *Bauhaus Textiles*, p.113
[2] Müller, p.65
[3] T Smith, 'Anonymous Textiles, Patented Domains: The Invention (and Death) of an Author', *Art Journal*, Vol. 67, No. 2, 2008, p.56
[4] Ibid.

79
Lemke House
[1] Quoted in C Krohn, *Mies van der Rohe – The Built Work*, Basel: Birkhäuser, 2014, p.101
[2] Ibid.

80
International Style
[1] A H Barr, Jr, foreword to *Modern Architecture: International Exhibition*, New York: Museum of Modern Art, 1932, p.13
[2] Ibid., p.16
[3] Wilk, *Modernism: Designing a New World 1914–1939*, p.164

81
The Attack on the Bauhaus
[1] B Williamson, www.tate.org.uk/art/artworks/yamawaki-bauhaus-student-p79899 <April 2016 (accessed 10 November 2017)>
[2] K T Oshima, 'Complexities of the Collage: Iwao Yamasaki's *Attack on the Bauhaus*', in *Bauhaus: a conceptual model*, pp. 325
[3] Quoted in ibid., pp. 323–6

82
The closure of the Bauhaus
[1] P E Pahl, 'Experiences of an architectural student', in Neumann, 1993, p.255
[2] Quoted in Bergdoll and Dickerman, p.337
[3] Quoted in *Bauhaus: a conceptual model*, p.314

83
VkhUTEMAS
[1] A Ballantyne, 'International Style, Grove Art Online, https://doi-org.ezproxy2.londonlibrary.co.uk/10.1093/gao/9781884446054.article.T041418 <2003, updated bibliography 25 July 2013 (accessed 13 February 2018)>
[2] Quoted in C Lodder, *Russian Constructivism*, New Haven: Yale University Press, 1983, p.122
[3] V Margolin, *The Struggle for Utopia: Rodchenko, Lissitzky, Moholy-Nagy: 1917–1946*, London/Chicago: University of Chicago Press, 1997, p.89
[4] A Pyzik, 'Vkhutemas: The 'Soviet Bauhaus', https://www.architectural-review.com/rethink/reviews/vkhutemas-the-soviet-bauhaus/8681383.article <8 May 2015 (accessed 28 March 2018)>

84
New Bauhaus, Chicago
[1] On display in 'New Bauhaus Chicago: experiment photography and film', Bauhaus-Archiv, Berlin (15 November 2017–5 March 2018)
[2] A Borchardt-Hume, *Albers and Moholy-Nagy: From the Bauhaus to the New World,* London: Tate Publishing, 2006, p.96
[3] R Koppe, 'The New Bauhaus, Chicago', in Neumann, 1970, p.237

85
Mühely, the 'Budapest Bauhaus'
[1] V Vasarely, *The unknown Vaserely*, Neuchatel: Editions du Griffon, 1977, p.53
[2] J Ferrier, with Y Le Pichon, *Art of Our Century: The Story of Western Art 1900 to the Present*, tr. W D Glanze, Harlow: Longman, 1989, p.425
[3] R Waterhouse, 'Sad end of a dazzling life', *Guardian*, 17 March 1997, p.13
[4] Vasarely, p.11
[5] Ibid.
[6] Ibid., p.6

86
Long Chair
[1] Wilk, *Marcel Breuer: Furniture and Interiors*, p.128
[2] Advertisement designed for the Isokon Furniture Company by Breuer, 1935–6

87
Walter Gropius and Harvard's Graduate School of Design
[1] R Wiesenberger, 'The Bauhaus and Harvard', www.harvardartmuseums.org/tour/the-bauhaus/slide/6339 <(accessed 5 January 2018)>
[2] Quoted in G Luper and P Sigel, *Gropius 1883–1969: the promoter of a new form*, Köln/London: Taschen, 2004, p.81

88
Black Mountain College
[1] Quoted in M Kentgrens-Craig, *The Bauhaus and America: First Contacts, 1919–36*, Cambridge, Mass./London: MIT Press, 1999, p.141
[2] Quoted in in Fiedler and Feierabend, p.62
[3] Quoted in A Borchardt-Hume (ed.), *Albers and Moholy-Nagy: From the Bauhaus to the New World,* London: Tate Publishing, 2006, p.71
[4] Ibid., p.100
[5] See albersdesignshop.bigcartel.com <(accessed 9 February 2018)>

89
Mies at the Illinois Institute of Technology
[1] Quoted in P Carter, 'Mies van der Rohe, Ludwig', Grove Art Online, https://doi-org.ezproxy2.londonlibrary.co.uk/10.1093/gao/9781884446054.article.T057875 <2003, updated bibliography 22 September 2015; updated bibliography 15 July 2008 (accessed 9 February 2018)>
[2] Ibid.
[3] L Becker, 'Mies van der Rohe and the creation of a New Architecture on the IIT Campus', http://www.lynnbecker.com/repeat/OedipusRem/miesiit.htm, 26 September 2003 <(accessed 13 February 2018)>
[4] R L Kaiser, 'Mies-ly IIT Shrugs Off Ugly Tag: Architects Vying to Alter "Blah" Image That Sticks With It', *Chicago Tribune*, 13 September 1997
[5] L Becker, 'Mies van der Rohe and the creation of a New Architecture on the IIT Campus', http://www.lynnbecker.com/repeat/OedipusRem/miesiit.htm <26 September 2003 (accessed 13 February 2018)>
[6] L Becker, 'Of Mies and Rem', www.chicagoreader.com/chicago/of-mies-and-rem/Content?oid=913290 <25 September 2003 (accessed 17.02.18)>

90
Ulm School of Design
[1] Fiedler and Feierabend, *Bauhaus*, p.74

[2] Quoted in D Crowley and Jane Pavitt (eds), *Cold War Modern: Design 1945–1970*, London: V&A Publishing, 2008, p.89
[3] Fiedler and Feierabend, *Bauhaus*, p.74
[4] R Spitz, *HfG Ulm: The View behind the Foreground. The Political History of the Ulm School of Design, 1953–1968*, Stuttgart/London: Edition Axel Menges, 2002, p.377

91
Studio 42/
M2 Typewriter
[1] 'ICO MP1 (Modello Portatile 1) Typewriter', https://maas.museum/event/interface/object/ico-mp1-modello-portatile-1-typewriter/index.html <(7 January 2018)>
[2] H Read, *Art and Industry: Principles of Industrial Design*, New York: Harcourt, Brace and Company, 1935, p.37
[3] Olivetti: Design in Industry master checklist, www.moma.org/documents/moma_master-checklist_325867.pdf <(7 January 2018)>

92
The 'White City', Tel Aviv
[1] Quoted in I Sonder, 'Bauhaus Architecture in Israel: De-Constructing a Modernist Vernacular and the Myth of Tel Aviv's "White City"' in E Ben-Rafael, J H Schoeps, Y Sternberg, and O Glöckner (eds), *Handbook of Israel: Major Debates*, Berlin; de Gruyter, 2016, p.98
[2] Quoted in https://www.theguardian.com/books/2015/jan/22/white-city-black-city-architecutre-and-war-in-tel-aviv-and-jaffa-review <22 January 2015 (accessed 8 February 2018)>
[3] I Sonder, 'Bauhaus Architecture in Israel: De-Constructing a Modernist Vernacular and the Myth of Tel Aviv's "White City"' in E Ben-Rafael, J H Schoeps, Y Sternberg, and O Glöckner (eds), *Handbook of Israel: Major Debates*, Berlin; de Gruyter, 2016, p.96

93
The *Triadic Ballet*
[1] Quoted in Bergdoll and Dickerman, p.170
[2] Quoted in Conzen, *Oskar Schlemmer*, p.194
[3] O Schlemmer in Gropius and Wensinger, p.34

94
Frank House
[1] Wilk, *Marcel Breuer: Furniture and Interiors*, p.151
[2] Ibid., p.156
[3] 'How the house came to be', thefrankhouse.org/history/how-the-house-came-to-be <(accessed 4 January 2018)>

95
Kitchen Clock
with Timer
[1] m bill, 'what i know about clocks', *AA Files*, No. 60, 2010, pp. 20–1
[2] Ibid.
[3] Ibid.
[4] Ibid.
[5] Ibid.

96
The Seagram Building
[1] M Lamster, 'A Personal Stamp on the Skyline', www.nytimes.com/2013/04/07/arts/design/building-seagram-phyllis-lamberts-new-architecture-book.html <3 April 2013 (accessed 08 February 2018)>
[2] Quoted in P Lambert, 'Seagram: Union of Building and Landscape. The evolution of Mies van der Rohe's architectural philosophy', https://placesjournal.org/article/seagram-union-of-building-and-landscape <April 2013 (accessed 8 January 2018)>

97
Interaction of Colour
[1] J Albers, *Interaction of Colour* (new complete edn), New Haven & London: Yale University Press, 2009, p.70
[2] H Beckmann, 'Formative Years', in Neumann, 1970, p.198
[3] 'Josef Albers Publications The Interaction of Colour', albersfoundation.org/teaching/josef-albers/interaction-of-color/publications <(accessed 1 December 2017)>
[4] J H Holloway, J A Weil and J Albers, 'A Conversation with Josef Albers', *Leonardo*, Vol. 3, No. 4, 1970, pp.459–64

98
On Weaving
[1] A Albers, *On Weaving*, Middletown, Conn.: Wesleyan University Press, 1965, p.13
[2] Ibid., p.62
[3] Ibid., p.64
[4] Ibid., p.78
[5] A Albers, *On Designing*, Middletown, Conn.: Wesleyan University Press, 1962.

99
Bauhaus type
[1] See I Kupferschmid, 'True Type of the Bauhaus', https://fontsinuse.com/uses/5/typefaces-at-the-bauhaus <11 December 2010 (accessed 16 February 2018)>
[2] www.foundrytypes.co.uk/about-the-foundry <(accessed 16 February 2018)>
[3] F Sack and D Quay, 'From Bauhaus to Font House', www.eyemagazine.com/feature/article/from-bauhaus-to-font-house <Winter 1993 (accessed 16 February 2018)>

100
The 'White Gods'
[1] T Wolfe, *From Bauhaus to Our House*, London: Cape, 1981, p.37
[2] Ibid., p.143

參考書目
Select bibliography

書籍 Books

Albers, A, *On Designing*, Middletown, Conn.: Wesleyan University Press, 1962.

Albers, A, *On Weaving*, Middletown, Conn.: Wesleyan University Press, 1965

Albers, J, with foreword by NF Weber, *Interaction of Color: New complete edition*, New Haven & London: Yale University Press, 2009

Aynsley, J, *Graphic Design in Germany: 1890 – 1945*, London: Thames & Hudson, 2000

Bauhaus: a conceptual model, Ostfildern: Hatje Cantz, 2009

Ben-Rafael, E, J H Schoeps, Y Sternberg and O Glöckner (eds), *Handbook of Israel: Major Debates*, Berlin; de Gruyter, 2016

Bergdoll, B and L Dickerman (eds), *Bauhaus 1919–1933: Workshops for Modernity*, New York: Museum of Modern Art, 2009

Borchardt-Hume, A (ed.), *Albers and Moholy-Nagy: From the Bauhaus to the New World*, London: Tate Publishing, 2006

Cobbers, A, *Marcel Breuer 1902 – 1981: form giver of the twentieth century*, Köln: Taschen, 2007

Conzen, I (ed.), *Oskar Schlemmer: Visions of a New World*, tr. B. Opstelten, Michael Scuffil, Munich: Hirmer Publishers, 2014

Crowley, D and J Pavitt (eds), *Cold War Modern: Design 1945 – 1970*, London: V&A Publishing, 2008

Droste, M, *Bauhaus 1919 – 1933*, tr. Karen Williams, Köln: Taschen, 1990

Droste, M, *Bauhaus 1919 – 1933: Reform and Avant-Garde*, tr. Maureen Roycroft Sommer, Köln: Taschen, 2006

Ferrier, J (ed.), with Yann Le Pichon, *Art of Our Century: The Story of Western Art 1900 to the Present*, tr. Walter D. Glanze, Harlow: Longman, 1989

Fiedler, J and P Feierabend (eds), *Bauhaus*, Köln: H.F. Ullmann, 2006

Forgács, É, *The Bauhaus Idea and Bauhaus Politics*, Budapest: Central European University Press, 1995

Fox Weber, N and M Filler, *Josef + Anni Albers: designs for living*, London: Merrell, 2004

Fox-Weber, N, *The Bauhaus Group: Six Masters of Modernism*, New Haven, Conn.; London: Yale University Press 2011

Fox-Weber, N, *The Bauhaus Group: Six Masters of Modernism*, New York: Alfred A. Knopf, 2009

Giedion-Welcker, *Paul Klee*, tr. Alexander Gode, London; Verona printed: Faber & Faber 1952

Gropius, W and A S Wensinger (eds.), *The Theater of the Bauhaus*, tr. Arthur S. Wensinger, M, Conn.: Wesleyan University Press, 1961

Gropius, W, *New Architecture and the Bauhaus*, (rev. edn), tr. P Morton Shand, London: Faber & Faber, 1965

Hahn, P, M Droste, and J Fiedler, *Experiment Bauhaus: Das Bauhaus-Archiv Berlin (west) Zu Gast Im Bauhaus Dessau*, Berlin; Kupfergraben Verlagsgesellschaft, 1988

Ince, C, L Yee and J Desorgues, Barbican Art Gallery, *Bauhaus: Art As Life*, Koenig Books: London, 2012

Itten, J, *Design and Form: the basic course at the Bauhaus*, 3rd edn, London: Thames & Hudson, 1967

Itten, J, *The Art of Colour*, New York: Van Nostrand Reinhold, 1973

James-Chakraborty, K, ed., *Bauhaus Culture: From Weimar to the Cold War*, Minneapolis, Minn. / London: University of Minnesota Press, 2006
Kentgens-Craig, M, *The Bauhaus and America: First Contacts, 1919–36*, Cambridge, Mass./London: MIT Press, 1999

Krohn, C, *Mies van der Rohe – The Built Work*, Basel: Birkhäuser, 2014

Lange, C, *Ludwig Mies van der Rohe & Lilly Reich: Furniture and Interiors*, tr. Allison Plath-Moseley, Ostfildern: Hatje Cantz, 2006

Lodder, C, *Russian Constructivism*, New Haven: Yale University Press, 1983

Luper, G and P Sigel, *Gropius 1883 – 1969: the promoter of a new form*, Köln/London: Taschen, 2004

Manske, B, *Wilhelm Wagenfeld (1900-1990)*, Ostfildern/New York: Hatje Cantz, 2000

Margolin, V, *The Struggle for Utopia: Rodchenko, Lissitzky, Moholy-Nagy: 1917 – 1946*, London/Chicago: University of Chicago Press, 1997

McQuaid, Matilda, with an essay by Magdalena Droste, *Lilly Reich: designer and architect*, New York: The Museum of Modern Art, 1996

Modern Architecture: International Exhibition, New York: Museum of Modern Art, 1932

Moholy-Nagy, L, *Maleri, Fotographie, Film*, Bauhausbücher 8, München: Albert Langen Verlag, 1927

Moholy, L, *Marginalien zu Moholy-Nagy*, Krefeld: Scherpe, 1972

Moholy-Nagy, L , *Painting, Photography, Film*, tr. Janet Seligman, London: Lund Humphries, 1967

Moholy-Nagy, L, *The New Vision 1928*, 4th edn, New York: George Wittenborn, 1946

Müller, U, *Bauhaus Women: Art Handicraft, Design*, Paris: Flammarion, 2009

Naylor, G, *The Bauhaus*, London: Studio Vista, 1968

Nerdinger, W, *Walter Gropius*, tr. Andreas Solbach and Busch-Reisinger Museum, Berlin: Mann, 1985
Neumann, E (ed.), *Bauhaus and Bauhaus People, personal opinions and recollections of former Bauhaus members and their contemporaries*, New York: Van Nostrand Reinhold, 1970

Neumann, E, ed., *Bauhaus and Bauhaus People: personal opinions and recollections of former Bauhaus members and their contemporaries* (rev. ed.), tr. E. Richter and Alba Lorman, New York: Van Nostrand Reinhold; London: Chapman and Hall, 1993

Passuth, K, *Moholy-Nagy*, London: Thames & Hudson, 1985
Poling, C V, *Kandinsky's Teaching at the Bauhaus*, New York: Rizzoli, 1986

Read, H, *Art and Industry: Principles of Industrial Design*, New York: Harcourt, Brace and Company, 1935

Riley, T and B Bergdoll (eds), *Mies in Berlin*, London: Thames & Hudson 2001

Rowland, A, *Bauhaus Source Book*, Oxford: Phaidon, 1990

Saint, A, *The Image of the Architect*, New Haven/London: Yale University Press, 1983

Salama, A, *New Trends in Architectural Education: Designing the Design Studio*, Raleigh: Tailored Text and Unlimited Potential Publishing, 1995

Siebenbrodt, M (ed.) *Bauhaus Weimar: Designs for the Future*, Ostfildern-Ruit: Hatje Cantz, 2000

Smith, M W, *The Total Work of Art: From Bayreuth to Cyberspace*, New York and London: Routledge, 2007

Solomonson, K, *The Chicago Tribune Tower Competition: skyscraper design and cultural change in the 1920s*, Cambridge: Cambridge University Press, 2001

Spitz, R, *HfG Ulm: The View behind the Foreground. The Political History of the Ulm School of Design, 1953 – 1968*, Stuttgart/London: Edition Axel Menges, 2002

Staatliches Bauhaus, Weimar, 1919 – 1923, Weimar/München: Bauhausverlag, 1923

Stadler, M and Aloni, Y, *Gunta Stölzl Bauhaus Master*, New York: Museum of Modern Art, 2009

Suter, H, *Paul Klee and his illness: bowed but not broken by suffering and adversity*, tr. Gillian McKay and Neil McKay. London: Karger 2010

Trimingham, M, *The Theatre of the Bauhaus: The Modern and Postmodern Stage of Oskar Schlemmer*, London: Routledge, 2016

Vasarely, V, *The Unknown Vasarely*, Neuchatel: Editions du Griffon, 1977

Warren, L, *Encyclopedia of Twentieth-Century Photography, vol. 2*, New York/London: Routledge, 2006

Werckmeister, O K, *The Making of Paul Klee's Career, 1914 – 1920*, Chicago/London: The University of Chicago Press, 1984

Westphal, U, *The Bauhaus*, London: Studio Edition, 1991

Whitford, F, *Bauhaus*, London: Thames & Hudson, 1984

Whitford, F (ed.), *The Bauhaus: Masters and Students by Themselves*, London: Conran Octopus, 1992

Wilk, C, *Marcel Breuer: Furniture and Interiors*, London: Architectural Press, 1981

Wilk, C (ed.), *Modernism: Designing a New World 1914 – 1939*, London: V&A Publications, 2006

Wingler, H M, *The Bauhaus: Weimar, Dessau, Berlin, Chicago*, Cambridge, Mass./London: M.I.T. Press, 1969

Wingler, H M, *The Bauhaus: Weimar, Dessau, Berlin, Chicago*, Cambridge, Mass./London: M.I.T. Press, 1978

Wolfe, T, *From Bauhaus to Our House*, London: Cape, 1981

Worttmann Weltge, S, *Bauhaus Textiles: women artists and the weaving workshops*, London: Thames & Hudson, 1993

文章 Articles
Albertazzi, L, O Da Pos, L Canal, M Micciolo, M Malfatti, and M Vescovi, , 'The hue of shapes', *Journal of Experimental Psychology: Human Perception and Performance*, 39 (2013)

bill, m, 'what i know about clocks', *AA Files*, No. 60, 2010, pp. 20–21

Chatel, G, 'Purpose and allusion: Hannes Meyer and Hans Wittwer, Petersschule in Basel, 1926, and Bundesschule–ADGB in Bernau, 1928–30', *San Rocco*, 2013, pp.84–93

Funkenstein, S, 'Picturing Palucca at the Bauhaus', in Susan Manning and Lucia Ruprecht (eds), *New German Dance Studies*, Urbana: University of Illinois Press, 2012

Holloway, J H and Weil, J A, 'A Conversation with Josef Albers', *Leonardo*, Vol. 3, No. 4, 1970, pp.459–64

Jacobsen, T, 'Kandinsky's questionnaire revisited: fundamental correspondence of basic colors and forms?', *Perceptual and Motor Skills*, Vol. 95, Issue 3, 2002

Kaiser, R L, 'Mies-ly IIT Shrugs Off Ugly Tag: Architects Vying to Alter "Blah" Image That Sticks With It', *Chicago Tribune*, 13 September 1997
Smith, T, 'Anonymous Textiles, Patented Domains: The Invention (and Death) of an Author', *Art Journal*, Vol. 67, No. 2, 2008, pp.54–73
Waterhouse, R, 'Sad end of a dazzling life', *Guardian*, 17 March 1997, p.13

網站 Websites
Ballantyne, A, 'International Style, Grove Art Online, https://doi-org.ezproxy2.londonlibrary.co.uk/10.1093/gao/9781884446054.article.T041418 <2003, updated bibliography 25 July 2013 (accessed 13 February 2018)>
'Bauhaus Building Game',

www.naefusa.com/shop/classic/bauhaus-building-game <(accessed 10 December 2017)>

'Bauhaus Dress', www.bauhaus100.de/en/past/works/design-classics/bauhaus-kleid <(accessed 9 January 2018)>

Becker, L, 'Mies van der Rohe and the creation of a New Architecture on the IIT Campus', http://www.lynnbecker.com/repeat/OedipusRem/miesiit.htm <26 September 2003 (accessed 13 February 2018)>

Bußmann, A, 'Gertrud Arndt', www.fembio.org/biographie.php/frau/biographie/gertrud-arndt <(accessed 9 January 2018)>

Bußmann, A, 'Lilly Reich', www.fembio.org/biographie.php/frau/biographie/lilly-reich <(accessed 11 February 2018)>

Bußmann, A, 'Lucia Moholy', www.fembio.org/biographie.php/frau/biographie/lucia-moholy <(accessed 10 December 2017)>

Bußmann, A, 'Otti Berger', www.fembio.org/biographie.php/frau/biographie/otti-berger/ <(accessed 29 November 2017)>

'Club Chair B 3, 2nd Version', www.bauhaus100.de/en/past/works/design-classics/clubsessel-b-3-2-version <(accessed 29 January 2018)>

Cohen, L, 'Klee's sixth rule of Bauhaus: know your colour wheel', www.tate.org.uk/context-comment/blogs/klees-sixth-rule-bauhaus-know-your-colour-wheel <17 February 2014 (accessed 6 April 2018)>

'Design for a Socialist City', www.bauhaus100.de/en/past/works/architecture/entwurf-einer-sozialistischen-stadt <(accessed 08 January 2018)>

'Design for the Bauhaus Signet (Star Manikin), www.bauhaus100.de/en/past/works/graphics-

typography/bauhaussignet-sternenmaennchen/index.html <(accessed 27 January 2018)>

'Entartete Kunst', www.vam.ac.uk/content/articles/e/entartete-kunst <(accessed 8 February 2018)>

'From Bauhaus photographer to UNESCO commmissary', www.bauhaus100.de/en/present/20161004_Lucia-Moholys-englische-Jahre.html <(accessed 10 December 2017)>

Gayford, M, 'Close to the heart of creation', www.telegraph.co.uk/culture/art/3571654/Close-to-the-heart-of-creation.html <12 January 2002 (accessed 22 January 2018)>

Gewertz, K, 'Light Prop Shines Again', https://news.harvard.edu/gazette/story/2007/07/light-prop-shines-again <19 July 2007 (accessed 8 February 2018)>

Gotthardt, A, 'What You Need to Know About Bauhaus Master Anni Albers', www.artsy.net/article/artsy-editorial-bauhaus-master-anni-albers <11 October 2017 (accessed 10 December 2017)>

'How the house came to be', thefrankhouse.org/history/how-the-house-came-to-be <(accessed 4 January 2018)>

'ICO MP1 (Modello Portatile 1) Typewriter', https://maas.museum/event/interface/object/ico-mp1-modello-portatile-1-typewriter/index.html <(7 January 2018)>

'Josef Albers Publications The Interaction of Colour', albersfoundation.org/teaching/josef-albers/interaction-of-color/publications <(accessed 1 December 2017)>

'Klee, Paul', Benezit Dictionary of Artists, https://doi-org.ezproxy2.londonlibrary.co.uk/10.1093/benz/9780199773787.article.B00099220 <31 October 2011; updated 28 May 2015; updated 9 July 2012 (accessed 16 January 2018)>

Kräher, M, 'Bauhaus love stories', www.bauhaus100.de/en/present/20170214_Bauhaus-Paare.html <(9 January 2018)> Kupferschmid, Indra, 'True Type of the Bauhaus', https://fontsinuse.com/uses/5/typefaces-at-the-bauhaus <11 December 2010 (accessed 16 February 2018)>

Lambert, P, 'Seagram: Union of Building and Landscape. The evolution of Mies van der Rohe's architectural philosophy', https://placesjournal.org/article/seagram-union-of-building-and-landscape <April 2013 (accessed 8 January 2018)>

Lamster, M, 'A Personal Stamp on the Skyline',www.nytimes.com/2013/04/07/arts/design/building-seagram-phyllis-lamberts-new-architecture-book.html <3 April 2013 (accessed 08 February 2018)>

Lie, H, 'Replicas of László Moholy-Nagy's Light Prop: Busch-Reisinger Museum and Harvard University Art Museums', Tate Papers, no. 8, www.tate.org.uk/research/publications/tate-papers/08/replicas-of-laszlo-moholy-nagys-light-prop-busch-reisinger-museum-and-harvard-university-art-museums <Autumn 2007 (accessed 08 January 2018)>

'Ludwig Mies van der Rohe', www.bauhaus100.de/en/past/people/directors/ludwig-mies-van-der-rohe <(accessed 9 February 2018)>

'Olivetti: Design in Industry' master checklist, www.moma.org/documents/moma_master-checklist_325867.pdf <(accessed 7 January 2018)>

Pyzik, A, 'Vkhutemas: The 'Soviet Bauhaus', https://www.architectural-review.com/rethink/reviews/vkhutemas-the-soviet-bauhaus/8681383.article <8 May 2015 (accessed 28 March 2018)>

Rawsthorn, A, 'Exhibition Traces Bauhaus Luminary's Struggle With His Past', www.nytimes.com/2014/01/08/arts/design/A-Bauhaus-Luminarys-Struggle-With-Past-as-Nazi-Propagandist.html <7 January 2014 (accessed 21 January 2018)>

Sack, F and D Quay, 'From Bauhaus to Font House', www.eyemagazine.com/feature/article/from-bauhaus-to-font-house <Winter 1993 (accessed 16 February 2018)>

Savage, A, '"All artists are not chess players – all chess players are artists" – Marcel Duchamp', Tate Etc, no. 12, www.tate.org.uk/context-comment/articles/all-artists-are-not-chess-players-all-chess-players-are-artists-marcel <Spring 2008 (accessed 8 June 2018)>

Temkin, A, 'Klee, Paul', Grove Art Online, https://doi-org.ezproxy2.londonlibrary.co.uk/10.1093/gao/9781884446054.article.T046818 <2003, updated bibliography 28 May 2015 (accessed 16 January 2018)>

'Untitled, Claude Cahun', www.moma.org/learn/moma_learning/claude-cahun-untitled-c-1921 <(accessed 8 June 2018)>

Wainwright, O, 'Rocket ships, eagles and wedding cakes: the Chicago contest that led to a skyscraper explosion', www.theguardian.com/artanddesign/2017/sep/12/chicago-tribune-chicago-architecture-biennial-skyscraper-contest <12 September 2017 (accessed 08 January 2018)>

Watson-Smyth, K 'Design: how

the classic Wassily chair was inspired by a bicycle', www.ft.com/content/8cddc584-d910-11e2-a6cf-00144feab7de <21 June 2013 (accessed 08 February 2018)>

Wiesenberger, R, 'The Bauhaus and Harvard', www.harvardartmuseums.org/tour/the-bauhaus/slide/6339 <(accessed 5 January 2018)>

Williamson, B, www.tate.org.uk/art/artworks/yamawaki-bauhaus-student-p79899 <April 2016 (accessed 10 November 2017)>

www.foundrytypes.co.uk/about-the-foundry <(accessed 16 February 2018)>

索引
Index

包浩斯關鍵故事 100

作　　者　法蘭西絲‧安伯樂 Frances Ambler
譯　　者　吳莉君
封面設計　廖韡
內頁構成　詹淑娟
文字編輯　劉鈞倫
企劃執編　葛雅茜
行銷企劃　蔡佳妘
業務發行　王綬晨、邱紹溢、劉文雅
主　　編　柯欣妤
副總編輯　詹雅蘭
總 編 輯　葛雅茜
發行人　　蘇拾平

出版　　　原點出版 Uni-Books
　　　　　Facebook：Uni-Books 原點出版
　　　　　Email：uni-books@andbooks.com.tw
　　　　　新北市新店區北新路三段207-3號5樓
　　　　　電話：（02）8913-1005　傳真：（02）8913-1056

發行　　　大雁出版基地
　　　　　新北市新店區北新路三段207-3號5樓
　　　　　24小時傳真服務 （02）8913-1056
　　　　　讀者服務信箱 Email：andbooks@andbooks.com.tw
　　　　　劃撥帳號：19983379
　　　　　戶名：大雁文化事業股份有限公司

初版一刷　2019年 5 月
二版一刷　2024年 4 月

定價　　　630元
ISBN　　　978-626-7338-92-6

First published in Great Britain in 2018 by Ilex,
an imprint of Octopus Publishing Group Ltd
Carmelite House
50 Victoria Embankment
London EC4Y ODZ
Copyright © Octopus Publishing Group Ltd 2018
Text copyright © Frances Ambler 2018
All rights reserved.
Frances Ambler asserts the moral right to
be identified as the author of this work.

國家圖書館出版品預行編目(CIP)資料

包浩斯關鍵故事100 / 法蘭西絲‧安伯樂(Frances Ambler)著；吳莉君譯. -- 二版. -- 新北市：原點出版：大雁文化發行, 2024.04
228面；19×23公分　譯自：The Story of the Bauhaus　ISBN 978-626-7338-92-6(平裝)
1.包浩斯(Bauhaus) 2.現代藝術 3.設計　960　113003158